엄마의 아트 레시피

Brunch with Artists

최인영 · 최주은

Contents

추천사

프롤로그

어떻게 하면 미술관 나들이를 즐겁게 할 수 있을까요?

Contents

추천사

■ '맛있다'라는 단어와 '멋있다'라는 단어는 한 글자 차이지만 전혀 다른 의미를 지니면서도 연결되어 있습니다. 우리는 '맛있는' 음식을 보면 소중한 사람을 생각하고, '멋 있는 곳'에 가면 소중한 사람을 떠올립니다. 살아가면서 '맛'과 '멋'이 함께라면 더할 나위 없는 조화로움의 미학이 깃들어 있 다는 생각이 듭니다. 이 책에는 '맛'과 '멋'이 처음부터 끝까지 함께 합니다. 각 시대마다 많은 예술가들은 자신들이 생각한 미학을 남과 다르게 '멋지게' 표현했습니다. 최인영 작가는 예 술가들의 멋진 작품을 다시 '맛있게' 요리로 연결해나갑니다. 그리고 그 중심에는 딸 최주은 작가가 함께합니다. 읽는 내내 맛있고 멋있는 책이라 행복했습니다. 누구나 명화를 친근하게 느끼게 해주고 누구나 요리를 예술적으로 접하게 해줘서 통 섭의 지혜가 꾸준히 깃든 책이라고 생각합니다. 〈엄마의 아트 레시피〉가 여러분의 삶을 또 다른 차원의 새로운 길로 안내하 길 바랍니다.

- 이소영
국제현대미술교육연구회, 조이뮤지엄, 소통하는 그림연구소 대표, 작가
〈하루 한 장. 인생 그림〉, 〈처음 만나는 아트 컬렉팅〉외 다수 저자

■　　　시각, 미각, 촉각을 총동원한 공감각으로 즐기는 명화 레시피! 단순한 요리책이나 미술서가 아닌 엄마와 딸의 사랑과 아이디어로 만든 세상에서 가장 색다르고 재미있는 요리와 명화의 만남! 인공지능(AI)을 넘어선 아이들의 창의성과 감성을 키워주는 명화 레시피가 될 것 같습니다.

— 최내경
　대학교수, 작가, 한불문화예술연구소 소장
　〈고흐의 집을 아시나요?〉, 〈몽마르트르를 걷다〉, 〈그래서 엄마야〉 외 다수 저자

■　　　미술을 쉽고 재미있게! 보고 먹고 느끼며 즐길 수 있도록 도와주는 레시피들! 따뜻한 식탁 위에서 풍부한 감수성을 만들어 주는 요리들이 가득한 책입니다. 행복한 순간들이 채워질 수 있도록 도와주는 마법 같은 책! 〈엄마의 아트 레시피〉를 통해 가족들이 함께 새로운 방식으로 미술을 즐길 수 있었으면 좋겠습니다.

— 최미연
　'미대엄마' 파워 인플루언서, 미술치료학박사, 아트커뮤니케이터
　〈미대엄마와 함께 하는 초간단 미술놀이〉, 〈세상에서 가장 작은 미술관〉 저자

■ 　로마에서 함께 지내는 기간 동안, 엄마와 아빠의 손을 잡고 열심히 박물관과 성당을 오가며 이탈리아 문화를 배우고, 예술작품들을 즐기며 감상하던 어린 주은이의 모습이 눈에 선합니다. 엄마와의 소중한 경험들이 한데 엮어져 오늘의 결실로 나오게 된 것을 축하합니다.

– 이정일
주 그리스 대한민국 대사, 전) 주 이탈리아 공사

■ 　이 책은 모네, 피카소, 반 고흐, 마티스 등 서양미술사의 중요한 화가들에 대해 아이들의 눈높이에서 친절하게 설명을 해주면서, 그 화가들에게서 영감 받아 만든 정성스런 요리들을 소개합니다. 엄마와 아이가 행복해지는 요리를 하면서 미술과 더욱 가까워지게 만드는 훌륭한 예술서가 될 것 같습니다.

– 이규현
아트마케터, 이앤아트 대표
〈안녕하세요? 예술가씨〉, 〈그림쇼핑〉, 〈세상에서 가장 비싼 그림 100〉외 다수 저자

■ Congratulations to Grace, the creative and talented children's book author of Austin Macauley Publishers, for publishing an amazing book with her mom, creatively combining art and cooking. I look forward to seeing what Grace, who always creates interesting stories and illustrations by looking at the same object from different perspectives, has written with her mom in this book!

― Jade Robertson
Austin Macauley Publishers / International Director

우리 오스틴맥컬리 출판사의 창의적이고 훌륭한 어린이 저자 주은(Grace)이가 엄마와 함께 아트와 요리를 창조적으로 결합한 멋진 책을 출간하게 된 것을 진심으로 축하합니다. 같은 것을 항상 달리 바라보는 능력을 지닌 주은이가 이번 책을 통해 엄마와 함께 보여줄 아트와 요리의 세계가 벌써부터 기대됩니다.

― 제이드 로버트슨
오스틴맥컬리 출판사(UAE/국제부 편집장)

> **❝**
> 아이와 함께하는 색다른 미술과 요리의 만남,
> 지금 시작해 보세요.
> **❞**

피카소에게 가장 어려운 것은 어린 아이처럼 그리는 것,
아이들에게 가장 어려운 것은 미술관에서 뛰지 않는 것?

엄마가 되어 아이와 나들이를 시작하게 되면서부터 늘 꿈꾸던 장면이 하나 있었습니다. 바로 아이의 손을 잡고 미술관 나들이를 하는 것이었죠. 예쁘게 차려입고 함께 미술관을 돌며 우아하게 그림들을 감상하고 이야기를 나누는 장면. 상상만으로도 정말 흐뭇해지죠. 하지만 몇 번의 시도 끝에 아이와 함께하는 미술관 나들이는 제가 꿈꿔온 것만큼 우아하기란 쉽지 않다는 걸, 아니 어쩌면 가능하지조차 않을 수도 있겠다는 걸 알게 되었

지요. 미술관에서 소리치며 뛰어다니는 아이를 잡으러 다니느라 감상은 커녕 화만 내고 돌아온 기억, 다리 아프다고 징징대는 아이를 달래느라 진땀을 뺐던 기억. 아이를 키우는 엄마들이라면 한번쯤은 다 경험했을 법한 순간들이죠.

하지만 그렇다고 아이와 함께 하는 미술관 나들이를 포기하고 싶지는 않았어요. 대부분의 엄마들이 같은 마음이겠지만 아이가 좋은 그림들을 보며 감성적으로 충만해지고 상상력과 창의력이 발달

되기를 바랐기 때문이죠. 때로는 미술관에 가지 않더라도 집에서 아이들과 함께 그림을 감상하며 이야기를 나눠볼 수도 있어요. 하지만 막상 어디서부터 시작해야 할지 이 또한 막막하기만 했어요. 간혹 아이들의 질문에 적절한 대답을 하지 못해 당황하기도 하고, 지루해하는 아이의 흥미를 끌어올릴 만큼 재미나게 설명을 해주지 못하는 경우도 많았죠. 그러면서 어떻게 하면 아이들과 그림을, 미술관을 재미있게 즐길 수 있을까 고민하게 되

었어요. 그리고 이때부터 기회가 될 때마다 아이들을 데리고 미술관을 부지런히 찾기 시작했지요. 도슨트나 가이드 투어를 신청해 작품설명도 함께 들어보기도 하고, 집에 와서 함께 봤던 작품들에 대해 이야기도 나누고 그림도 그려 보았어요. 그렇게 하나씩 미술을 통해 아이들과 함께 할 수 있는 것들을 늘려 나갔죠. 엄마의 이런 노력을 알았는지 아이들도 조금씩 미술관을 재미있는 곳으로 느끼는 것 같았어요.

그림을 통해 얻은
위안과 기쁨

처음에는 아이들을 위한 것이었지만 미술관을 다니며 스스로 찾아 공부하다 보니 어느새 제가 점점 그림에 빠지게 되었어요. 매번 새로운 곳으로 자주 이동해야 하는 상황에서 그림이 저에게 주는 기쁨은 생각보다 컸습니다. 그림을 조금씩 공부하다보니 그림에 대해, 예술가에 대해, 예술가의 삶에 대해 하나

하나 알아가는 재미가 컸고 그들의 인생에 대해 알고 나니 왠지 모를 친근함이 느껴지기도 했지요. 가끔씩은 예술가들이 저에게 말을 걸어오는 것 같은 경험을 하게 되었고, 그런 마음으로 주고받는 대화들이 매번 낯선 곳에서 편히 마음 터놓고 속마음을 이야기하는 친구를 사귀기 힘들었던 저에게 굉장히 큰 위로

와 편안함을 안겨주기도 했어요. 그림을 통해 이같이 큰 위안과 기쁨을 얻을수록 아이들과 힘께 이것을 나누고 싶다는 생각이 더욱 커졌지요.

우리의 삶에서 그림이 가지는 힘은 꽤 크고 다양하다고 생각합니다. 하나의 그림 안에는 상당히 많은 것들이 들어있어요. 여러 색감들과 다양한 인물들, 우리가 인생을 살면서 느끼게 되는 수많은 감정들이 그 안에 담겨있지요. 그림은 우리의 감성을 보다 풍요롭게 만들어 줄 뿐아니라 그 안에 여러 형태의 삶의 이야기들 또한 들어있어 그것들을 통해 우리는 알지 못했고 경험하지 못했던 인생을 엿보게 되기노 합니다. 그렇게 인생에 대해 배워나가기도 하고 때로는 교훈과 위안을 얻기도 합니다. 그리고 이러한 과정들을 통해 나 자신을 돌아보며 성찰하게끔 해주고, 나에게 주어진 삶을 조금은 더 진지한 자세로 마주하게 만들어 주기도 하죠. 이처럼 그림이 가진 힘은 우리가 생각하는 것보다 매우 크고 특별하다고 할 수 있습니다. 이것이 바로 아이들에게 그림이 필요한 이유이기도 한 거죠.

내 마음을 설레게 한
미술관

이탈리아에서 지낸 3년 동안 저희 가족은 부지런히 여행을 다녔어요. 이탈리아 여행 중 빠질 수 없는 것이 바로 미술관 나들이인데요. 그곳에서 갔던 많은 미술관 가운데 개인적으로 가장 기억에 남는 곳은 피렌체의 우피치 미술관이에요. 지금도 그 순간을 생각하면 여전히 기분 좋은 설렘이 있습니다. 물론 그곳에서 봤던 이름만으로도 벅찬 유명한 화가들의 그림들, 책을 통해서만 알고 있었던 걸작들을 직접 눈으로 마주했을 때의 감동 또한 크게 남아 있지만 그곳을 가기 전 아이들과 한껏 기대에 부풀어 미술관으로 향했던 순간, 가이드님의 위트 넘치는 설

명으로 생각하지 못했던 부분에서 웃었던 기억들, 관람이 모두 끝난 후 기념품 가게에서 각자 원하는 것들을 신중히 고르며 즐거워했던 시간들, 미술관을 나왔을 때 이미 어둑어둑해지기 시작한 피렌체의 하늘, 고풍스런 건물들 사이로 서늘하게 불어오던 바람, 피렌체의 밤을 즐기기 위해 광장에 모여 있던 북적거리던 사람들, 그 틈에서 허기진 배를 부여잡고 부지런히 피렌체의 맛집을 검색하느라 바빴던 우리들... 이 모든 것들이 합쳐져 그날의 기억을 하나의 커다란 '행복'으로 마음속에 자리 잡게 해주었어요.

저뿐만 아니라 함께한 딸아이도 이날의 기억들을 아직까지 고스란히 간직하고 있어요. 이날 이후로 자신의 버킷리스트에 나중에 어른이 되면 '피렌체에서 살아보기'가 포함이 됐을 정도니 이날의 감동이 아이의 가슴 속에 깊이 자리 잡은 것만은 분명하죠. 미술관 나들이는 그 자체만으로도 큰 감흥을 주기도 하지만 미술관을 향하던 순간부터 그것을 마친 이후까지의 전 과정이 모두가 의미가 있다고 생각합니다. 어느 부분에서 아이의 마음이 움직이게 될지 모르기 때문이죠. 어떤 아이는 미술관으로 향하는 차 안에서 보게 된 바깥 풍경을 오래도록 기억하기도 하고, 또 어떤 아이는 미술관을 나와 가족들과 함께 먹었던 맛있는 음식을 기억할 수도 있어요. 때로는 아이가 본 미술작품에 대해 집으로 돌아와 엄마와 나누었던 소소한 대화를 오랫동안 기억하기도 하고요.

저는 그것이 무엇이든 간에 이러한 경험들을 통해 얻은 기쁨과 따뜻한 감정들은 어른이 생각하는 것보다 아이의 인생에 꽤 크게 그리고 오랫동안 영향을 미치게 된다고 생각합니다. 그렇기 때문에 저는 미술관에서의 경험 뿐 아니라 그곳을 가기 전 그리고 다녀온 후의 경험 역시 매우 중요하다고 생각해요. 이런 이유로 저는 미술관에서 아이와 함께 한 시간들을 생활 속에서 이어나가고 싶어 합니다.

저는 미술을 좋아하지만 미술 전문가도, 그렇다고 대단한 미술 애호가도 아니에요. 작품에 대한 깊이 있는 설명을 풀어내거나 작품에 대해 누구나 감탄할 만한 멋드러진 해석을 내놓을 자신도 없고

요. 하지만 그림을 보며 느껴지는 감정과 생각들을 아이와 자유롭게 나누는 것을 참 좋아합니다. 정답이 없는 질문을 끊임없이 던져보기도 하고 때로는 엉뚱한 상상을 펼쳐보기도 하죠. 이런 과정들을 통해 아이의 세계관이 점점 확장이 되고 일상의 사소한 것들을 대하는 태도가 조금씩 달라져 감을 느낄 수 있었습니다. 그리고 아이뿐 아니라 엄마인 저도 함께 성장하고 있음을 느끼게 되었고요.

예술가와 함께 하는
브런치

아이들이 어렸을 때부터 요리놀이를 함께 해 온 저는 요리를 통해 아이와 함께 할 수 있는 다양한 활동들을 늘 고민합니다. 그중에서도 '요리와 미술의 연계'를 참 좋아해요. 이 두 가지는 상상력을 발휘해서 각자 개성 넘치는 결과물을 만들어 낼 수 있다는 공통점이 있고, 같은 주제를 요리와 미술로 표현해봄으로써 생각을 더욱 확장시킬 수 있다는 장점이 있기 때문이죠. 아이와 함께 미술작품을 감상하며 그것의 연장선으로 요리를 통해 미술작품을 표현해 보기도 하고 때론 반대로 요리에서 영감을 받아 새로운 미술을 시도해 보기도 해요. 이런 과정을 통해서 아이의 사고는 자연스럽게 확장되고 호기심과 관심분야들이 점점 다양해져 감을 느낄 수 있었어요. 그러던 중 우리가 그림을 통해 알게 된 예술가들과 함께 브런치를 한다면 어떨까? 하는 재미있는 상상을 해 보게 되었지요.

저는 '브런치'라는 단어를 들으면 왠지 설레고 기분이 좋아져요. 아침부터 분주하게 아이들을 등교시키고 나서 갖게 되는 잠깐의 여유로운 '브런치 타임'이 그렇게나 달콤하고 좋을 수가 없어요. 근사한 레스토랑도 좋지만 가끔은 집에 친구들을 초대해 브런치 타임을 즐기는 것도 참 좋아합니다. 거창하진 않아도 정성 가득 들

어간 음식들을 마주하며 함께 이야기를 풀어놓는 그 시간이 이후에 줄줄이 저를 기다리고 있는 고된 일과들을 감당해낼 수 있는 힘과 에너지를 주기도 하거든요.

이런 설렘과 기쁨을 주는 '브런치'를 위대한 예술가들과 함께 한다면 어떨까요? 생각만으로도 가슴이 벅차오르네요. 그림을 통해 만난 예술가들의 일생에 대해 느끼게 된 개인적인 감정들, 그들의 작품을 감상하며 알게 된 사실들을 아이와 함께 공유하며 그것들을 나름의 상상력을 통해 요리로 재밌게 표현해 보는 거죠. 전 세계적으로 사랑받는 위대한 예술가들을 위해 내가 준비하는 브런치, 상상만으로도 설레지 않나요?

아이와 함께하는
미술과 요리의 새로운 만남

미술을, 거창하게는 예술을 즐기는 방법에는 여러 가지가 있다고 생각합니다. 저는 그 여러 가지 방법 중에 제가 좋아하고 아이와 오랜 기간 함께 해 온 요리를 선택하였어요. 아이와 함께 예술작품들을 통해 알게 된 지식들, 많은 예술가들의 인생을 들여다보며 느끼게 된 다양한 감정들을 요리라는 매개체를 통해 자유롭게 풀어 가보려고 합니다.

아이와 함께하는 요리인 만큼 만드는 방법이 복잡하거나 거창하지는 않아요. 대부분 여유로운 주말, 아이와 함께 만들어볼 수도 있고 카페나 레스토랑에서 쉽게 만날 수 있는 메뉴들이지요. 어찌 보면 특별하지만은 않은 익숙한 요리들이지만 여기에 우리들만의 특별한 이야기들을 담아내고 싶었습니다.

이 책에 소개된 작품들은 르네상스 시대부터 현대미술에 이르기까지 아이들에게 비교적 익숙하고 많이 접해봤을 법한 명화들을 위주로 선택을 하였어요. 또한 요리와 함께 아이들이 친근하게 다가갈

수 있도록 서양미술사 흐름이 아닌 요리와의 관련 주제로 구성해 보았습니다.

어느새 훌쩍 커버려 이젠 예술작품 앞에서 제법 그럴듯한 자신만의 감상평을 내놓는 딸아이와 함께하는 미술과 요리의 만남. 이러한 색다른 접근이 아이와 함께 자연스럽게 예술작품과 친해지길 원하고 미술과 요리를 통해 아이와의 즐거운 기억들을 쌓아가고 싶어 하는 이들에게 도움이 되면 좋겠습니다.

감사의 글

아이와 함께 한 소중한 시간들과 많은 이야기들이 쌓여 또 하나의 책으로 엮여 나오게 되었습니다. 이 책이 나오기까지 도움을 주신 분들에게 지면을 빌려 감사하다는 말씀을 전합니다. 저를 믿고 늘 응원과 조언을 아끼지 않으셨던 도서출판 하영인 김수홍 대표님, 아이와 함께했던 귀중한 순간들을 더욱 빛나게 만들어 주신 에디터 김설향 님과 디자이너 사라박 님께 깊은 감사를 표합니다. 책을 준비하는 내내 아낌없는 지지와 응원을 보내준 남편과 부모님, 가족들에게도 감사를 전합니다. 마지막으로 하나님의 귀한 선물, 엄마의 자랑인 듬직한 아들 준섭이와 이 책의 처음부터 끝까지 모든 여정을 함께 해 준 엄마의 기쁨이자 최고의 파트너인 딸 주은이에게 말로 다 할 수 없는 사랑과 감사를 전하고 싶습니다. 엄마와 함께 했던 이 시간들을, 그림을 보며 나누었던 수많은 이야기들을 오래도록 기억했으면 좋겠습니다. 그리고 유난히 힘들고 지치는 어느 날, 그 기억들을 하나씩 꺼내보며 다시 한 발 나아갈 수 있는 힘을 얻게 되었으면 하는 바람입니다.

어떻게 하면 미술관 나들이를 즐겁게 할 수 있을까요?

　그림을 감상하고 즐기는 데 있어서 정해진 방법이나 규칙은 없습니다. 같은 그림을 보고도 느끼는 바가 다르고 그것을 통해 떠올리게 되는 경험이나 생각 또한 저마다 제각각이기 때문이죠. 따라서 각자의 방식대로 자유롭게 느끼고 즐기는 것이 가장 좋은 방법이라 할 수 있어요. 하지만 저는 아이들에게 이러한 '자유로움'이 때때로 어려움과 혼란을 줄 수 있다고 생각합니다. 게다가 한 그림을 앞에 두고 최대한 자세하게 천천히 들여다보기란 사실 쉽지 않죠. 특히나 미술관에 들어서자마자 이 지루하고 긴 여정이 언제 끝날까만을 기다리는 아이들에게는 더더욱 그렇습니다. 저희 아이들 어렸을 적, 징징거리며 지루해하는 두 아이들과 미술관 나들이를 즐겁게 해보기 위해 나름 여러 가지 다양한 방법들을 시도해보았는데요. 그 중 함께 나누고 싶은 몇 가지 방법들을 제시해 보고자 합니다. 이 방법들을 통해 어린 아이들이 미술에 한 발짝 더 가까워지고 미술관 나들이를 보다 즐겁게 느끼게 되었으면 합니다.

#1 그림들을 자주 접해보아요.

　미술관을 즐기기 위해서는 우선 다양한 그림들과 친해지는 게 좋겠죠. 특히, 생활 속에서 아이와 명화들을 자주 접해보길 권해 드려요. 미술관에 함께 가서 직접 그림을 보는 방법도 좋고, 집에서 책이나 영상을 통해 감상을 할 수도 있어요. 이때, 아이와 함께 간단하게라도 감상평을 공유해보세요. 정해진 답은 없으니 최대한 편안하고 자유롭게요. 아이 자신도 모르는 사이 예술작품을 보며 느끼고 상상한 것들이 창의력의 밑거름이 될 뿐 아니라 이러한 경험을 한 아이는 삶을 바라보는 시각도 분명 달라질 것이라 믿습니다.

#2 보물찾기 같은 '그림찾기'를 해보아요.

아이와 미술관을 갔을 때 모든 작품들을 꼼꼼하게 다 볼 필요는 없다고 생각해요. 그러기도 쉽지 않을 뿐더러 과연 그것이 더 오래 기억에 남거나 의미 있게 다가오지도 않기 때문이죠. 대표적인 작품 한두 가지를 미리 아이와 함께 보고 가는 것도 방법이에요. 어린 아이의 경우, 그 작품 찾기를 해보는 것도 좋을 것 같아요. 보물찾기 같은 '그림찾기'를 말이죠. 저희 아이들 어렸을 때 했던 방법인데 정말 보물찾기를 하듯 꽤 열의를 갖고 찾았던 것 같아요. 물론 그 작품 하나를 위해 나머지 수많은 작품들은 스치듯 지나갔어야 했지만 저는 그 과정 역시도 의미 있는 것이라 생각해요.

#3 한 작품만 알고 가도 충분해요.

미술관을 가기 전 한 가지 작품을 골라 미리 공부해보는 것도 좋아요. 아이가 조금 연령이 있다면 그 작가에 대해, 작품 주제에 대해 혹은 그 작품을 그렸을 당시 시대배경 등에 대해 간략하게나마 아이와 함께 미리 이야기해보고 알아보고 가는 것도 좋은 방법이에요. 그렇게 되면 아이는 그 작품을 직접 마주했을 때 관심을 가지고 자기가 아는 지식을 총동원해서 설명하려 할 거예요. 단, 이때 너무 과욕을 부리지 않는 게 좋아요. 대표적인 '딱 한 작품'만 골라 이렇게 미리 준비를 해보고 나머지 작품들에 대해선 편안한 마음으로 즐기는 것을 추천 드려요.

#4 마음에 드는 작품을 골라 사진으로 남겨보세요.

사진 찍는 것이 허락된 미술관이라면 아이가 마음에 들어 하는 작품을 사진으로 한번 남겨보세요. 때때로 감상은 뒷전이고 아이 사진을 찍어주는 데 급급한 나머지 다른 관람객들에게 불편함을 주는 경우도 있긴 합니다. 하지만 전 아이가 마음에 들어 하는 작품 한두 개는 꼭 사진으로 남겨두라 말씀드리고 싶어요. 전시회

에 다녀온 뒤 관련 책이나 그림들을 아이들과 함께 보는 것도 좋지만 아이들은 자신이 나온 사진을 보며 이야기하는 것을 정말 좋아합니다. 여러 번 들여다보고 자세히 들여다보는 것만큼 좋은 감상법은 없으니까요. 물론 미술관이나 전시장에서 지켜야 할 예의는 반드시 알려줘야겠죠.

#5 미술관의 기념품가게를 적극 활용하세요.

저에게 미술관 관람의 꽃은 관람 후에 꼭 들르게 되는 기념품가게예요. 아이들에게는 더욱 그렇겠죠. 사실 기념품가게에서 파는 물건들은 시중에서 파는 것 보다 가격이 높기 때문에 마음 놓고 이것저것 고르기란 쉽지 않아요. 하지만 잘 활용하기만 하면 미술관을 재미있는 곳으로 느끼게 하는데 가장 큰 역할을 하는 곳이기도 합니다. 인상 깊게 본 그림이 프린트 된 엽서나 학용품들, 아이들을 위한 책자 등을 구입해서 미술관 관람 후에도 아이와 이야기를 이어 나갈 수 있도록 해주세요. 특히, 앞서 언급한 '그림찾기'를 열심히 한 아이에게는 기념품가게에서 잊지 말고 꼭 보상을 해주시길 바라요.

#6 연계 활동을 해주세요.

그림을 감상한 후에는 그와 관련된 연계활동을 통해 아이의 생각과 경험을 확장시켜주는 게 좋아요. 명화 따라 그려보기도 좋고 감상평을 그림이나 글로 나타내 보는 것도 좋아요. 관련 책을 찾아 함께 읽어보거나 아이들을 위해 제작된 영상을 찾아보는 것도 좋은 방법입니다. 저는 제가 좋아하는 요리와 연계하여 확장활동을 이어갔지만 이외에도 아이와 함께 할 수 있는 연계활동들은 무궁무진해요. 그중에서 아이가 관심 있어 하고 엄마도 부담 없이 할 수 있을 만한 것들을 찾아 하나씩 해보는 걸 추천 드려요.

Brunch with Artists

Ch1.

샌드위치와 토스트
Sandwich & Toast

01

Claude Monet 클로드 모네 (1840-1926)

"나만큼 빛을 사랑한 화가는 없을 걸?"

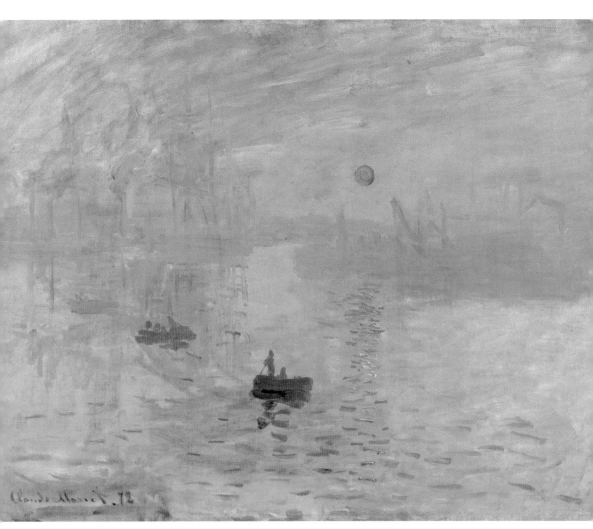

클로드 모네 인상, 해돋이 (1872)

넓게 펼쳐진 바다를 캔버스에 한번 표현해 보려고 해요. 어떤 색을 사용하면 좋을까요? 아마 대부분의 사람들은 바다를 표현하기 위해 파란색 물감을 먼저 잡게 될 거예요. 그런데 정말 바다는 파란색일까요? 해가 막 떠오를 때 혹은 해가 질 때 바다를 본 경험이 있다면 기억을 한번 떠올려보아요.

날이 화창했을 때 혹은 날이 흐릴 때의 바다는 어땠는지도요. 해가 떠오를 때 바다는 붉은색을 띠기도 하고 흐린 날에는 짙은 회색이나 청색으로 보이기도 합니다. 바다뿐만 아니라 하늘과 나무, 건물들도 때에 따라서 다른 색으로 보이기도 하죠. 왜 그런 걸까요? 그건 바로 시시각각 변하는 햇빛에 의해서 자연과 사물의 색이 변하기 때문이에요. 이런 빛에 의해 끊임없이 변화하는 자연의 색에 대한 아름다운 인상을 만드는 화가들을 인상주의 화가라고 합니다. 그중 가장 대표적인 화가가 바로 우리가 만나볼 모네예요.

모네는 이런 '빛의 효과'를 나타내기 위해 그의 평생을 바쳤고 그런 이유로 모네를 '빛의 사냥꾼'이라 부르기도 한답니다.

1874년 4월, 모네와 그의 친구들은 한 사진 스튜디오에서 전시를 열게 됩니다. 이 전시는 살롱전으로부터 거절당한 예술가들이 모여 만든 '무명 예술가 협회'에서 개최한 전시회였어요. 이 전시에 모네는 5점의 작품을 출품하는데 이 가운데 우리가 잘 알고 있는 작품 〈인상, 해돋이, 1872〉가 포함되어 있어요. 모네의 작품 〈인상, 해돋이〉는 해가 떠오르는 풍경을 그린 그림이에요. 해가 막 솟아오르는 순간 불그스름한 해의 기운이 온 작품 안에 퍼져있는 것을 볼 수 있죠. 혹시 해돋이를 본 경험이 있다면 그때를 한번 떠올려 봐요. 졸린 눈을 비비며 해가 뜨기만을 기다리다 깜빡하고 잠시 조는 사이 어느새 해는 이미 떠올라 있죠. 모네도 아마 마음이 엄청나게 급했을 거예요. 순식간에 떠올라버리는 해를 놓치지 않아야 하니깐요. 그 찰나의 순간을 표현하기 위해서 손이 빨리 움직여야만 했겠죠. 모네는 이처럼 빛에 의해 변화하는 순간적인 상태를 포착해 재빠르게 캔버스에 옮겼어요.

"나는 모네 그림이 너무 좋아. 일단 너무 예뻐. 난 마티스 '컷 아웃'처럼 선명하게 밝은 색을 좋아하긴 하지만 모네의 그림도 밝은 색들이 많아서 좋아. 햇빛이 있을 때 그려서 그런지 밝고 가벼운 느낌이라 보면 기분이 좋아져."

주은이는 밝고 가벼운 느낌의 모네의 그림을 참 좋아해요. 그렇다면 그 당시 이 그림을 마주하게 된 사람들 역시 모네의 그림을 마음에 들어 했을까요? 지금은 너무나 유명한 〈인상, 해돋이〉는 사실 처음에는 그리 좋은 평가를 받지 못했어요. 그도 그럴 것이 당시의 그림들은 대부분 주로 현장에서 스케치를 한 후 작업실에서 천천히 그려졌어요. 오랜 시간에 걸쳐 공을 들여서 그리고 고쳐나갔기 때문에 그림의 완성도가 매우 높았을뿐더러 사실적인 그림들이 대부분이었죠. 하지만 모네의 그림은 달랐어요. 모네는 기억하는 것이 아

니라 눈에 보이는 것을 그렸던 화가예요. 떠오르는 해를 놓치지 않고 순간 포착해 재빠르게 그리다보니 화면이 매끄럽게 처리되지 못하고 거친 붓 터치가 남게 되었죠. 사람들은 이런 모네의 그림을 마치 어린아이가 그린 것 같은 '서툰 그림', 완성도가 떨어지는 '그리다가 만 그림'이라고 생각했지요.

"딱 봐도 엄청 급하게 그린 것 같긴 해. 해가 다 뜨기 전에 그려야 하니깐 얼마나 마음이 급했겠어. 모네는 손이 진짜 빨랐나봐. 나도 그림을 빨리 그리는 편이지만 모네는 못 따라갈 것 같아. 이렇게 빨리빨리 그리려면 평소에 스케치랑 색칠하는 연습을 진짜 많이 해야겠는걸?"

고전적인 미술을 추구하던 당시 파리의 미술계는 모네 스타일의 그림을 인정하지 않았던 거죠. 심지어 '이것은 그림이 아니다'라는 비판도 있었다고 하니 그 당시 모네의 작품에 대해 얼마나 냉담한 분위기였는지 짐작이 가요. 그런 가운데 루이 르루아라는 한 비평가는 모네의 그림을 비웃으며 사물을 제대로 그릴 줄 모르고 '순간의 인상만 표현했다'며 조롱하는 의미로 '인상주의'라 부르게 되었어요. 그때까지만 해도 공식 명칭이 없었던 화가들은 이 말을 받아들임으로 인상주의가 탄생하게 되었다고 하네요. 미술사에서 아주 중요한 의미를 지니는 한 사조가 사실은 조롱과 비난의 의미로 시작되었다는 게 너무 재미있지 않나요?

"엄마, 나는 모네가 진짜 대단한 것 같아. 만약에 내가 열심히 준비한 그림이 사람들한테 무시당하고 인정받지 못했다면 속상하고 창피해서 아마 내 그림 스타일을 바꿨을 거야. 칭찬받을 수 있는 쪽으로. 어쩌면 아예 그림 그리는 것을 포기했을 수도 있고. 근데 모네는 포기하지 않았잖아. 끝까지 계속 자기 스타일을 믿고 나간 게 진짜 대단해. 만약 사람들이 원하는

쪽으로 스타일을 바꿨다면 지금 우리가 좋아하는 모네 그림들을 못 봤을 것 아니야. 그 전시회에서 모네한테 안 좋게 말했던 사람, 정말 쌤통이다. 나중에 인상주의가 이렇게 유명해진 줄 알면 엄청 창피하고 배 아파하겠는 걸?"

모네는 사람들의 비판과 불만을 뒤로하고 같은 방식으로 작업을 계속해나가요. 시간이 지나자 점차 많은 사람들이 모네의 예술이 얼마나 대단한지를 깨닫게 되고 모네와 같은 방식을 사용하게 됩니다. 그리고 조금씩 인기를 얻으면서 평생 모네를 괴롭혔던 지긋지긋한 가난에서도 어느 정도 벗어나게 되죠. 이후 모네는 파리 근교에 있는 지베르니라는

곳으로 이사를 가요. 그곳에서 모네는 큰 대지가 딸린 저택을 사서 일본식 정원을 만들었어요. 그러고는 정원에 비치는 햇빛의 효과를 관찰하면서 수련을 가득 심은 연못의 그림들을 그려요. 자연의 빛에 따라 시시각각 색이 변하는 그의 연못은 모네에게 너무나 훌륭한 영감의 원천이 되었지요. 실제로 모네는 수련 가득한 연못이 있는 이 정원을 자신의 '화실'이라고 불렀다고 합니다.

"모네는 어떻게 힘든 상황에서도 그림을 끝까지 포기하지 않고 그릴 수 있었을까? 정말로 자기가 좋아하는 일을 했기 때문일까? 그래도 마지막에 아름다운 정원이 있는 집으로 이사를 하고 죽기 전까지 그곳에서 행복하게 그림을 그릴 수 있어서 너무 다행이야. 새드 엔딩이었다면 나는 정말 속상했을 것 같아. 하고 싶은 일을 포기하지 않고 끝까지 하는 것. 그리고 그것

에서 성공하는 것. 나도 나중에 그럴 수 있었으면 좋겠어. 모네처럼 말이야."

모네는 말년에 백내장이 생겨 색을 제대로 구분하는 것도 어려워졌어요. 이러한 시련 앞에서도 모네는 그림 그리기를 멈추지 않았어요. 평생 빛을 쫓았던 화가 모네는 86세의 나이로 세상을 떠나게 됩니다. 그의 오랜 친구 중 하나인 조르주 클레망소는 모네의 장례식에서 그의 관을 덮은 검은색 천을 들어내며 '모네에게 검은색은 없다'라고 외치며 색으로 가득 찬 꽃무늬 천으로 관을 덮어주었다고 해요. 프랑스 오랑주리 미술관에 가면 모네의 마지막 작품인 수련 연작을 볼 수 있어요. 모네는 이 연작을 위해 외부 세계와 일체 단절한 채 오직 작업에만 몰두했다고 하네요. 언젠가 다시 파리를 가게 된다면 벽을 따라 길게 펼쳐진 수련 앞에서 모네가 평생을 걸쳐 그토록 담고 싶어했던 '빛'을 느끼며 딸과 함께 나눴던 이 순간의 이야기들을 떠올려 보고 싶네요.

클로드 모네를 위한 요리 ▪ **빛을 담은 '수련' 토스트** ▪

모네는 뛰어난 예술가이지만 동시에 대단한 미식가였다고 해요. 화가로 인정받지 못해 벌이가 변변치 않았을 때도 요리사를 두 명이나 두었다고 하니 그의 음식에 대한 열정은 인정할 만하죠. 그런 모네를 위해 어떤 메뉴를 대접해야 할까 고민이 많았어요. 간단하면서도 모네의 정신을 담은 메뉴를 만들고 싶었거든요. 고민 끝에 선택한 메뉴는 바로 '수련 토스트'. '수련'은 수많은 풍경화를 그린 모네의 작품 가운데서 특히나 유명한 작품이죠. 모네는 수련을 정말 많이 그렸어요. 약 30년이란 긴 세월 동안 모네가 남긴 수련 작품이 250편 정도나 된다고 하니 정말 어마어마하죠. 주은이랑 종종 크림치즈에 색을 입혀 토스트에 발라 먹곤 하는데요. 식빵을 도화지 삼아 다양한 색의 크림치즈로 멋진 작품을 한번 만들어보면 어떨까요? 빛을 사랑했던 화가, 모네처럼 말이죠.

준비물

재료 식빵 2장, 크림치즈, 식용색소

필요한 도구 나이프, 이쑤시개, 아이스크림 막대 혹은 나무젓가락

1. 식빵 2장을 준비해요.

2. 크림치즈를 종이컵에 적당량 나눠 덜어요.

3. 크림치즈에 식용색소를 넣어요. (tip. 이쑤시개를 이용하면 좋아요.)

4. 아이스크림 막대나 나무젓가락 등을 이용해 색을 섞어요.

5. 나이프를 이용해 식빵 위에 크림치즈로 배경을 표현해요.

6. 수련 등 디테일을 표현해 완성합니다.

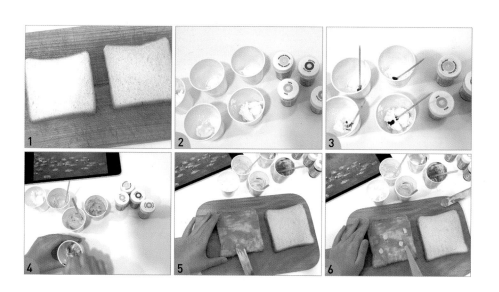

02

René Magritte 르네 마그리트 (1898-1967)

"나는 눈에 보이는 것을 그리지 않아, 그 너머의 것을 그리지"

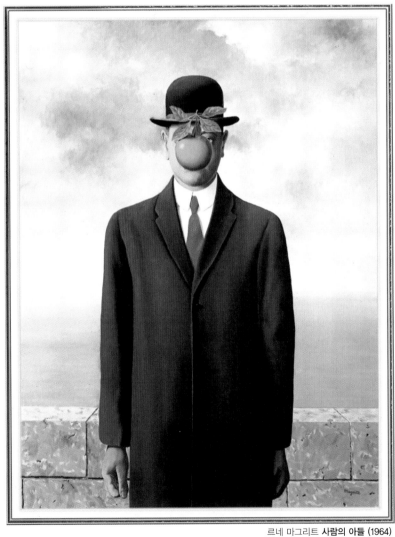

르네 마그리트 **사람의 아들** (1964)

여기 중절모를 쓰고 양복을 점잖게 차려입은 한 신사가 차렷 자세를 하고 서 있어요. 그런데 이 신사의 기분이나 표정을 우리는 전혀 짐작할 수가 없네요. 왜냐하면 사과로 얼굴을 가리고 있어 그의 얼굴을 볼 수가 없기 때문이죠. 그런데 이 남자는 왜 뜬금없이 사과로 얼굴을 가렸을까요? 이 신사에게 지금 무슨 일이 일어나고 있는 걸까요? 참 특이한 그림이 아닐 수 없습니다. 그런데 저는 이 특이한 그림이 참 마음에 들었어요. 왜냐하면 저희 아이들이 어릴 적 숨바꼭질을 했을 때가 생각이 났거든요. 옷걸이에 걸어놓은 옷으로 얼굴만 간신히 가리고는 엄마에게 들키지 않으려고 숨도 참으며 딱 이 자세로 서있었던 아이들. 얼굴 외에 온몸이 노출되어 있다는 생각은 하지 못한 채 얼굴만 가리면 들키지 않을 거라 생각한 귀여웠던 어린 시절의 기억입니다.

지금 이 신사는 물론 숨바꼭질을 하고 있는 건 아니겠죠. 그럼 왜 얼굴을 가리고 있는 걸까요? 왜 하필이면 그것도 사과로 말이에요. 작품 하나를 놓고 계속해서 질문이 끊이질 않습니다. 이런 특이한 그림을 그린 화가는 그림만큼이나 왠지 평범하진 않을 것 같은 느낌이 들지 않나요?

벨기에 출신의 화가 르네 마그리트. 그는 살바도르 달리, 호안 미로와 함께 초현실주의의 대가로 불려요. 하지만 다른 초현실주의자들과는 구분되는 독창적인 해석과 표현으로 그만의 개성이 드러나는 작품들을 만들어냈죠. 제가 참 좋아하는 화가이기도 한 르네 마그리트의 그림들에는 사실 알아보기 힘든 형태나 이미지는 거의 없어요. 무엇을 그린 건지 정확히 알 수 있다는 뜻이죠. 하지만 이것이 무엇을 의미하는지, 그림을 통해 무엇을 이야기하고 싶은지 단번에 이해가 가는 작품은 거의 없어요. 그만큼 친근하면서도 쉽지만은 않은 그림입니다. 형태를 알 수 없는 추상화도 아닌데 왜 이해가 안 가는 걸까요?

"엄마, 르네 마그리트는 내가 생각한 거랑은 너무 다르게 생겼는데? 뭔가 그림들이 다 특이해서 왠지 외모도 특이할 줄 알았거든. 수염부터 엄청 특이한 달리처럼 말이야. 그냥 얼굴만 보면 예술가 같지 않고 평범한 할아버지 같아. 그것도 손주들하고 엄청 잘 놀아줄 것 같은 자상하고 착한 할아버지. 생긴 거랑 작품이랑 너무 매치가 안 되는걸?"

다양한 르네 마그리트의 작품들을 먼저 접한 후, 르네 마그리트의 사진을 본 주은이는 다소 실망한 눈치였어요. 그의 특이한 그림들만큼이나 누가 봐도 "나는 예술가야!"라고 할 만한 독특한 외모를 기대했던 모양입니다. 사진 속 르네 마그리트는 굉장히 인상 좋은 할아버지의 모습을 하고 있었어요. 게다가 늘 양복에 중절모를 쓰고 있으니 독특한 예술가라기보단 점잖은 신사에 가까운 이미지죠. 하지만 이런 온화하고 평범해 보이는 외모와는 달리 그의 작품세계는 결코 평범하지만은 않았습니다.

마치 비가 떨어지듯 하늘에서 내려오는 양복 입은 남자들, 방 안을 꽉 채운 자이언트 사과, 유리잔 위에 담겨 있는 커다란 구름, 화창한 하늘 아래 컴컴

한 어둠이 내린 집, 김을 내뿜으며 벽난로에서 나오는 기차, 공중에 두둥실 떠 있는 커다란 바위 등 정말 어느 하나 평범한 것이 없죠. 의심 없이 보면 그냥 지나칠 수 있는 그림들이지만 자세히 보기 시작하면 도무지 이해가 되질 않고 말이 되는 그림이 하나도 없어요. 하나같이 현실에선 일어나지 않을 불가능한 상황들이죠. 그의 대표적인 작품 가운데 하나인 〈사람의 아들, 1964〉 또한 마찬가지죠.

"이 남자는 부끄러움을 엄청 타는 사람인가 봐. 그래서 우리가 자기를 쳐다보지 못하도록 얼굴을 가린 게 아닐까? 아, 어쩌면 얼굴을 가린 게 아니라 사과가 갑자기 떨어진 걸 수도 있겠다. 양복을 차려입고 사진을 찍으려고 막 포즈를 취하는 순간 갑자기 하늘에서 사과가 떨어진 거지. 만약 그랬다면 진짜 황당했겠지? 근데 엄마. 이 양복 한번 봐봐. 원래 이 사람 것이 아니라 남의 옷을 빌려 입은 것 같지 않아? 팔도 좀 짧은 것 같고. 어깨도 사이즈가 좀 안 맞는 것 같기도 하고 말이야. 어쩌면 이럴 수도 있어! 르네 마그리트가 양복 입은 신사를 다 그렸는데 얼굴을 어떻게 표현할지 아이디어가 없었던 거야. 아니면 눈을 그리는 게 자신이 없었던지. 내가 사람 그리고 나서 손 그리는 걸 잘 못하잖아. 그래서 나는 손을 자세히 그리지 않고 다른 걸로 가려버리거나 뒷짐 진 모습을 많이 그리거든. 르네 마그리트도 그래서 얼굴을 아예 사과로 가려버린 건 아닐까? 근데 왜 하필 사과였을까? 다른 것들도 많은데... 르네 마그리트가 사과를 좋아했기 때문일까? 아니면 사과에 어떤 특별한 의미가 있는 걸까?"

이 작품 하나를 놓고 아이와 이야기하는 동안 수십 가지의 질문들과 아이디어들이 오고 갔어요. 그중 어떤 것이 진짜 맞는 정답인지는 알 수가 없죠. 하지만 계속되는 물음에 대한 정답을 찾아내고자 그 어떤 그림보다도 자세히 그리고 오랫동안 들여다보게 되었어요. 사실 이 남자가 사과로 얼굴을 가리

지 않았더라면 이렇게 그림을 보고 또 보며 많은 이야기들이 오고 가지 않았을 수도 있어요. 그런데 혹시 알고 있나요? 바로 이것이 르네 마그리트가 작품을 바라보는 우리들에게 기대했던 것이란 사실을 말이죠. 도대체 이게 무슨 말일까요?

르네 마그리트는 사람들이 작품을 보며 생각을 하게끔 만들기 원했어요. 익숙한 대상을 사실적으로 묘사하고 그것과는 다른 낯설고 생소한 곳에 대상을 배치시킴으로써 보는 이로 하여금 의문을 제기하게 하는 것. 이를 '데페이즈망(dépaysement)'이라고 해요. 바로 이 데페이즈망, 즉 '낯설게 하기'기법을 통해 우리가 당연하다고 여겼던 고정관념이나 상식을 뒤흔들어 충격을 주고 생각하도록 만드는 것이죠. 르네 마그리트는 이것을 '물건들이 비명을 지르게 하기 위한 것'라고 표현했어요. 우리는 익숙하고 일상적인 것들에는 크게 관심을 두지 않고 그냥 지나치게 되죠. 하지만 뭔가 이상하고 특이하거나 낯선 것에 대해서는 집중을 하고 관심을 갖게 됩니다. 따라서 이 같은 '낯설게 하기'를 통해 고정관념에 얽매이지 않고 생각의 틀을 깨서 새로운 시선으로 대상을 바라보게 되기를 원했던 거죠. 이를 위해 르네 마그리트는 일상의 물건을 완전히 다른 곳에 놓기도 하고, 서로 관련이 없는 사물들을 조합하기

도 하며 작은 것을 크게 확대시키기도 합니다. 그런 기이한 모습을 보며 우리는 의문을 품게 되고 다시 한번 더 생각을 하게 되는 거죠. 이처럼 현실에선 가능해 보이지 않는 일들을 실현시키는 그림을 그려서인지 르네 마그리트의 그림은 영화감독들의 사랑을 받기도 했고 팝아트와 그래픽 디자인 등에 많은 영향을 주기도 했어요.

"르네 마그리트는 되게 똑똑한 사람인가 봐. 그냥 그림을 그리는 게 아니라 하나하나 생각을 엄청 많이 한 것 같아. 엄마가 설명하는 게 뭔지 솔직히 다 이해는 안가지만 어쨌든 뭔가 안 어울리는 것들끼리 같이 놓으니깐 오히려 관심을 갖게 되고 더 자세하게 보게 되는 건 맞아. 그걸 원했던 거라면 완전히 성공이네!"

혼란스러운 그림들로 우리를 끊임없이 생각하도록 만드는 르네 마그리트. 다양한 르네 마그리트의 그림들을 마주한 뒤, 주은이는 한마디로 '뭔가 좀 이상하지만 예쁜 그림'이라고 결론을 내렸어요. 왠지 그 표현이 딱 맞는다는 생각이 드네요. 오늘부터라도 주변에서 무심코 지나쳤던 일상적인 것들을 조금은 다른 시선으로 '낯설게 바라보기'를 해봐야 할 것 같아요.

▪ 이것은 자동차가 아니다 '아보카도 오픈 샌드위치' ▪

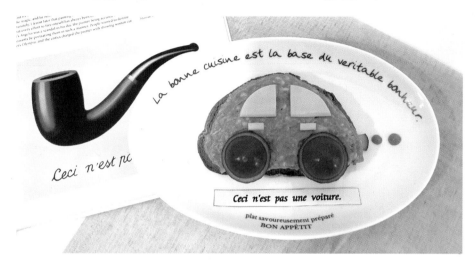

기발한 상상과 함께 묘한 분위기를 풍기는 작품세계를 보여준 르네 마그리트. 그는 자신이 '화가'보다는 '철학자', 즉 생각하는 사람으로 불리기를 원했어요. 그의 작품 〈이미지의 배반, 1929〉을 보면 담배 파이프가 그려져 있고 그 밑에 '이것은 파이프가 아니다'라고 쓰여 있어요. 파이프를 그려 놓고 파이프가 아니라니요. 이게 웬 말장난인가요? 이것은 바로 실제 파이프가 아니라 파이프를 그린 이미지에 불과하다는 뜻이에요. 우리에게 장난을 걸어오는 것 같기도 하고 놀리는 것 같기도 하네요. 르네 마그리트는 이 그림을 통해서 대상을 아무리 사실적으로 그린다고 해도 그것은 사실에 대한 재현일 뿐 현실이 될 수는 없다는 것을 말하고 싶었던 겁니다. 갑자기 재미있는 아이디어가 떠올랐어요. 집에서 브런치 메뉴로 자주 해먹는 샌드위치가 있어요. 호밀빵 위에 아이들이 좋아하는 햄이나 연어, 아보카도 등을 올려 먹는 오픈 샌드위치인데 이것을 자동차 모양으로 한번 만들어 보았어요. 혹시 이게 자동차로 보이시나요? 아니죠. 이건 자동차가 아니에요. 이건 바로 자동차 모양을 한 샌드위치니까요.

준비물

재료 호밀빵, 슬라이스햄, 오이, 방울토마토, 아보카도, 슬라이스 치즈,
허니머스터드소스

필요한 도구 토스터기(또는 오븐), 모양틀

1. 호밀빵을 구워요.
2. 구운 호밀빵에 허니 머스터드소스를 발라요.
3. 뜨거운 물에 살짝 데친 슬라이스 햄을 ②위에 올려요.
 (tip. 베이컨이나 훈제연어를 사용해도 좋아요.)
4. 아보카도를 으깨 소금, 후추 간을 한 후 ③위에 올려요.
5. 오이와 방울토마토를 이용해 자동차 바퀴를 만들어요.
6. 모양틀을 이용해 슬라이스 치즈로 자동차의 창문을 만들어 장식해 완성합니다.

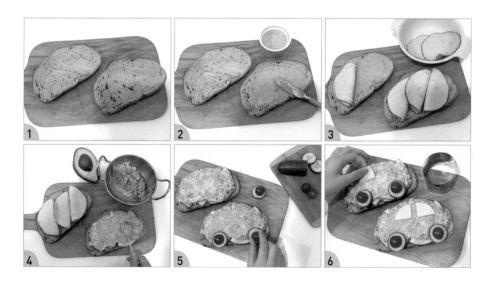

Amedeo Modigliani 아마데오 모딜리아니 (1884-1920)

"푸른 눈이 무섭다고? 여기에 담긴 숨은 뜻을 알려줄게!"

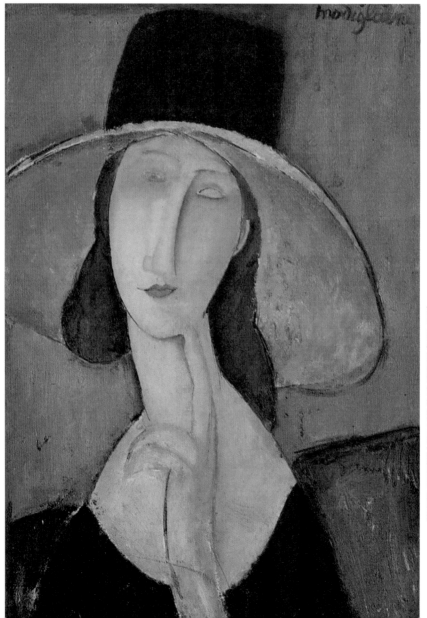

아마데오 모딜리아니 「큰 모자를 쓴 잔 에뷔테른」 (1918-1919)

사람의 마음은 그 사람의 눈을 통해 드러난다고 하죠. 그래서 흔히들 눈은 '마음의 창'이라고 합니다. 그렇기 때문에 눈을 제대로 마주치지 않으면 상대방의 마음을 정확히 읽을 수 없는 경우가 많아요. 그런 이유로 저는 중요하고 속 깊은 이야기일수록 직접 보고 이야기하자라는 말을 자주 합니다. 서로 눈을 마주하며 이야기를 해야 오해 없이 저의 마음도 잘 전달하고 상대방의 마음도 정확하게 이해할 수 있기 때문이죠. 그런데 여기, 왠지 눈을 마주치며 이야기하기가 조금 꺼려지는 여인이 있네요. 그림 속 여인을 한번 보세요. 이상한 점을 찾으셨나요? 맞아요. 이 여인의 눈에는 당연히 있어야 할 눈동자가 없습니다. 왜 눈동자가 없을까요? 화가가 깜박 잊고 그리지 않은 것은 아닐 텐데 말이죠. 눈동자가 없다 보니 이 여인이 지금 어딜 바라보는지, 기분은 어떤지 가늠하기가 힘드네요. 이 모습이 영 어색하긴 하지만 또 한편으로는 신비감이 느껴지기도 합니다. 어딘지 모르게 슬픔이 배어있는 모습이 사연이 있을 것 같기도 하고요. 그렇다면 이런 여인을 그린 화가의 숨겨진 사연 또한 있을 것만 같은데요. 과연 그것이 무엇일지 호기심이 발동합니다.

참 독특한 초상화가 있어요. 눈동자가 없는 길쭉한 눈, 길고 가느다란 목, 날카로운 코, 비율이 맞지 않는 얼굴. 글쎄요, 마냥 아름답다고만 할 수는 없는 모습이네요. 누군가 저의 초상화를 이렇게 그려줬다면 솔직히 기분이 썩 좋지만은 않을 것 같아요. 한번 보면 잊혀지지 않을 것 같은 모습. 그만큼 독보적인 스타일의 개성 강한 이 그림은 이탈리아를 대표하는 화가 중 하나인 아마데오 모딜리아니의 작품 〈큰 모자를 쓴 잔 에뷔테른, 1918-1919〉입니다.

다양한 미술작품들을 보며 주은이와 대화를 나누다 보면 빠지지 않고 나오는 멘트가 있어요. "엄마, 나 이 사람 어디서 본 것 같아." 혹은 "내가 아는 누구 닮은 것 같아."인데요. 그림에 나오는 다양한 인물들의 특징이나 분위기를 보고 자신이 알고 있는 세계 안에서 닮은 꼴을 종종 찾아내는 거죠. 그런데 모딜리아니의 그림을 본 주은이의 첫 반응은 이랬습니다.

"나 이렇게 생긴 사람하고는 진짜 안 마주치고 싶어! 아니, 사람 얼굴을 왜 이렇게 무섭게 그린 거야. 눈동자는 왜 없고, 목은 또 왜 이렇게 길고. 아프리카 어떤 부족 중에 목에 고리 같은 거 끼워서 목 길게 만드는 거 있지? 이거 꼭 그거 같아. 너무 징그럽고 무서워."

눈동자가 없는 길쭉한 모양의 푸른 눈은 사실 어른인 제가 봐도 좀 섬뜩하긴 합니다. 그러니 아이의 눈에는 더욱 그렇게 비칠 수밖에요. 이 그림 외에도 모딜리아니의 수많은 그림에는 눈동자가 없습니다. 특별한 이유라도 있는 걸까요? 눈동자 하나만 그려 넣었더라면 훨씬 더 친근하고 편안한 그림이 되었을 텐데 말이죠.

어려서부터 몸이 약해 잔병치레가 많았던 모딜리아니는 학교도 제대로 다니지 못했다고 해요. 대신 미술에 소질이 있었던 그는 화실에서 그림을 배우게 됩니다. 그러다 어머니와 함께 요양차 여행을 떠나게 되는데, 피렌체의 우피치 미술관에서 본 한 그림에 반하게 되죠. 그건 바로 둥글고 부드러운 어깨와 목선이 특징인 비너스를 그린 보티첼리의 〈비너스의 탄생, 1485〉이었어요. 미술관에 있는 수많은 작품들 가운데 모딜리아니는 이러한 비너스의 매력에 사로잡히게 되고 이러한 경험은 후에 모딜리아니가 본인만의 독특한 스타일을 완성하는 데 많은 영향을 주게 됩니다. 또한 조각에도 관심이 많았던 모딜리아니는 단순하면서도 신비한 특징을 가진 아프리카 조각에 빠지게 됩니다. 그러나 건강상의 이유로 안타깝게 조각을 포기하고 다시 회화로 돌아오게 되죠. 하지만 이때의 경험 역시 그의 회화에 반영되어 그만의 화풍이 만들어질 수 있게 돼요.

"모딜리아니는 왜 눈동자를 그리지 않았을까? 눈동자가 없으니깐 유령 같아 보이지 않아? 모딜리아니는 아마 남들이 다 하는 건 안 하고 싶었던 것 같아. 나만의 다른 걸 찾다가 아이디어를 생각해 낸 거지. 보통 초상화에 눈동자는 다 있으니깐. 만화 같은데 보면 정신을 잃고 나서 연기처럼 영혼이 스르르 빠져나가는 거 있잖아. 이 그림을 보면 꼭 그런 느낌이 들어. 영혼이 빠져나간 것 같은 느낌. 근데 어쨌든 참 특이한 건 사실이야."

모딜리아니는 당시 많은 화가들과 교류했지만 어느 특정 화파에 속하지 않았어요. 그리고 누가 봐도 '이건 모딜리아니 스타일이지!' 라고 할 만큼 자신만의 독자적인 스타일을 완성해나가죠. 이후 미술공부를 위해 파리로 간 모딜리아니는 가뜩이나 나쁜 건강을 돌보지 않고 술과 마약을 하며 방탕한 생활을 하게 돼요. 그러다 운명의 여인을 만나게 됩니다. 그 여인은 바로 그보다

14살이나 어렸던 잔 에뷔테른이에요. 바로 앞에서 봤던 그림 속 모델이죠. 두 사람은 보자마자 사랑에 빠지게 됩니다. 나이 차이도 많이 나는 데다가 건강도 좋지 않았던 모딜리아니를 잔의 부모님은 반대했지만 아무도 그들의 사랑을 막지는 못했어요. 하지만 이렇게 시작된 이들의 사랑은 순탄하지만은 않았어요. 지독한 가난과 점점 나빠지는 모딜리아니의 건강 때문이었죠. 어렵게 준비한 첫 개인전도 결국 실패로 돌아가고, 그의 건강은 날이 갈수록 점점 나빠져 결국 35살이라는 젊은 나이에 숨을 거두게 되죠. 더욱 안타까운 것은 이 슬픔을 이기지 못하고 잔도 그의 뒤를 따라 죽음을 선택하게 됩니다. 배 속에 둘째 아이까지 있었는데 말이죠.

눈동자를 그려 넣지 않은 그림을 보고 어느 날 잔이 모딜리아니에게 그 이유를 물었다고 해요. 그러자 모딜리아니는 "당신의 영혼을 알게 되면 그때 눈동자를 그릴게요."라고 이야기했다고 하네요. 시간이 흘러 모딜리아니는 잔의 다른 초상화에 드디어 눈동자를 그려 넣게 됩니다. 눈동자가 그려진 자신의 모습을 보고 기뻐했을 잔을 생각하니 마음이 너무 아프네요. 모딜리아니와 잔의 슬픈 사랑 이야기를 듣고 나서 주은이는 한참 생각에 잠기더니 나름 심오한 질문을 던졌어요.

"예술가들은 왜 이렇게 힘든 사랑을 하는 걸까? 다 그런 건 아니지만... 평범하게 살면 훌륭한 예술가가 될 수 없는 걸까? 인생에 드라마가 다 있는 것 같아. 난 고흐가 제일 불행한 삶을 살았다고 생각했는데 모딜리아니도 만만치 않네. 그래도 고흐보다는 나은 것 같아. 모딜리아니는 사랑하는 사람이 옆에 있긴 했으니깐. 아이도 있었고. 아직까지는 고흐가 위너네."

그러고 보니 주은이 말대로 위대한 예술가들 중에는 지독한 사랑으로 고통받았던 사람들이 많긴 하네요. 그러다 갑자기 배틀을 하기 시작했어요. 누가 더 불행한지 말이죠. 안타깝게도 아직까지는 주은이가 보기에 고흐의 인생이 더 짠하게 느껴졌나 봅니다. 모딜리아니는 그래도 열렬히 사랑하고 사랑받는 경험을 했으니까요. 이 둘의 뜨거운 사랑이 아름답게 끝맺지 못해 안타까울 따름입니다.

아마데오 모딜리아니를 위한 요리 ▪ **사랑을 가득 담은 '허니 브레드'** ▪

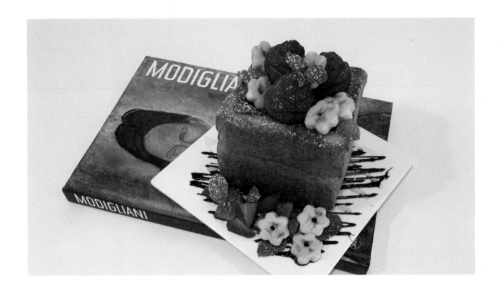

잘생긴 외모와 세련되고 우아한 분위기의 모딜리아니는 외적으로 보이는 것과는 달리 그리 행복하지만은 않은 인생을 살았어요. 어려서부터 약했던 몸과 계속되는 지독한 가난 때문이었죠. 하지만 모딜리아니는 평생 질병과 가난의 고통에 시달리면서도 순수하고 깊은 내면의 감정을 담아 그만의 독특한 그림들을 완성해나갔어요. 그래서인지 그의 그림들을 보고 있으면 신비로움 속에 왠지 모를 쓸쓸함이 느껴집니다. 모딜리아니를 위한 브런치를 고민하던 중 주은이는 모딜리아니와 잔을 위한 요리를 만들고 싶다고 했어요. 너무나 안타까운 사랑을 했던 이 두 사람을 위해 브런치를 준비하고 싶었던 거죠. 가끔씩 아이들과 만들어 먹는 메뉴 중에 간단한 재료로 브런치 카페 비주얼을 낼 수 있는 메뉴가 있어요. 통식빵을 이용해 만드는 허니 브레드죠. 평생 가난에 시달렸던 모딜리아니는 사랑하는 연인에게 제대로 꽃다발 한번 못 사줬을 것 같은데요. 바삭하고 달콤한 허니 브레드 위에 딸기꽃을 장식하려고 합니다. 사랑을 가득 담아 만든 브런치로 이 두 사람이 잠시나마 행복했으면 좋겠네요.

준비물

재료 통식빵, 딸기, 바나나, 버터50g, 꿀, 민트잎, 슈가파우더

필요한 도구 모양틀, 오븐, 오븐틀, 빨대

1. 통식빵을 반으로 자른 후 가장자리를 1cm 정도 남기고 윗면을 칼로 잘라 속을 꺼내요. (tip. 바닥 부분에서 1.5cm 정도 남기고 칼집을 넣으면 쉽게 속을 파낼 수 있어요.)
2. ①에서 꺼낸 속 부분의 식빵을 잘라요.
3. 허니버터(녹인버터+꿀 1큰술)를 ①과 ②에 골고루 발라 노릇하게 구워요.(180℃에서 약 10분간)
4. 딸기는 칼집을 내어 장미꽃 모양으로, 바나나는 모양틀과 빨대를 이용해 꽃 모양으로 만들어요.
5. 바삭하게 구운 빵 조각을 식빵 안에 넣어요. (tip. 이때 연유나 꿀을 살짝 뿌려주세요.)
6. ⑤위에 딸기, 바나나, 민트 잎으로 장식해 완성합니다.

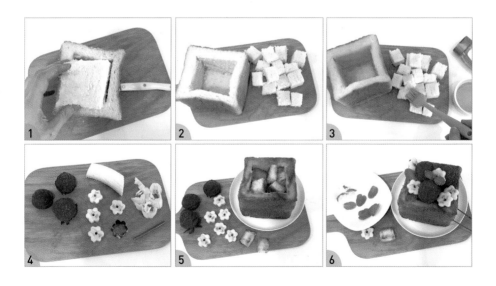

/

Johannes Vermeer 요하네스 페르메이르 (1632-1675)

"일상을 바라보는 나의 따뜻한 시선이 느껴지니?"

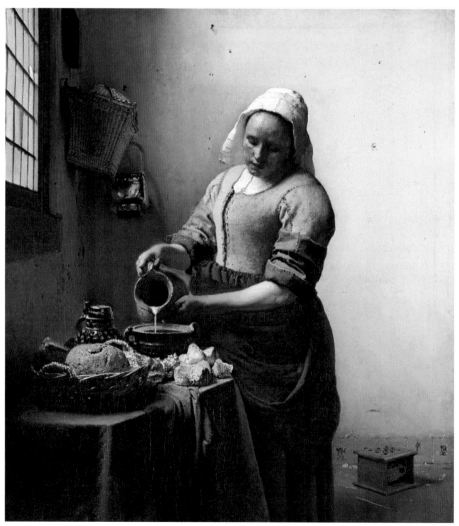

요하네스 페르메이르 **우유를 따르는 하녀** (1658-1660)

그림 속 한 여인이 그릇에 우유를 따르고 있네요. 작은 테이블이 있고 그 위에 물 주전자 같아 보이는 푸른색의 자기, 바구니와 빵들이 있는 것을 보니 부엌 한편에서 식사를 준비하고 있는 것 같죠. 꺼내놓은 재료들이 거창하지 않은 걸 보니 아마도 간단한 아침 식사를 준비하는 것 같습니다. 한눈에 보기에도 단출해 보이는 부엌에 어울리는 참으로 소박한 아침 식사네요. 그런데 우유를 따르는 여인의 모습이 참 정성스럽게 느껴지지 않나요? 우유 하나 따르는데 저렇게까지 신중할 일인가 싶을 정도로 정성스럽다 못해 조심스럽기까지 한 모습입니다. 이 그림은 네덜란드 출신 화가인 요하네스 페르메이르의 대표작 〈우유를 따르는 하녀, 1658-1660〉입니다. 아, 그림 속 이 여인은 이 집에서 일을 하는 하녀였군요. 주인집 사람들을 위해 식사를 준비하는 하녀의 모습을 담은 그림인가 봅니다. 그런데 왜 화가는 하녀가 우유를 따르는 모습을 주제로 그림을 그린 걸까요? 이게 그림의 주제가 되나 싶을 정도로 너무 일상적이고 소박한 주제 같아 보이는데 말이죠. 잔잔한 이야기가 담겨 있을 것만 같은 그림. 화가는 이 그림을 통해 무엇을 말하고 싶었던 걸까요?

네덜란드의 대표적인 화가 하면 대부분 빈센트 반 고흐를 가장 먼저 떠올리게 되죠. 그런데 요하네스 페르메이르 역시 네덜란드를 대표하는 화가입니다. 혹시 〈진주 귀걸이를 한 소녀, 1665-1666〉 작품을 본 적이 있나요? 어쩌면 화가보다 이 그림이 더 유명한지도 모르겠습니다. 반짝이는 진주 귀걸이를 하고 정면을 바라보는 소녀의 신비스러

운 모습이 참 인상적인 작품이죠. 그런데 저는 페르메이르의 그림 중 〈우유를 따르는 하녀〉를 가장 좋아합니다.

"느낌이 엄청 조용하네. 좀 심심한 느낌도 들고. 아무 소리도 안 들리는 공간에 있는 것 같아. 근데 드라마틱한 스토리가 있는 것 같진 않아서 그냥 편하게 봐도 될 것 같은 느낌이 들어. 지난번 봤던 프리다 칼로 그림은 사실 좀 부담스러웠거든. 또 무슨 사건이 있나 하고 긴장도 되고. 프리다 칼로가 너무 슬프고 힘든 인생을 그림으로 표현한 게 정말 대단하긴 했지만 그림 자체는 너무 강했거든. 근데 이건 그냥 편안한 느낌이야."

얼마 전 주은이와 프리다 칼로의 인생과 그림을 놓고 이야기를 나눴었어요. 그녀의 파란만장한 스토리가 담긴 강한 느낌의 그림들이 아이가 보기엔 아무래도 불편함이 있었던 것 같아요. 상대적으로 소소한 일상의 장면을 담은 페르메이르의 그림 앞에서 아이는 편안함을 느꼈지요. 실제로 페르메이르의 많은 그림들은 신화나 성경이야기를 소재로 한 거창한 주제보다는 소소한 일상생활들을 담아내고 있어요. 우유를 따르거나 물주전자를 들고 있거나 혹은

편지를 읽거나 악기를 연주하는 등의 모습 말이죠. 이같이 소소한 일상 속의 모습이나 순간을 묘사하고 있기 때문에 그림을 보는 우리들은 오히려 궁금증이 생기기도 합니다. '이 그림에 나오는 주인공은 누구일까? 이 여인은 지금 무슨 생각을 하고 있는 걸까? 다음 장면은 어떻게 될까?' 하는 궁금증이죠.

"밖이 밝은 걸 보니 저녁은 아니고 아침을 차리고 있나 보네. 근데 왜 이렇게 메뉴가 간단한 거야? 양도 너무 적잖아. 페르메이르는 식구들이 엄청 많았다는데 이거 가지고는 아침 식사로 모자랐을 것 같은데? 그럼 이건 페르메이르의 하녀를 그린 건 아닐 수도 있겠다. 다른 집 하녀를 그린 걸까? 아, 어쩌면 주인집 사람들 아침을 다 차린 다음에 자기가 먹으려고 아침을 차리는 중일 수도 있겠네. 일하는 사람이나 베이비시터 집이 따로 분리되어 있는 경우도 있잖아. 집주인 사는 집 옆에 작은 창고처럼. 물건들도 많이 없고 부엌도 왠지 작고 썰렁한 거 보니깐 그런 것 같은데?"

이 그림을 처음 보고 주인집 식구들을 위해 정성스러운 아침을 차리는 하녀를 상상했던 저와는 달리 주은이는 하녀가 자신을 위해 아침을 준비하는 모습일 거라 추측했어요. 소박한 아침 메뉴와 단출해 보이는 부엌 때문이죠. 그 말을 듣고 보니 일리가 있어 보이네요. 그런데 정확히 누구의 생각이 맞는지는 알 길이 없어요. 이 그림에 대한 정확한 정보가 없기 때문이죠. 화가의 그림을 제대로 알기 위해서는 화가의 인생스토리를 살펴봐야 하는데, 안타깝게도 페르메이르에 대한 기록은 별로 남아있지 않아요. 그가 태어나고 사망한 날, 그가 살았던 곳, 결혼을 해서 낳은 15명의 아이 중 11명이 생존했다는 사실 외에 그의 삶에 대해서는 거의 알려진 것이 없다고 해요. 그림에 대한 설명도 마찬가지고요. 그래서인지 오히려 페르메이르의 그림들을 보면 저만의 여러 가지 상상을 하게 됩니다.

"엄마 말대로 페르메이르의 그림들에서는 빛이 거의 창문에서 들어 오고 있네. 근데 빛이 살짝만 비치고 있어서 그런가 좀 졸린 느낌도 들어. 처음에 저기 우유 따르고 있는 아줌마가 아침 준비하다가 살짝 졸고 있는 건 줄 알았거든. 편안하면서도 좀 잠이 오는 느낌이 들어."

페르메이르의 그림들을 보다 보면 마음이 차분해짐을 느낍니다. 소박한 일상의 모습들을 담았기 때문이기도 하지만 그의 그림에서만 느껴지는 특유의 온화함이 있어요. 그것은 바로 창문을 통해 들어와 방안을 비추는 자연스럽고 편안한 빛 때문이죠. 이런 이유로 페르메이르를 '빛을 가장 감동적으로 표현한 화가'라고들 해요. 화려하진 않지만 편안하고 소박한 공간에 비치는 따사로운 햇볕과 함께 나의 소소한 일상도 편안하게 흘러가고 있는 듯한 느낌. 이것이 바로 페르메이르의 작품들 가운데 제가 특히 〈우유를 따르는 하녀〉를 좋아하는 이유이기도 합니다. 비록 그 따사로운 햇살에 졸고 있다는 오해를 받기도 했지만 말이죠.

"어떻게 한 곳에서 평생을 살 수 있을까? 나는 벌써 몇 번을 이사를 다녔는데 말이야. 그렇게 한곳에서만 사는 느낌은 어떨지 궁금해. 지루할까 아니면 오히려 좋을까? 근데 델프트 하늘이 엄청 파랗고 예쁘네. 이거 보니깐 이태리 하늘이 생각난다. 나 여기 두바이도 너무 좋긴 한데 모래바람 때문에 쨍한 하늘을 거의 못 보잖아. 요즘 파란 하늘이 너무 보고 싶더라고. 엄마, 나중에 네덜란드로 한번 여행 가보는 것도 좋을 것 같아. 페르메이르 그림도 보고. 고흐 미술관도 가보고. 내가 제일 가고 싶은 영국부터 일단 먼저 가고 나서!"

페르메이르는 델프트에서 태어났어요. 델프트는 네덜란드에 있는 작은 도시인데 그는 이곳을 평생 떠나본 적이 없다고 해요. 이미 어린 나이에 이곳저곳을 다녀본 주은이는 그게 신기했나 봐요. 그의 고향 풍경을 그린 작품 〈델

프트의 풍경, 1660-1661〉을 보고 나서 델프트가 궁금해진 주은이는 그곳의 풍경 사진을 찾아보았어요. 그리고는 사진 속 파란 하늘에 매료되어 얼른 자신의 여행 리스트에 네덜란드 를 포함시켰지요. 그림을 보며 새로운 곳으로의 여행을 꿈꿔 볼 수 있다는 것, 그 설렘과 기 대를 가지고 하루하루를 살아 갈 수 있다는 것이 미술작품이 우리에게 주는 또 하나의 선물 인 것처럼 느껴졌어요.

소박한 아름다움으로 우리의 눈과 마음을 편안하게 해주는 페르메이르의 그림들. 하지만 안타깝게도 페르메이르는 44살이라는 젊은 나이에 죽게 돼요. 그의 그림들 대부분은 생각보다 크기가 꽤 작습니다. 하지만 워낙 꼼꼼하게 그린 탓에 그는 생전에 40점이 채 안 되는 작품만을 남겼다고 해요. 매일매일 정성스레 그림을 그려가며 주어진 하루하루를 소중하게 보냈을 것만 같은 페르메이르의 모습이 그려지네요. 그의 작품 속 여인들처럼 말이죠. 그 어느 때 보다도 소소한 일상의 행복이 참 소중하게 느껴지는 요즘에 너무 잘 어울리는 그림인 것 같아 자꾸만 바라보게 됩니다.

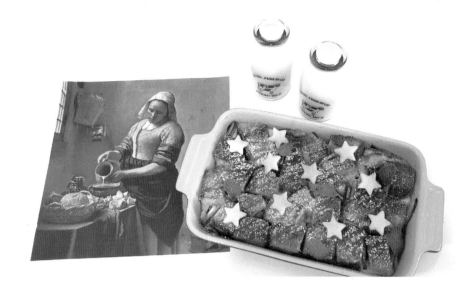

페르메이르가 살았던 17세기의 네덜란드에는 꽤 많은 화가들이 존재했어요. 그 당시는 종교화가 아닌 풍속화나 정물화, 초상화 등이 유행을 했죠. 그래서 이곳의 많은 화가들은 성경 이야기나 신화 이야기가 아닌 일상의 장면들을 화폭에 담았어요. 그중에서도 페르메이르는 가정의 일상 모습을 주제로 한 풍속화를 많이 그렸어요. 그래서인지 그의 그림은 참 잔잔하고 편안합니다. 그의 대표작 중 하나인 〈우유를 따르는 하녀〉에는 소박한 부엌의 풍경이 나오는데 그 모습이 참 정겹기까지 하네요. 이 그림을 계속 보다가 작은 테이블 위에 놓인 뻑뻑하고 영 맛이 없어 보이는 빵이 눈에 띄었어요. 그러면서 페르메이르를 위한 메뉴가 딱 떠올랐죠. 딱딱하게 굳은 빵에 생명을 불어넣어 촉촉하게 살려내는 브레드 푸딩이에요. 재료도 거창하지 않고 만드는 법도 아주 간단해 아이와 함께 만들어 보는 브런치 메뉴로 아주 제격이죠. 그림 속 여인처럼 우리도 정성스레 우유를 부어 겉바속촉 맛있는 브레드 푸딩을 한번 만들어 페르메이르에게 대접해보는 건 어떨까요?

준비물

재료 식빵 2-3장, 사과 1/2쪽, 버터 50g, 우유 200ml, 달걀 1개, 메이플시럽,
 시나몬파우더, 슈가파우더

필요한 도구 모양틀, 오븐용기, 오븐

1. 식빵을 잘라 오븐 용기에 담아요.
2. 사과를 잘라 ①에 넣어요.
3. 녹인 버터를 ②에 골고루 뿌려요.
4. 달걀1개, 우유200ml, 시나몬파우더 약간, 메이플시럽 1큰술을 모두 섞어요.
5. ④를 ③에 약간 잠길 정도로 부은 후, 200℃로 예열한 오븐에 25-30분 가량 구워요.
6. 모양틀로 모양낸 사과와 민트잎 등으로 장식하고 슈가파우더를 뿌려 완성합니다.
 (tip. 생크림이나 캬라멜 소스를 뿌려 먹으면 좋아요.)

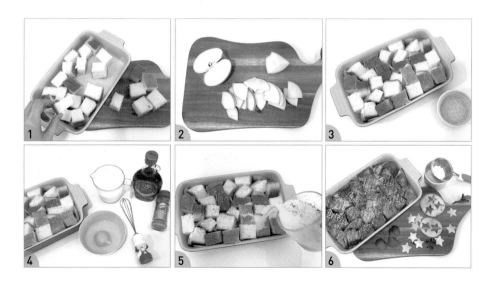

05

Marc Chagall 마르크 샤갈 (1887-1985)

"내 그림이 독특하다고? 이게 바로 샤갈 스타일이지"

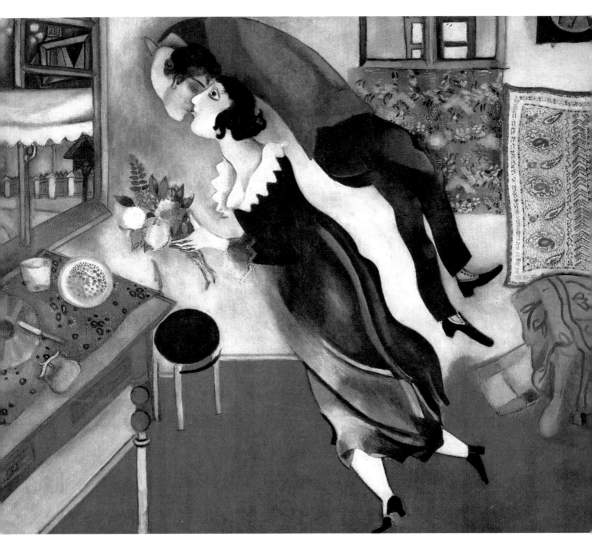

마르크 샤갈 생일 (1915)

꽃다발을 들고 있는 여인 옆에서 공중에 두둥실 떠 있는 한 남자. 남자의 손을 붙잡고 하늘 위로 높이 떠오르는 여인. 마치 바람에 몸을 맡긴 듯 편안한 모습으로 하늘 위를 부유하는 두 남녀. 이 모든 것들은 마르크 샤갈의 그림 속에 등장하는 인물들입니다. 사실 현실에서는 절대 일어나지 않을 희한한 상황들이지만 샤갈의 그림에서는 이 모든 것들이 이상하기보다는 아주 자연스럽게 일어나고 있어요. 이런 이유로 많은 사람들은 샤갈이 현실이 아닌 초현실, 즉 꿈이나 상상의 그림을 그린 화가라고 생각하기도 했지만 샤갈은 스스로 그렇지 않다고 말했어요. 왜냐하면 샤갈은 자신이 실제로 경험했던 것들, 또는 어린 시절의 소중하고 아름다웠던 추억들을 그렸기 때문이라는 게 바로 그 이유죠. 그렇다면 샤갈은 왜 사람들의 이런 모습을 많이 그린 걸까요? 그는 그림을 통해서 어떤 감정들을 표현하고 싶었던 걸까요? 어떠한 추억들을 그림에 담고 싶었던 걸까요? 수많은 상상력과 의문을 불러일으키는 샤갈의 그림들을 이해하기 위해서는 그의 인생과 작품에 대해 좀 더 알아봐야 할 것 같네요.

'사랑'을 주제로 수많은 아름다운 작품들을 남긴 화가 마르크 샤갈. 그는 인생에서 가장 중요한 것은 "사랑의 색을 찾는 것이다."라고 말할 정도로 대단한 로맨티시스트였다고 해요. 실제로 그의 작품을 보고 있으면 환상적이고 몽환적인 아름다움에 흠뻑 빠지게 됩니다. 대부분 그림에는 화가들이 살아온 인생이 담겨 있기 마련이죠. 때로는 자신이 겪은 고난과 역경이 그림에 고스란히 나타나기도 하고요. 그렇다면 이렇게 사랑을 주제로 한 아름다운 작품들을 만들어낸 화가 마르크 샤갈의 인생은 고비나 어려움 없이 그저 순탄하기만 했을까요? 그래서 마치 동화 같은 아름답고 순수한 그림들을 그릴 수 있었던 것일까요?

사실은 그렇지 않아요. 샤갈 역시 힘든 시기를 보내며 여러 어려움들을 겪었어요. 샤갈은 러시아의 가난한 유대인 가정에서 9남매 중 장남으로 태어났어요. 또한 1,2차 세계대전이라는 큰 전쟁을 모두 겪었는데 그 과정에서 유대인이라는 이유로 수난을 겪으며 여러 번 삶의 터전을 옮겨 다녀야만 했어요. 결코 순탄하지만은 않은 인생이었던 거죠. 하지만 샤갈의 그림을 보고 있으면 어려움과 고난이 느껴지기보다는 오히려 너무나 아름답고 마치 동화와도 같은 순수함의 매력에 빠지게 됩니다.

"샤갈은 되게 독특한 멘탈을 가졌을 것 같아. 사람들 표현도 특이하고. 왜 저렇게 날아다니는 거야? 자기 꿈을 그린 건가? 아니면 소원을 그린 건가? 어쨌든 현실을 그린 것 같지는 않아. 샤갈은 상상력이 되게 풍부한 화가였나 봐."

샤갈의 대표적인 작품 가운데 하나인 〈생일, 1915〉을 한번 볼까요? 가장 먼저 눈에 띄는 것은 공중에 떠 있는 남자의 모습이죠. 샤갈은 22살에 14세였던 벨라를 만나 사랑에 빠지게 돼요. 몇 년이 지나 두 사람은 결혼을 하고 예쁜 딸도 낳게 되죠. 그러다 전쟁으로 인한 미국 망명 생활 중 벨라가 알 수 없는 병에 걸려 죽기 전까지 30여 년을 변함없이 서로 사랑했어요. 이 그림은 두 사람이 결혼을 하기 며칠 전, 자신의 생일을 축하하기 위해 꽃다발을 들고 온 벨라를 보고 넘치는 기쁨을 표현한 그림이에요. 도대체 얼마나 좋았길래 공중으로 몸이 두둥실 떠올랐을까요? 우리도 너무 기쁘거나 주체할 수없이 행복할 때 마치 '하늘을 날 것 같다'라는 표현을 쓰곤 하죠. 샤갈은 바로 그런 기분을 그대로 그림으로 표현했답니다. 그렇기 때문에 현실에서는 실제로 일어날 수 없는 일이지만 샤갈의 그림에서는 전혀 어색함 없이 자연스럽게 느껴지는 것 같아요. 샤갈의 기분이 어땠을지 보는 우리로 하여금 상상을 하게 하죠. 샤갈 특유의 동화 같은 상상력을 엿볼 수 있는 그림이에요. 그런데 샤갈의 그림들을 처음 본 주은이의 반응은 제 예상과는 조금 달랐어요.

"엄마, 나는 샤갈의 그림들이 컬러풀해서 그런지 어린이 동화책에 나오는 그림 같아. 근데 밝은 내용의 동화책이 아니고 반전 있는 스토리 있지? 예를 들어 '헨젤과 그레텔'처럼 무서운 에피소드가 나오는 그런 동화 말이야. 왜인지는 모르겠지만 그런 느낌이 들어. 그림 속에 바이올린 켜는 동물들도 나오고 사람들이 하늘을 막 날아다니고 하는 건 재미있고 신기하긴 한데 여기 나오는 인물들 얼굴을 자세히 보면 난 좀 무서워. 틀어져 있고 편안해 보이지가 않거든. 그래서 어떤 비밀스럽고 무서운 이야기가 뒤에 숨겨져 있을 것만 같아."

특유의 상상력으로 아름다운 사랑을 그려낸 샤갈의 그림들이 무섭게 느껴졌다는 주은이의 반응에 좀 당황스러웠어요. 게다가 반전이 숨어있는 스토리라니요? 주은이의 말을 듣고 그림을 다시 천천히 들여다보니 등장인물들의 얼굴이 부자연스럽게 표현이 되거나 형태들이 뒤틀려 있는 것들이 눈에 띄었어요. 주은이의 말처럼 약간 무서운 느낌이 들기도 하더라고요.

24세에 처음 파리에 가게 된 샤갈은 많은 예술가들과 교류하며 새로운 트렌드들을 접하게 돼요. 특히 마티스, 피카소와의 예술적 교류를 통해 모더니즘 회화를 접하게 되면서 많은 영향을 받게 되죠. 색채 면에서는 마티스의 야수주의 영향을, 형태적으로는 피카소의 입체주의 영향을 받았지만 샤갈은 어떤 특정 화파에 속하지 않고 자신만의 독창적인 '샤갈 스타일'의 화풍을 만들어내요. 그래서 다채로운 색 표현으로 인해 동화책에 나오는 알록달록한 그

림들을 떠올리게 되지만 또 한편으로는 샤갈의 그림에서 느꼈던 '무섭다'라는 감정은 처음 주은이가 피카소의 작품들을 봤을 때 느꼈던 감정들과 비슷한 것이 아니었을까라는 생각을 하게 되었어요.

"엄마 얘기를 듣고 나니깐 그림이 좀 달라 보이긴 하네. 솔직히 말해서 저 하늘로 떠오른 남자가 난 처음에 좀비인 줄 알았거든. 내가 너무 기분이 좋고 기쁠 때 어떤 기분인지를 상상해 보니 이해가 가기도 해. 자기가 느낀 기쁜 감정을 그대로 그림으로 표현했다는 거잖아. 계속 보니깐 약간 그런 느낌도 들어. 우리 놀이동산 가면 마지막에 퍼레이드 하잖아. 다양한 옷들 입고 가면도 쓰고 불빛도 화려하고. 다른 세계에 와 있는 것 같은 느낌말이야. 샤갈의 그림도 왠지 그런 것 같아."

놀이동산 퍼레이드 같다는 딸아이의 말에 너무 공감이 갔어요. '꿈과 환상의 세계'로 우리를 안내하는 것만 같은 샤갈의 그림들. 샤갈은 이처럼 그만의 순수한 감성으로 우리로 하여금 환상의 세계를 맛볼 수 있게 하는 그림들 외에도 판화, 조각, 태피스트리, 스테인드글라스와 같은 다양한 작품들을 남겼어요. 샤갈은 장수한 화가로도 유명한데 그는 90을 넘긴 나이에도 쉬지 않고 계속해서 작업했으며 생애 마지막 순간까지 뜨거운 예술혼을 불태웠어요. 결코 녹록지만은 않은 삶이었지만 끝까지 세상에 희망과 사랑을 전달하려 했던 그의 뜨거운 열정이 너무나 존경스럽네요.

마르크 샤갈을 위한 요리 ■ **추억에 잠겨봐요 '아보카도 연어 베이글 샌드위치'** ■

'사랑' 이외에도 마르크 샤갈 작품의 또 다른 중요한 키워드는 바로 고향에 대한 '그리움' 이에요. 샤갈의 대표적인 작품 중 하나인 〈나와 마을, 1911〉을 보면 샤갈의 고향인 비테 프스크에 대한 그리움과 아련함이 샤갈만의 독특한 표현으로 잘 나타나 있어요. 샤갈을 위한 메뉴를 고민하기에 앞서 그의 추억이 담긴 음식은 무엇일까 상상해 보았어요. 주은 이는 가끔 한국에 갈 때마다 외할머니가 구워주시는 굴비를 떠올렸어요. 샤갈도 분명 고 향을 추억하면 떠오르는 음식이 있을 텐데 말이죠. 샤갈과 같은 러시아 지역을 포함한 중동부 유럽의 유대인들을 일컬어 '아슈케나짐'이라고 불러요. 그런데 우리가 자주 먹는 베이글이 바로 이 아슈케나짐들이 처음 만들어 먹기 시작한 것이란 걸 알고 있나요? 이 들이 처음 만들어 먹기 시작한 베이글을 북미지역으로 집단 이주하면서 가져와 퍼트린 것이란 사실을요. 샤갈을 위해 베이글을 이용한 브런치를 만들어 볼까 해요. 정성을 가 득 담아 준비한 음식으로 고향에 대한 추억을 떠올릴 수 있으면 좋겠네요.

준비물

재료 베이글 2개, 훈제연어, 아보카도 1개, 달걀 2개, 크림치즈, 스리라차 소스,
　　검은깨

필요한 도구 이쑤시개, 토스터기(또는 오븐)

1. 베이글을 반으로 잘라 바삭하게 구워 크림치즈를 발라요.

2. 훈제연어를 ①위에 올린 후 후추를 살짝 뿌려요.

3. ②위에 아보카도를 잘라 올려요.

　　(tip. 아보카도 씨를 뺄 때는 반드시 어른이 도와주셔야 해요.)

4. ③위에 달걀 후라이를 올려요.

5. 검은깨와 스리라차 소스(또는 케첩) 등으로 장식해 완성합니다.

　　(tip. 검은깨를 사용할 때는 이쑤시개 끝에 물을 살짝 묻혀 사용하면 편해요.)

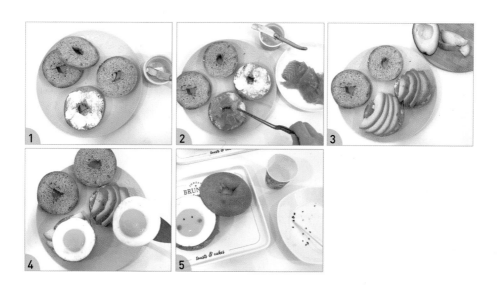

Edgar Degas 에드가 드가 (1834-1917)

"순간 포착! 이게 바로 내 전문이지"

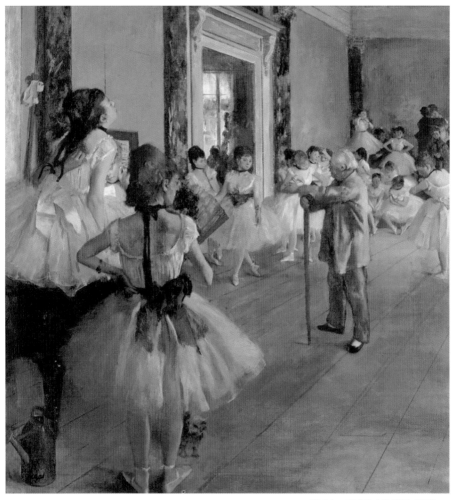

에드가 드가 **발레 수업** (1871–1874)

발레 수업이 한창 진행 중인 현장입니다. 선생님으로 보이는 백발의 노인이 지팡이를 들고 서 있네요. 수업을 받고 있거나 자기 차례를 기다리며 한편에 쉬고 있는 발레리나들도 보이고요. 이 그림을 보니 예전에 딸아이 어렸을 적 발레 수업을 받았던 때가 생각이 나네요. 언제쯤 끝날까 하며 한구석에 서서 수업이 끝나기를 기다렸던 때 말이죠. 찬찬히 그림을 살펴보면 이 그림 한 폭에 꽤나 많은 사람들이 그려져 있는 것을 알 수 있어요. 그런데 지나치게 북적거린다거나 복잡하단 느낌은 들지 않네요. 많은 발레리나가 등장하는 이 그림은 누구의 그림일까요? 바로 '발레리나의 화가'로 유명한 에드가 드가의 그림, 〈발레 수업, 1871-1874〉입니다. 그런데 문득 이 그림의 주인공은 누구일까? 궁금해지네요. 보통 주인공은 가운데 위치하기 마련인데 딱히 주인공으로 보이는 인물은 없어 보이죠. 지팡이를 들고 서 있는 선생님일까요? 그림의 가장 앞에 위치한 등을 돌리고 서 있는 소녀일까요? 아니면 피아노 위에서 차례를 기다리기가 지루한 듯 등을 긁는 소녀일까요? 뭔가 궁금증이 생기는 그림입니다.

여자아이라면 어릴 적 한 번쯤은 꿈꿔보는 발레리나. 스포트라이트를 받으며 때로는 백조처럼 때로는 나비처럼 우아한 몸동작으로 관객들을 사로잡는 무대 위의 발레리나는 정말 아름답죠. 이런 발레리나를 주제로 수많은 작품들을 남긴 화가가 있지요. 바로 에드가 드가입니다.

"아, 발레리나를 그린 화가? 그렇게 말하면 알지. 엄마랑 예전에 미술관에서 봤었잖아. 그런데 이 화가는 왜 이렇게 발레리나를 많이 그렸을까? 발레를 엄청 좋아했나 보네."

에드가 드가라는 이름에 갸우뚱하던 주은이는 발레리나를 그린 화가라는 말에 금방 기억을 떠올렸어요. 사실 드가는 발레리나뿐 아니라 경마, 서커스, 목욕하는 여인, 세탁부 등 다양한 주제로 그림을 그렸어요. 하지만 주은이가 기억하는 것처럼 '발레리나의 화가'로 가장 잘 알려져 있습니다. 그가 그렸던 그림의 절반 이상이 바로 발레리나를 그린 그림이기 때문이죠. 왜 이렇게 그는 발레리나에 대한 그림을 많이 그린 걸까요?

어린 시절을 가난 속에서 힘들게 보낸 많은 화가들과는 달리 드가는 부유한 은행가 집안에서 태어났어요. 음악과 연극에 관심이 많았던 아버지는 어린 드가에게 예술적 관심을 불어넣어 주었고 이러한 경험을 바탕으로 그는 성인이 된 후에도 파리의 오페라 공연과 발레 공연을 매우 즐겼다고 해요. 그리고 이것을 통해 얻은 감흥을 그림으로 표현했지요. 발레리나를 모델로 한 작품들은 종종 있어왔지만 왜 유독 드가를 발레리나의 화가라고 부르는 걸까요? 그의 그림 속 발레리나들은 다른 특별함이 있기 때문일까요? 아니면 그저 발레리나를 그림에 많이 담았기 때문일까요?

"발레리나 옷이 예쁘잖아. 그냥 드레스하고는 다르게 좀 독특하게 예뻐서 발레리나 그림을 많이 그린 거 아닐까? 그리고 나 유치원 때 배웠던 발레 동작들 지금은 하나도 기억 안 나지만 여러 가지 동작이

있었던 것 같아. 발레를 주제로 여러 동작들을 표현할 수 있으니깐 그것도 좋고."

그의 대표작 가운데 하나인 〈발레 수업〉을 한번 볼까요? 이 그림은 오페라 하우스의 발레 교실에서 벌어지는 장면을 그린 작품입니다. 그림 속 발레리나들은 발레 수업을 받고 있거나 스트레칭을 하며 몸을 풀거나 연습에 지쳐 쉬고 있는 모습들입니다. 의식적으로 어떤 포즈를 취하는 것이 아닌 자연스러운 모습들이네요. 특히, 지루한 듯 등을 긁으며 피아노 위에 앉아 있는 소녀를 보면 더욱이 자연스러운 순간을 그려내고 있다는 것을 알 수 있죠. 드가의 그림 속에 나오는 발레리나들은 무대 위에서 멋진 공연을 하고 있거나 꽃다발을 받으며 인사하는 모습도 있긴 해요. 하지만 그런 화려한 모습보다는 대부분 긴장이 풀린 무대 뒤의 평범한 일상들을 많이 담고 있어요. 이것이 드가 작품의 특징이며, 발레리나를 그린 다른 그림과 구분되는 점이라 할 수 있어요.

"엄마, 왜 이렇게 드가 그림에는 휑하게 비워둔 공간이 많은 걸까? 어떤 그림은 꼭 발레리나보다 마룻바닥이 더 주인공 같잖아. 그리고 좀 신기한 게 만약 내가 발레 수업을 듣고 있는데 누가 옆에 와서 그림을 그리고 있다면 너무 신경이 쓰일 것 같거든. 괜히 그쪽을 쳐다보게 되고. 그런데 이 그림에서는 아무도 그런 사람이 없다는 게 너무 신기해. 숨어서 그림을 그린 걸까? 아무도 모르게 말이야."

주은이가 얘기한 것처럼 드가의 발레리나 그림에는 휑하게 비워둔 마룻바닥을 자주 볼 수 있어요. 분명 마룻바닥을 주인공으로 그린 것을 아닐 텐데 말이죠. 이 같은 특이한 구도를 사용했다는 것이 드가 그림의 또 다른 특징이라 할 수 있어요. 그의 많은 그림들을 보면 화면이 잘려 나간 것 같은 느낌이 들지 않나요? 대상들은 그림의 가장자리에 그려져 있고요. 이러한 구도는 파리에서 유행하기 시작한 일본 목판화 우키요에의 영향을 받은 것이에요. 명암이나 원근법이 표현되지 않고 사선 구도를 주로 사용하는 우키요에의 영향을 받은 드가의 그림은 당시로서는 매우 파격적인 것이었어요.

사진에도 관심이 많았던 드가는 사진 기술을 그림에 활용하였어요. 앞서 언급한 것처럼 〈발레 수업〉을 보고 있으면 한구석에서 수업이 끝나기만을 기다리며 서 있는 엄마가 된 것 같다고 했죠? 제가 그렇게 느꼈던 이유가 바로 이것입니다. 그림 속 그 누구도 작품을 보는 이에게는 아무 관심이 없습니다. 오히려 작품을 보는 우리가 그들의 행동을 들여다보고 있는 것처럼 느끼게 되죠. 발레 수업이 이루어지고 있는 한 장면을 순간 포착해서 사진에 담은 것 같은 느낌말이죠. 그것도 방해가 되지 않으려고 한구석에서 몰래 찍은 사진처럼요.

"그런데 드가의 그림은 왜 이렇게 어둡지? 나는 사실 밝은 느낌의 그림을 좋아하는데 드가의 그림은 왠지 어둡고 너무 차분하게 느껴져서 약간 기분이 가라앉는 거 같기도 해. 공연할 때를 생각해 보면 무대에만 불을 켜놓고 관객들이 있는 곳은 불빛이 없어 어둡잖아. 그런 경우는 당연히 그림이 어두울 수밖에 없겠지. 근데 발레 공연을 그린 그림이 아닌 다른 그림들을 봐도 뭔가 전체적으로 다 어두운 분위기야. 드가는 성격이 좀 어두운 편이었을까? 자기가 그린 그림들처럼 말이야."

드가는 인상파 화가들과 함께 활동했지만 자신 스스로를 인상파라고 생각하지는 않았어요. 인상파 하면 가장 먼저 떠오르는 게 뭔가요? 바로 '빛'이죠. 순간의 '빛'을 포착하는데 집중했던 인상주의자들과는 달리 드가는 빛에 의한 색의 변화에는 그다지 관심이 없었어요. 그렇다면 드가는 무엇을 중요하게 생각했을까요? 드가의 관심은 '움직임'이었어요. 그러다 보니 '빛'을 쫓아 야외로 나갔던 인상주의자들과는 달리 드가는 주로 실내에서 작업을 했어요. 이처럼 실내의 인공 불빛 아래에서 주로 작업을 할 뿐 아니라 무대 조명 아래에서 춤을 추는 발레리나를 많이 그렸죠. 그렇기 때문에 전체적으로 톤이 갈색빛의 차분하고 어두운 느낌일 수밖에요. 주은이가 드가의 그림들을 보고 차분하다 못해 기분이 가라앉는다고 느꼈던 이유가 바로 이 때문인 거죠. 또한 움직임을 표현하는 데 있어서 다양한 자세와 동작을 보여주는 발레리나는 최고의 소재가 될 수밖

에 없었죠. 드가가 발레리나의 화가가 될 수밖에 없었던 이유가 바로 여기 있네요.

"엄마, 나 드가의 자화상을 보고서 왜 이렇게 기운이 없어 보이지 생각했거든. 부잣집 아들로 태어나서 많이 고생도 안 했을 텐데 어딘가 우울해 보였어. 이제 보니 너무 안에서만 있어서 그런 거 아니야? 엄마가 그랬잖아. 사람은 햇빛을 봐야 한다고. 드가도 다른 인상주의 화가들처럼 밖으로 나가서 햇빛도 보고 바람도 쐬고 했으면 에너지가 더 생기지 않았을까?"

드가의 젊은 시절 자화상을 보고 난 후의 아이의 반응이 재미있네요. 젊었을 때부터 눈이 좋지 않았던 드가는 말년에 이르러서는 눈이 거의 보이지 않게 되었어요. 하지만 그의 예술에 대한 열정은 조각으로 이어지게 되죠. 예전에 오르세 미술관에서 그가 만든 〈14세의 어린 무용수, 1881〉라는 조각을 본 적이 있는데, 실크 치마나 리본 같은 재료를 조각에 접목시킨 것이 매우 인상적이었어요. 자유로운 구도와 함께 그만

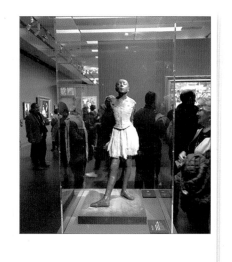

의 예리한 시선으로 순간을 잡아내 자신만의 예술을 창조해낸 드가. 드가는 예술을 위해서 결혼도 하지 않고 평생 고독하게 살았다고 합니다. 그를 괴팍하고 까칠한 성격의 예술가로 생각하는 사람들도 많았다고 하는데, 밖으로 보이는 화려함보다는 평범하고 솔직한 일상들을 담아낸 그의 그림들을 보고 있자니 오히려 그의 따뜻한 시선과 마음이 느껴지는 것 같네요.

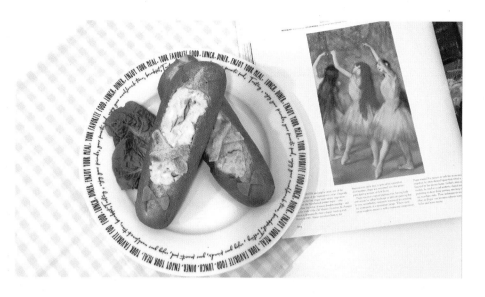

빛과 자연을 표현하는 데 빠져 있었던 다른 인상주의자들과는 달리 에드가 드가는 빛에 의한 색 변화에는 그다지 큰 관심이 없었어요. 오히려 카페나 오페라 극장, 발레 공연 등을 자주 다니며 일반인들의 모습에서 주제를 찾고자 했죠. 파리의 구석구석을 다니며 예리한 시선으로 그 시대의 모습을 표현하고자 했던 드가는 어쩌면 가장 파리와 어울리는, 가장 파리를 대표하는 예술가가 아니었나 하는 생각이 들었어요. 파리에는 참 맛있고 다양한 빵들이 많아요. 하지만 그 중에서 파리를 대표하는 빵으로는 바삭한 바게트가 가장 먼저 떠오르죠. '발레리나의 화가'라는 그의 별명에 걸맞은 메뉴가 딱 떠올랐어요. 발레리나의 토슈즈로 변신한 바게트 빵에 평소 아이들 간식이나 브런치로 자주 해먹는 감자달걀 샐러드를 넣어 샌드위치를 만드는 거죠. 발레를 사랑했던 예술가인 드가의 마음에 쏙 들 것 같지 않나요?

준비물

재료 작은 크기의 바게트 2개, 감자 1개, 달걀 1개, 오이 1/2개, 당근 1/2개, 햄,

　　　마요네즈 2-3큰술, 허니머스터드 1/2큰술

필요한 도구 오븐, 오븐틀

1. 삶은 감자를 으깨요.

　(tip. 감자는 뜨거울 때 으깨면 쉽게 으깰 수 있어요.)

2. 오이는 얇게 썰어 소금에 절여주고, 당근은 잘게 다져요.

3. 햄은 작게 썰고 달걀은 삶아서 준비해요.

4. ①,②,③을 함께 넣어 섞은 후, 마요네즈, 허니 머스터드, 소금, 후추 등으로 간을 맞

　춰주세요. (tip. 소금에 절인 오이는 짜서 물기를 완전히 제거해야 해요.)

5. 바게트 빵을 토슈즈 모양으로 잘라 속을 파내고 바삭하게 구워요.

　(tip. 작은 크기의 바게트가 없으면 긴 것을 반으로 잘라 사용해도 좋아요.)

6. 구워진 바게트에 ④를 채우고 남은 당근으로 장식해 완성합니다.

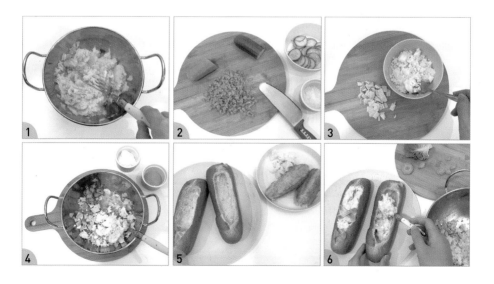

07

Michelangelo Buonarroti **미켈란젤로 부오나로티** (1475-1564)

"내가 좀 재주가 많긴 하지!"

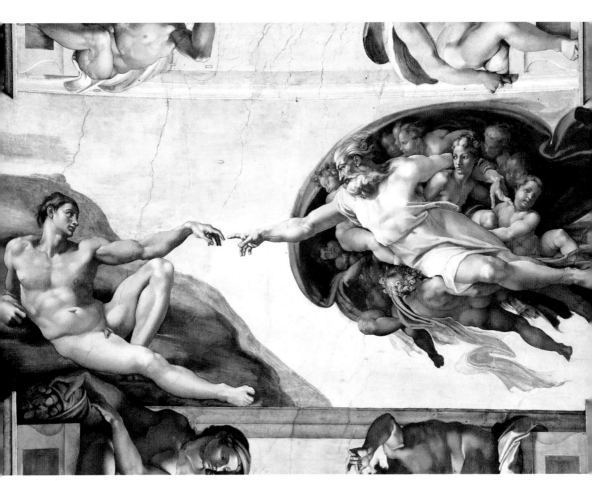

마켈란젤로 부오나로티 **아담의 창조** (1511-1512)

인류 역사상 가장 중요한 순간으로 꼽을 수 있는 것은 무엇일까요? 아마도 신이 흙으로 최초의 인간 아담을 만든 뒤 생명을 불어넣는 순간이 아닐까요? 이 순간을 담아낸 그림이 여기 있습니다. 워낙 영화나 광고 등에서 많이 모방되고 패러디되어 너무나 익숙해진 미켈란젤로의 〈아담의 창조, 1511-1512〉가 바로 그것이죠. 사실 '천지창조'라고 많이 알려져 있는 이 그림은 바티칸 뮤지엄 안에 있는 시스티나 성당의 거대한 〈천장화, 1508-1512〉의 일부입니다. 천장 가운데 띠 모양으로 되어있는 부분에는 구약 성서 내용 중 9개 장면이 묘사되어 있는데, 〈아담의 창조〉는 이 중 네 번째에 해당하는 것이죠. 미켈란젤로는 4년이 넘는 고통과 인내의 시간을 거쳐 이 같은 역사에 남을 빛나는 장면들을 완성해냅니다. 실제로 시스티나 성당의 천장을 가득 메운 그의 그림들을 보면 이게 과연 한 인간이 이뤄낸 것인가 하는 생각에 나도 모르게 절로 탄성이 터져 나오게 되죠. 그런데 그가 평생에 남긴 걸작은 이것 하나가 아니라는 사실에 더욱 놀라게 됩니다. 미켈란젤로, 그는 과연 누구이기에 이같은 대단한 업적들을 남긴 걸까요?

바티칸 시국은 이탈리아 로마에 있는 교황청이 통치하는 독립 도시 국가입니다. 해마다 어마어마한 관광객들이 몰려드는 이곳에는 로마 카톨릭의 역사를 담은 수많은 예술품들이 있죠. 그중에서도 사람들이 가장 큰 기대를 안고 오는 곳이 바로 미켈란젤로의 불후의 명작인 천장화가 있는 시스티나 성당입니다.

"우리 처음 갔을 때는 코로나 전이라 사람들이 엄청 많았었지? 제대로 걷지도 못할 정도로. 그래도 마지막에 천지창조 봤던 건 기억나. 사람들이 다 똑같이 고개 들고 천장만 바라봤잖아. 조각들이 위에 매달려 있는 줄 알았었는데. 근데 그게 다 그림이었지? 미켈란젤로 혼자서 그걸 어떻게 다 그렸을까? 생각해 보면 너무 말도 안 되는 것 같아. 진짜 그게 가능한 걸까?"

처음 그곳을 갔을 때만 해도 팬데믹 전이라 엄청난 인파들이 몰려있었어요. 이어폰을 통해 들려오는 "지금 혹시 본인 의지로 걷고 계신 분 있으신가요?"라는 가이드님의 위트 있는 멘트가 아직도 생생하네요. 제 의지로 걷기보다는 사람들 물결에 밀리고 휩쓸려 도착한 곳에서 만나게 된 천장화. 단순히 감동적이라 표현하기엔 한없이 부족한 느낌이었어요. 예술작품을 볼 때 그 솜씨에 감탄하고 감동하는 경우는 많지만 그것을 통해 신의 경지를 느끼게 하는 경우는 많지 않죠. 미켈란젤로의 작품은 바로 예술작품을 통해 신의 세계를 느끼게 해 준 최초의 작품이었습니다.

"평생 하나 남기기도 힘들어 보이는 작품을 미켈란젤로는 도대체 몇 개나 남긴 거야? 그림도 많고 조각도 많고. 하나하나가 다 너무 대단하잖아. 다른 예술가들이 미켈란젤로랑은 아예 경쟁할 생각 자체를 안 했을 것 같아. 뭐 웬만해야 경쟁도 하고 그러지. 이건 뭐 너무 수준이 다르잖아."

미켈란젤로는 화가이기 이전에 뛰어난 조각가였어요. 그는 이미 24세에 역사에 남

을 걸작을 남깁니다. 죽은 예수를 안고 비통해하는 마리아의 모습을 조각한 〈피에타, 1498-1499〉가 바로 그것이죠. 그로부터 2년 후, 그는 또 하나의 걸작 〈다비드상, 1501-1504〉을 완성하죠. 이처럼 조각가로서의 실력을 인정받은 그에게 당시의 교황 율리우스2세는 교황의 전용 예배당인 시스티나 성당의 천장화를 의뢰하게 되죠. 스스로를 조각가라 생각했던 그는 회화를 그려야 하는 작업이 그리 탐탁지 않았다고 해요. 하지만 4년 6개월이라는 긴 시간에 걸친 고된 작업 끝에 그는 역사에 남을 또 하나의 위대한 작품을 남기게 됩니다.

"정말 대단해. 완전 리스펙! 너무 존경스러워. 하루 종일 고개를 뒤로하고서 작업하고, 높은 사다리에서 내려오지도 못하고... 어떻게 그걸 견딜 수 있었을까? 왜 나한테 이런 고생을 시키는 건가 하고 교황을 엄청 원망했을 것 같아. 처음부터 하고 싶어 한 작업도 아니었잖아. 4년 넘게 꼼짝도 안 하고 작업을 한 것도 대단하지만 그 많은 작업을 4년에 끝낸 게 더 대단한 것 같아. 보통 사람은 아마 40년을 줘도 못 했을걸? 도망갔거나 중간에 포기했겠지."

미켈란젤로의 작업 방식에 대한 이야기를 듣고 주은이는 존경스러움을 표했어요. 미켈란젤로는 온종일 고개를 젖힌 채 작업을 하느라 심한 두통과 근육통을 겪었으며 눈으로 떨어지는 물감 때문에 실명의 위기까지 겪었다고 해요. 정말 짐작하기도 힘든 고통이죠. 이러한 고통 속에서 미켈란젤로는 작업을 그만두는 것이 아니라 고통스러운 경험을 시로 남기기도 했다고 하니 정말 주은이 말대로 '리스펙'이 아닐 수 없네요. 그가 극강의 고통 속에서도 끝까지 붓을 놓지 않고 작업에 몰두할 수 있었던 것은 무엇 때문이었을까요? 교황의 지시를 거스르지 못해서? 아니면 맡은 일에 대한 책임감 때문에? 미켈란젤로는 독실한 기독교 신자였다고 합니다. 종교적인 신념과 믿음, 그리고 예술에 대한 뜨거운 사랑과 집념이 없었다면 아마도 이런 대작은 탄생하지 못했을 거라는 생각이 드네요. 그런데 여기서 끝이

아닙니다. 천장화가 완성된 지 24년 후, 새 교황 바오로 3세는 이번엔 시스티나 성당 끝 벽을 장식할 또 다른 그림을 미켈란젤로에게 의뢰하게 돼요. 그의 또 하나의 불후의 명작, 〈최후의 심판, 1536-1541〉이 탄생하는 순간입니다. 이 작업을 했을 당시 그의 나이는 이미 60세가 넘었어요. 그리고 그는 다시 6년이라는 시간을 거쳐 대작을 완성해 내죠.

"엄마는 예술가 중에 누가 제일 천재였던 것 같아? 보통 천재 예술가하면 피카소가 제일 먼저 생각나지 않아? 피카소도 진짜 천재였던 건 맞지. 피카소 말고도 천재 예술가들이 많았고. 근데 미켈란젤로는 천재라고만 하기엔 좀 부족해. 왠지 '어나더 레벨'인 것 같아. 천재 of 천재? 그런 느낌이야. 그냥 잘 그렸다 못 그렸다 이렇게 얘기하는 거 자체가 미안해."

역사상 최고의 예술가로 꼽히는 미켈란젤로. 고통스럽고 힘겨운 시간들을 견뎌내고 탄생한 그의 작품들 앞에서 우리는 감탄을 넘어 숙연해짐을 느낍니다. 그의 작품들을 보면 과연 인간의 가능성에 한계라는 게 있는 걸까?라는 생각마저 들게 되죠. 천장화 작업에 얽힌 여러 복잡한 상황들, 괴팍한 성격의 소유자 그리고 라이벌이었던 라파엘로와의 불편한 관계 등 미켈란젤로를 둘러싼 많은 이야기들이 있어요. 하지만 그의 순수한 열정과 고집스러운 애착으로 탄생된 불멸의 작품을 마주하는 순간 우

리는 그런 것들을 모두 잊고 오직 뜨거운 감동만을 느끼게 되죠. 미술사에서 '천재'라 말하는 많은 예술가들 사이에서 그는 단순히 '천재 예술가'로만 표현될 수 없는 그 이상의 위치를 차지합니다. 아이의 진심이 담긴 표현이 너무 와닿았네요. '어나더 레벨', '천재 of 천재'.

"엄마, 내가 직접 가서 작품들을 봐서 그런가? 그것도 여러 번 봤잖아. 그래서 그런지 나는 미켈란젤로가 왠지 되게 가깝고 친근하게 느껴져. 사실 나는 미켈란젤로 그림보다는 라파엘로 그림을 더 좋아하긴 하거든. 미켈란젤로 그림에 나오는 사람들은 너무 다 근육이 빵빵해서 그런지 약간 부담스러운데 라파엘로 그림은 편안해. 더 아름답고. 그런데도 이태리 하면 누구보다도 제일 먼저 미켈란젤로가 떠올라. 나중에 또 이태리에 갈 기회가 있겠지? 나도 다음에 엄마가 되면 애들하고 꼭 다시 가보고 싶어. 시스티나 성당에 가서 천장화도 보고. 피에타도 보고. 젤라또는 당연히 먹어줘야지. 그때도 엄마 꼭 같이 가자!"

역사에 길이 남을 불후의 명작들을 남긴 최고의 예술가가 왠지 가깝고 친근하게 느껴진다는 아이의 말이 감동스러웠어요. 엄마와 함께 손잡고 가서 봤던 미켈란젤로의 작품들. 그 딸아이가 엄마가 되어 다시 보게 되는 그의 작품들은 어떤 느낌으로 다가가게 될까요? 그리고 노년이 되어 마주한 그의 작품에서 저는 또 무엇을 느끼게 될까요? 그날을 상상하는 것만으로도 어떤 벅차오름이 느껴지네요.

어디든 배달해 드려요~'불고기 파니니 샌드위치' 도시락

몸과 마음을 바쳐 시스티나 성당의 천장화를 완성해낸 미켈란젤로. 그의 빛나는 예술혼이 만들어낸 불후의 명작은 500년이 지난 지금도 여전히 우리에게 뜨거운 감동을 안겨 줍니다. 온종일 고개를 뒤로 젖힌 채 떨어지는 물감 덩어리들을 맞아가며 쉬지 않고 이어 가던 작업이 얼마나 고통스럽고 힘들었을까요? 그는 4년이 넘는 시간 동안 22미터 높이의 작업대 위에서 먹고 자며 작업을 했다고 해요. 그의 동료와 제자들이 먹을 것과 재료들을 올려다 주었다고 하니 작업에 얼마나 온 힘을 다했는지 짐작이 가죠. 주은이는 미켈란젤로를 위한 브런치 메뉴를 한참을 고민하더니 작업대 위에서 작업하는 그를 위해 도시락을 배달하는 게 어떻겠냐고 제안했어요. 아주 그럴듯한 생각이죠? 이탈리아 출신인 그를 위해 이태리식 샌드위치인 파니니를 만들어 보려 합니다. 온몸에 물감 범벅이 되어 있을 그를 위해 먹기 편하게 롤리팝 모양으로 만든 파니니 샌드위치! 고된 작업을 해야만 하는 천재 예술가를 위해 영양 가득하고 푸짐한 도시락을 준비해 보도록 할게요.

준비물

*롤리팝 파니니 6개 분량

재료 불고기용 소고기 150g, 양파 1/4개, 모닝빵 6개, 모차렐라치즈, 슬라이스치즈 3장,
깻잎 8장, 잣 1큰술, 마늘 1톨, 파마산 치즈가루 1큰술, 올리브오일 3큰술

필요한 도구 도시락 용기, 푸드 프로세서, 파니니 샌드위치 메이커(또는 그릴팬)

1. 소고기는 불고기 양념(간장 1큰술+설탕 1큰술+간마늘 1작은술+소금,후추)을 하여 준
 비해요.
2. 양파를 잘게 썰어 ①과 함께 프라이팬에 볶은 후, 모차렐라 치즈를 넉넉하게 넣어요.
3. 푸드 프로세서에 깻잎, 잣, 마늘, 파마산 치즈가루, 올리브오일을 넣어 깻잎 페스토
 를 만들어요. (tip. 깻잎 대신 바질이나 파슬리를 사용해도 좋아요.)
4. 샌드위치 메이커에 모닝빵→ 깻잎 페스토→ 슬라이스치즈→ 아이스크림 막대→
 불고기→ 슬라이스치즈→ 모닝빵 순으로 올려 파니니를 만들어요.
5. 과일이나 샐러드를 담아 도시락을 준비해요.
6. 도시락에 넣을 메모를 적어 완성합니다.

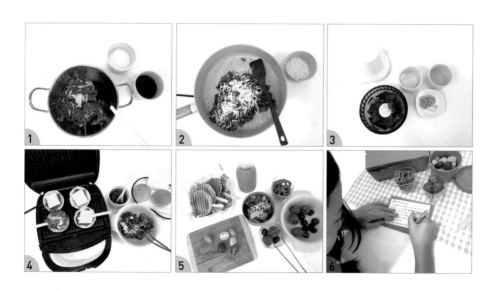

Brunch with Artists

Ch**2.**

스프와 샐러드
Soup & Salad

01

Pablo Picasso 파블로 피카소 (1881-1973)

"천재 중의 천재는 바로 나야, 나!"

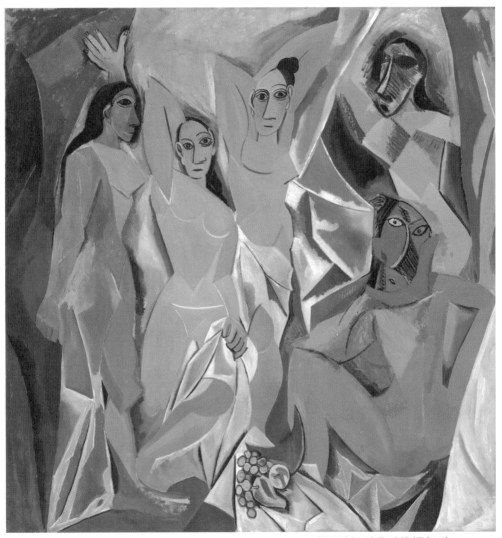

파블로 피카소 **아비뇽의 처녀들** (1907)

아이가 멋진 그림을 그려 오기라도 하면 엄마들은 종종 이렇게 외칩니다. "어머, 너무 잘 그렸네, 우리 꼬마 피카소!"하고 말이죠. 어려서부터 그림 그리기를 좋아했던 두 아이들에게 저도 이 말을 참 많이 했어요. 이처럼 '그림 잘 그리는 사람'을 표현할 때 피카소를 자주 언급하게 돼요. 그리고 색다르고 독특한 스타일의 그림을 보게 되면 너나 할 것 없이 "이거 왠지 피카소 스타일인데?"라는 말을 자연스럽게 하곤 하죠.

이처럼 피카소는 어른들뿐 아니라 아이들에게도, 또 미술에 관심이 있는 사람이건 없는 사람이건 간에 참으로 익숙한 이름인 것만은 분명합니다. 그뿐만 아니라 피카소는 천재 화가의 대명사로 불려 지기도 해요. 그런데 모두가 인정하는 이 대단한 천재화가의 유명한 그림들을 보고 있자면 문득 이런 생각이 듭니다. '도대체 뭐가 잘 그렸다는 거지? 왜 이런 그림을 대단하다고 하는 거지?' 이러한 질문들에 대한 해답을 찾아가기 위해 피카소와 그의 작품 세계에 대해 알아보고 싶어졌습니다.

'미술천재'라 불리는 피카소. 그의 대표적인 그림들을 보면 그 타이틀이 무색할 정도로 우리 아이가 어렸을 적 마구잡이로 그렸던 그림과 뭐가 다른가 하는 느낌을 받게 돼요. 그런데 실제 피카소가 어린 시절 그렸던 그림들을 보면 그런 저의 생각이 또 무색해질 정도로 정말 입이 다물어지지가 않습니다. 이미 피카소는 13살 때 미술교사였던 아버지의 실력을 훌쩍 뛰어넘었다고 하니 그의 타고난 천재성은 의심할 여지가 없죠. 그렇다면 이렇게 그림을 잘 그릴 수 있었던 피카소는 왜 독특하다 못해 기괴하기까지 한 그림을 그리게 된 것일까요?

"피카소는 왠지 성격이 엄청 특이했을 것 같아. 그러니깐 모든 것을 똑바로 안 그리고 삐뚤빼뚤하게 그렸지. 그래서 피카소 그림은 재밌어. 근데 어떤 건 또 무섭기도 해. 뭘를 그린 건지 잘 모르겠지만 좀 무서운 느낌이 들 때도 있어. 어떤 그림은 진짜 어른이 그린 게 맞나 싶은 거 있잖아. 너무 쉬워 보여서 나도 한번 피카소 스타일로 그려봤는데, 생각보다 피카소처럼 그리기가 쉽지는 않더라고."

피카소의 대표적인 작품 가운데 하나인 〈아비뇽의 처녀들, 1907〉을 한번 보세요. 이 그림을 봤을 때 처음 드는 느낌은 무엇인가요? 그림 속의 벌거벗은 여인들의 몸은 어딘가 부자연스럽게 뒤틀려 있어요. 일부러 그렇게 포즈를 잡기도 힘들 것 같죠. 얼굴도 한번 볼까요? 표정이 화난 것 같아 보이기도 하고, 우울해 보이기도 해요. 어떤 여인들은 기괴한 가면 같은 것을 쓰고 있네요. 솔직히 꿈에 나올까 무서운 모습이에요. 저만 그렇게 느끼는 걸까요?

"이 그림은 좀 웃겨. 웃기긴 한데 또 무서워. 표정들도 그렇고 몸이 이상하게 나뉘어있는 것도 그렇고. 어색하고 자연스럽지 않아. 실제 사람을 보고 이렇게 그린 걸까? 근데 제목에는 처

녀들이라고 되어 있는데 꼭 남자들 같지 않아? 남자들이 운동하고 있는 것처럼 보이기도 하고. 되게 특이한 그림이야."

주은이는 이 그림을 '웃긴데 무서운 그림'이라고 했어요. 가만히 그림을 들여다보니 그 표현이 딱 맞는 것 같기도 하네요. 그렇다면 이 그림이 처음 소개되었을 당시 많은 사람들의 반응은 어땠을까요? 사람들이 느끼는 감정은 다 비슷한가 봅니다. 이 같은 파격적인 그림을 보고 많은 사람들은 당혹감을 감추지 못했다고 해요. 피카소의 가까운 친구와 동료들마저도 이 그림을 인정하지 않았고 어떤 이들은 해괴망측한 그림이라며 비난을 퍼붓기도 했어요. 당시 파격적인 시도로는 단연 앞장섰던 마티스마저도 그림이 장난이냐며 화를 내었다고 하니 제가 그림을 볼 줄 몰라 피카소의 걸작을 몰라보고 희한한 그림이라 느낀 것만은 아닌 것 같네요. 충분히 사람들에게 인정받고 환영받을 수 있을 만한 그림을 그릴 수 있었음에도 불구하고 천재화가 피카소는 사람들에게 비난을 살만한 이 같은 기괴한 그림을 왜 그린 걸까 궁금해지네요.

이 당시는 사진 기술이 발달하면서 많은 예술가들이 그림의 존재 이유에 대해 고민을 하게 되는 시기였어요. 아무리 자연과 대상을 실제와 같이 잘 그린다고 해도 사진만큼 똑같이 그릴 수는 없었으니까요. 있는 그대로를 그릴 것이라면 그냥 사진을 찍는 편이 나은 거죠. 예술가들에게 기존의 방식과는 다른 '새로운 무엇'인가가 절실히 필요했어요. 피카소도 이런 고민을 하게 되었고, 고민 끝에 결국 형태를 완전히 뒤바꿔버리는 새로운 방식을 선보이게 돼요. 정말 새로워도 너무나 새로운 방식으로 말이죠.

"피카소는 자기 실력에 대해 엄청 자신감이 있는 사람이었던 것 같아. 안 그러면 그렇게

새로운 방식으로 도전을 하지 못했을 것 같거든. 어려서부터 주변에서 다들 인정해 줬고 스스로도 확신이 있었기 때문에 그런 도전을 할 수 있지 않았을까?"

우리가 그림을 그리는 캔버스는 평면이죠. 즉, 평면으로 된 2D의 캔버스에 3D인 입체를 표현하기 위해 피카소는 물체를 여러 관점으로 분해한 다음 다시 하나로 합치는 다소 충격적인 방법을 생각해 냅니다. 피카소는 완전한 형태를 표현하고 싶어 했는데, 사물을 한 방향에서만 봐서는 그 본질을 완벽하게 알 수 없다고 생각했어요. 즉, 완벽하게 사물의 본질을 파악하기 위해서는 위아래, 왼쪽 오른쪽, 앞뒤에서 바라봐야 한다고 생각한 거죠. 그런데 한번 상상을 해보세요. 우리가 어떤 물체를 바라볼 때 한 번에 여러 방향에서 바라본다는 게 과연 가능할까요? 초능력이 있지 않는 한 우리에게 그건 불가능한 일이죠. 하지만 피카소는 불가능해 보이는 그 어려운 일을 해내고 말아요. 옛날 이집트인들이 눈에 '보이는 것'이 아닌 '아는 것'을 그린 것처럼 피카소도 아는 것을 종합하여 그리게 돼요. 원근법과 명암법과 같은 기존의 전통방식을 모두 버리고 입체적인 대상을 여러 시점에서 바라본 것을 평면의 캔버스에 옮겨놓았으니 당연히 형태는 일그러지고 어찌 보면 기괴하고 알 수 없는 그림이 된 것이죠. 이처럼 대상을 분해하고 재구성해서 여러 각도에서 바라본 모습을 하나의 평면에 표현하는 방식을 큐비즘(cubism) 즉, 입체주의라고 해요. 다소 엉뚱하고 이상해 보이기도 한 피카소의 이러한 혁명과도 같은 새로운 방식은 후에 많은 화가들에게 영향을 주었어요.

보통 어떤 한 가지 것에 성공을 하고 인정을 받게 되면 계속해서 그것을 밀고 나가려는 게 일반적인 사람들의 심리인데 피카소는 그렇지 않았어요. 그는 입체주의 방식의 회화뿐 아니라 콜라주, 도자기, 조각, 극장 디자인에 이르기까

지 다양한 스타일과 재료로 뛰어난 작품들을 끊임없이 만들었어요. 더 대단한 건 그가 시도했던 이 다양한 분야들에서 모두 성공을 거뒀다는 거예요.

"나는 피카소가 진짜 천재 중의 천재라고 생각해. 완벽하게 그림을 그릴 수 있는 실력이 있었지만 계속 그렇게 그리지 않고 어린아이처럼 그리기로 선택한 거잖아. 어렸을 때는 어른처럼 그리고 어른이 되어서는 어린아이처럼 그리고. 남들하고 똑같지 않고 어딘가 다르게 보이면 사람들이 잘 인정해 주지 않는 경우가 많은 것 같아. 그래도 자기만의 방식을 믿고 나갈 수 있다는 게 대단하고 용감한 거지. 그래서 어떤 그림은 좀 많이 이상하고 이해가 안 가기도 하지만 말이야. 살아있는 동안 인정받고 유명해진 예술가들이 별로 없는데 피카소는 살아있는 동안 다 이룬 게 너무 부러워. 만약 내가 예술가로 태어난다면 난 피카소처럼 살고 싶어!"

언젠가 영상을 통해 피카소 말년에 작업하는 모습을 본 적이 있어요. 외관상으로는 머리도 다 벗겨지고 주름진 얼굴의 평범한 할아버지 같은 피카소. 하지만 윗옷을 벗고 열정적으로 작업하는 그의 모습은 어느 청년보다도 힘차고 에너지가 넘쳐 보였어요. 그의 눈동자에서 어린아이에게서나 찾아볼 수 있는 장난기 어린 모습도 볼 수 있었고요. 실제로 90살을 넘긴 피카소는 죽기 직전까지 작업을 멈추지 않았다고 해요. 사람들에게 칭찬받는 '잘 그린 그림'이 아닌 '새로운 그림'을 그리고자 했던 피카소의 도전정신. 타고난 천재인 줄로만 알았지만 사실은 그가 남긴 수많은 걸작들이 끊임없는 노력과 엄청난 연습의 결과로 얻어진 것이란 것. 피카소의 삶과 작품 세계를 이해하고 나니 '천재 화가'라는 타이틀이 그 누구보다도 피카소에게 딱 맞는다는 생각이 드네요.

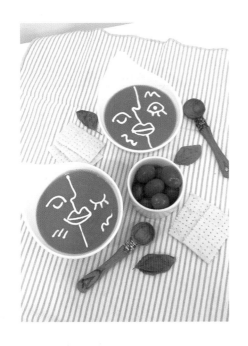

입체주의라는 새로운 기법으로 미술사에 한 획을 그은 피카소는 그의 뛰어난 작품들뿐 아니라 여자 친구들이 상당히 많았던 것으로도 유명해요. 피카소는 만났던 여자 친구들의 모습을 그림으로 남기곤 했는데 각각 여인들의 개성이 다 달랐던 것처럼 피카소의 화풍도 그에 따라 달라졌어요. 각 여인들의 다양한 초상화를 보는 것도 피카소 작품을 감상하는 재미 중 하나예요. 그중에서 주은이는 피카소의 〈꿈, 1932〉을 가장 좋아해요. 〈꿈〉은 피카소의 수많은 여자 친구들 가운데 마리 테레즈라고 하는 여인을 모델로 그렸다고 해요. 잠든 여인의 모습을 피카소만의 방법으로 새롭게 창조한 것이죠. 얼핏 보면 말이 안 되는 그림처럼 생각되기도 하지만 가만히 들여다보고 있으면 꿈을 꾸고 있는 듯한 여인의 평화로운 모습이 아름답게 느껴지기도 해요. 피카소를 위한 브런치 메뉴를 고민하다 문득 예전에 스페인 식당에서 맛있게 먹었던 가스파초가 생각이 났어요. 가스파초는 피카소의 고향인 스페인의 대표적인 여름 요리 가운데 하나로 차갑게 만든 토마토 스프를 말해요. 피카소도 한 여름의 더위를 이겨내고 더욱 열정적으로 그림 작업을 하기 위해 이 스프를 즐겨 먹지 않았을까요? 도망갔던 입맛도 다시 돌려놓을 수 있는 이 맛있는 스프에 피카소의 혼을 한번 담아보려 합니다.

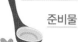

준비물

재료 토마토 500g, 식빵 1/2장, 오이 1/2개, 파프리카 1/4개, 양파 1/4개, 마늘 1개,
토마토 주스 150ml, 식초 1작은술, 올리브오일 2큰술, 사워크림 적당량

필요한 도구 믹서기(또는 푸드 프로세서), 소스통

1. 식빵에 식초 1작은술을 뿌려 준비해요.

2. 빨갛게 잘 익은 토마토를 깨끗이 씻어 준비해요.

 (tip. 큰 토마토를 사용할 경우 반을 잘라 씨를 빼 주세요.)

3. 마늘1개, 파프리카, 오이, 양파를 잘라 준비해요.

 (tip. 오이는 껍질을 벗겨 사용하면 좋아요.)

4. 믹서기에 준비한 재료와 올리브오일, 토마토 주스를 넣고 갈아주세요.

5. ④를 그릇에 담아요. (tip. 껍질이 걸리는 게 싫으면 체에 한번 걸러주세요.)

6. 사워크림으로 가스파초를 장식해 완성합니다.

 (tip. 입구가 작은 소스통이나 물약통을 이용하면 좋아요.)

02

/

Paul Gauguin 폴 고갱 (1848-1903)

"난 순수함을 찾아 떠날 거야!"

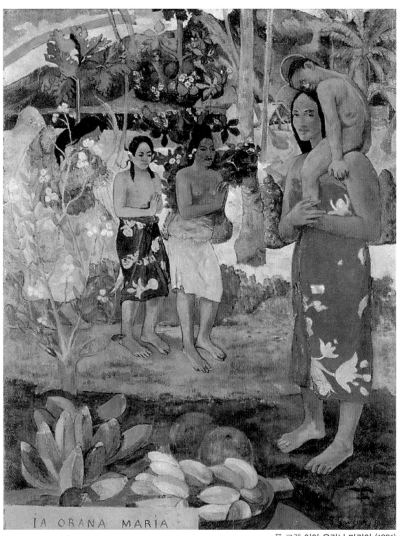

IA ORANA MARIA

폴 고갱 이아 오라나 마리아 (1891)

어린 시절을 떠올렸을 때 가장 기억에 남는 순간이 있나요? 누구나 마음속에 오래도록 간직하고 있는 잊지 못하는 어린 시절 경험이 하나씩은 있죠. 특히 나 그것이 낯설고 새로운 환경에서 이루어진 것이라면 더욱 그렇겠죠. 어려 서부터 다양한 문화권에서 생활을 해 온 저희 아이들은 각각의 환경마다 기억하는 저마다의 잊지 못할 순간들이 있습니다. 특히, 아프리카에서 보냈던 시간들은 아이들 기억 속에 굉장히 독특한 경험으로 남아있어요. 너무 어렸을 때라 세세한 기억은 못 하지만 시간이 훌쩍 지난 지금도 가끔 그때의 기억을 떠올리며 즐거워합니다. 아프리카라는 낯선 환경도 한몫을 했을 거고 마냥 신났던 어린 시절의 아련한 기억 때문이기도 한 것 같아요. 여기 행복했던 어린 시절의 기억을 잊지 못하고, 그때 경험했던 천국을 평생 갈망했던 화가가 한 명 있어요. 바로 폴 고갱입니다. 과연 그는 그토록 염원하던 어린 시절의 낙원을 찾았을까요?

폴 고갱은 세잔, 고흐와 함께 대표적인 후기 인상주의 화가로 꼽힙니다. 모네로 대표되는 인상주의의 특징을 혹시 기억하나요? 바로 빛에 의해 변하는 순간의 인상을 담는 것이었죠. 후기 인상주의는 이러한 인상주의를 좀 더 개성적으로 발전시킨 화파를 말해요. 그중에서도 고갱은 상징성이 강한 자신만의 독특한 화풍을 만들어낸 화가입니다.

"이거 너무 우리 집에 있는 그림이랑 느낌이 비슷한데? 아프리카에서 사 온 그림들 말이야. 여자들이 등에 아기를 업고 한 손으로 물 항아리를 머리에 들고 있는 그림 있잖아. 그거랑 너무 느낌이 비슷해. 이것도 아프리카를 배경으로 그린 그림인가?"

폴 고갱의 대표작 〈이아 오라나 마리아, 1891〉를 보고 주은이는 집에 걸려 있는 아프리카 그림과 느낌이 비슷하다고 했어요. 그러고 보니 빨강, 노랑, 초록의 원색적인 색감이나 전체적인 분위기가 정말 비슷해 보이긴 하네요. 특이한 제목의 이 그림은 아프리카가 아닌 남태평양의 섬 타히티를 배경으로 한 그림이에요. 저는 타히티를 한 번도 가본 적은 없지만 그림만으로도 상당히 이국적인 그곳의 분위기가 상상이 되는 것 같네요. 이 그림의 제목은 타히티 원주민 언어로 '마리아를 경배하며'라는 뜻이라고 해요. 그렇다면 그림 속 빨간 옷을 입은 여인과 어깨에 매달린 아이는 성모마리아와 아기 예수를 표현한 것이겠죠.

"엥? 이게 마리아와 아기 예수를 표현한 거라고? 그냥 원주민들의 모습을 그린 건 줄 알았는데... 자세히 보니 정말 머리에 헤일로가 있네? 너무 신기하다. 이런 모습의 마리아와 예수님은 처음 봤어. 옆에 손을 모으고 있는 여자들이 난 춤을 추고 있는 줄 알았는데, 그게 마리아에게 경배를 하는 거였구나!"

이탈리아에 있는 동안 다양한 미술관들을 다니며 가장 많이 접한 주제 중 하나가 바로 성모마리아와 아기 예수였어요. 그런데 처음 보는 마리아와 예수의 모습에 주은이는 많이 당황했어요. 하지만 머리 위에 희미하게 보이는 동그란 헤일로(halo)를 보고는 그제야 고개를 끄덕였죠. 서양 미술의 전통적인 주제인 성모마리아와 예수를 타히티 원주민의 모습으로 표현한 정말 독특한 작품이 아닐 수 없네요. 고갱은 어떤 사연으로 그 멀고 먼 타히티라는 섬까지 와서 이런 그림을 그리게 된 것일까요? 특별한 사연이라도 있는지 궁금해집니다.

폴 고갱은 증권 거래소에서 일을 했어요. 아내와 다섯 명의 자식들과 안정적인 생활을 하면서 취미로 그림을 그렸죠. 인상파 화가들과도 교류하며 미술품을 구입하기도 하고 자신의 그림을 전시회에 출품도 했지요. 그렇게 조금씩 화가로서의 꿈을 키워가던 중 어려워진 경기로 인해 회사에서 해고를 당하자 고갱은 기다렸다는 듯이 직장을 포기하고 본격적인 화가의 길로 들어서게 됩니다. 자신만의 예술로 최고의 예술가가 되겠다는 당찬 포부를 가지고 말이죠. 화가로서의 고갱의 삶은 이렇게 시작이 되었어요.

고갱은 페루에서 어린 시절을 보냈는데 자연 속에서 살던 그때를 무척이나 그리워했어요. 성인이 되어서도 머리에서 지워지지 않았던 그곳은 고갱에게 마치 천국과도 같은 곳이었죠. 그는 복잡한 도시를 벗어나 순수한 원시시대로 가고 싶어 했어요. 결국 가족들을 다 버리고 파리를 떠나 이곳저곳을 거쳐 마지막으로 남태평양의 섬 타히티로 향하게 됩니다. 그리고 이곳에서 그는 원시 사회의 순수함과 생명력이 가득 찬 그림들을 완성하게 되죠.

"아프리카에서 살았을 때가 너무 어려서 기억은 잘 안 나지만 사진으로 보고, 엄마가 해주는 얘기들만으로도 되게 좋은 추억이었던 것 같아. 그래서 나중에 커서 꼭 다시 한번 가보고 싶어. 고갱도 어렸을 때 추억이 정말 좋았나 보네, 평생을 잊지 못했으니까. 근데 아무리 그래도 가족들을 버리고 가는 건 좀 너무한 거 아니야? 같이 여행으로 갈 수도 있는 거잖아."

독특한 분위기의 〈이아 오라나 마리아〉는 고갱이 타히티에서 처음으로 그린 그림이에요. 여기서 가장 눈에 띄는 것은 바로 강렬한 색채의 사용이죠. 다채로운 원색들이 빈틈없이 캔버스를 꽉 채우고 있어요. 숲이 울창한 야외의 풍경도 담았지만 모네의 그것과는 매우 다른 느낌입니다. 화려한 색채와 함께 건강한 모습의 여인들, 바구니 가득 쌓여있는 열대 과일이 강한 생명력과 활기를 느끼

게 해주죠. 그는 눈에 보이는 그대로가 아닌 마음으로 느끼는 색을 자유롭게 표현했어요. 자유로운 색채 표현이라... 누군가 생각나지 않나요? 자신의 부인 얼굴을 노란색과 초록색으로 얼룩덜룩하게 칠해 사람들을 경악하게 만들었던 사람, 바로 마티스죠. 고갱의 이러한 새로운 시도는 후에 마티스로 대표되는 야수주의를 탄생시키는 데도 큰 역할을 하게 돼요.

평생을 열대 낙원을 찾아 그의 꿈을 이루고자 했던 고갱. 하지만 타히티에서의 생활은 그가 꿈꾸는 것만큼 평화롭고 행복하지만은 않았어요. 또한 작품

에 대한 높은 기대와 자신감과는 달리 그의 그림은 사람들로부터 인정을 받지 못했고요. 결국 그는 여전한 가난 속에서 건강 악화로 고통받으며 타히티에서 생을 마감하게 돼요. 그리고 비로소 죽은 후에야 유명세를 타기 시작하죠.

"나는 근데 고갱이 너무 이기적인 것 같아. 자기 꿈을 이루는 것도 좋지만 그렇다고 가족을 버리는 건 너무한 거잖아. 가족들을 데리고 갈 수도 있었을 텐데 말이야. 만약에 고갱이 죽기 전에 자기가 원하던 대로 그림이 인정받고 성공했다면 기뻤을까? 나는 아무리 꿈꾸던 걸 이루고 성공을 한다 해도 옆에 가족들이 없다면 기쁘지 않을 것 같아. 고갱은 정말 너무해."

평소 고흐에 대한 애틋한 마음을 가지고 있는 주은이는 고흐가 귀를 자르게 된 데에는 고갱의 책임이 크다고 생각해 왔어요. 그런데 자신의 꿈을 찾아 가족들을 돌보지 않고 떠나버렸다고 하니 고갱에 대한 이미지가 한층 더 안 좋아져 버렸네요. 고갱의 인생을 보고 있노라니 문득 예전에 한참 아이들과 즐겨봤던 예능 프로그램이 생각났어요. 정글로 들어가 어떤 문명의 도움도 없이 생존을 위한 미션을 수행하는 프로그램 말이죠. 문명으로부터 멀어져 어떻게든 원시적이고 야생적인 것을 찾으려 애썼던 고갱. 그의 어린 시절의 짧았던 기억이 그토록 강렬했던 걸까요? 어린 시절 경험한 천국을 평생 동안 갈망하며 결국은 낙원이라 생각한 곳에서 외롭게 생을 마친 고갱을 보며 한편으로는 안타까운 마음이 들었습니다. 어린 시절의 짧고 강렬했던 추억에 자신의 전부를 걸었던 고갱. 하지만 그의 뜨거운 예술혼이 소중한 가족의 희생으로 이루어졌다는 사실에 조금은 혼란스러운 감정이 들기도 하네요.

타히티의 신비롭고 원시적인 풍경이 담긴 폴 고갱의 그림. 다채로운 색들로 가득한 그의 그림은 멀리 떨어진 남태평양 어느 섬의 이국적인 분위기를 물씬 느끼게 해줍니다. 고갱의 그림 중에는 재미있는 제목을 가진 그림들이 많아요. 〈어머! 너 질투하고 있니?, 1892〉, 〈왜 뾰로통해 있니?, 1896〉 등이 그 예죠. 제목만 보더라도 원주민들과 자연스레 어울리며 마치 원래 그곳 사람인 것 마냥 생활했을 고갱의 모습이 상상이 됩니다. 빨강, 주황, 노랑, 초록의 강렬한 색들로 가득한 이 그림을 보고 있자니 뜨거운 태양 아래에서 맛있게 익어가는 열대과일들이 생각났어요. 저희 아이들이 가장 좋아하는 열대과일은 망고에요. 망고는 그냥 먹어도 맛있지만 샐러드를 위한 훌륭한 재료가 되기도 하죠. 망고와 함께 열대 우림을 떠올릴만한 다양한 색의 재료들로 샐러드를 만들어 보려 합니다. 고갱의 그림을 닮은 알록달록한 샐러드에 재미있는 이름도 한번 붙여 보면 더 좋겠죠?

준비물

재료 케일 한 줌, 닭가슴살 한덩이, 망고 1개, 방울토마토 6-7개, 아보카도 1개, 꿀,
 올리브오일, 식초, 소금 한꼬집
필요한 도구 믹서기(또는 푸드 프로세서)

1. 깨끗이 씻은 케일을 잘게 썰어줘요.
 (tip. 케일 외에 다른 초록색 잎채소를 사용해도 좋아요.)
2. 닭가슴살은 구워 먹기 좋게 썰어요.
3. 방울 토마토와 아보카도를 적당한 크기로 썰어요.
 (tip. 아보카도 씨를 뺄 때는 반드시 어른이 함께 해주세요.)
4. 망고는 껍질을 벗겨 얇게 썬 후, 꽃 모양으로 돌돌 말아요.
5. ④에서 남은 망고 과육에 올리브오일 2큰술, 꿀 2큰술, 식초 1큰술, 소금 한꼬집을 넣
 고 갈아 드레싱을 만들어요. (tip. 기호에 맞게 재료의 분량을 조절해주세요.)
6. 접시에 준비한 재료를 차례로 담아 완성합니다.

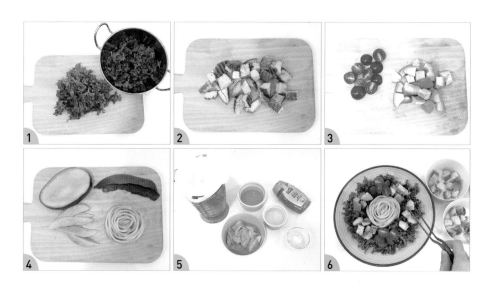

Frida Kahlo 프리다 칼로 (1907-1954)

"그럼에도 불구하고 난 내 삶을 사랑해!"

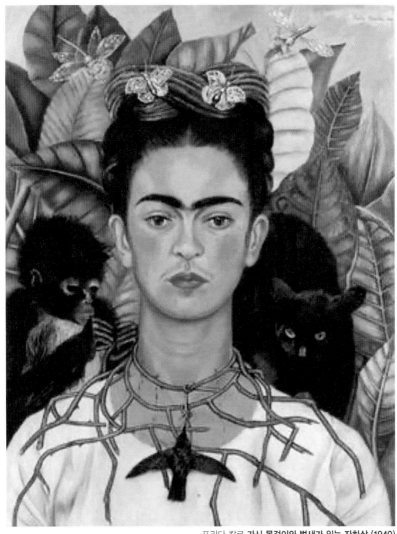

프리다 칼로 **가시 목걸이와 벌새가 있는 자화상** (1940)

여기 한 여인의 자화상이 있습니다. 정면을 응시하고 있는 강렬한 눈빛, 짙은 갈매기 눈썹, 희끗희끗 보이는 콧수염, 그 아래로 꼭 다문 입술. 한번 보면 잘 잊히지 않을 것 같은 모습이죠. 그런데 특이하게도 목에 가시 목걸이를 하고 있네요. 뭔가를 상징하고 있는 것 같죠. 머리에 내려앉은 나비도 보이고 원숭이와 검은 고양이도 있네요. 굉장히 독특한 분위기를 풍기는 그림입니다. 사실 이 자화상의 주인공은 이미 많이들 알고 있을 겁니다. 특히, 저 짙은 갈매기 눈썹만 봐도 떠오르는 사람이 하나 있죠. 맞습니다. 바로 멕시코를 대표하는 화가, 프리다 칼로입니다. 프리다 칼로의 그림 중에는 이 같은 자화상이 참 많아요. 그리고 많은 그림들이 자기 자신을 주제로 하고 있고요. 지금은 멕시코의 국민화가를 넘어서 전 세계적으로 사랑을 받는 프리다 칼로이지만 사실 그녀의 작품들을 보면 편안함보다는 불편함이 앞서는 게 사실입니다. 왜 그녀는 그림에 자기 자신을 많이 담았을까요? 그리고 보는 이들로 하여금 불편함을 느낄 수밖에 없는 그림들을 그렸을까요? 그 해답을 알기 위해서는 그녀의 삶 속으로 잠시 들어가 봐야 할 것 같네요.

우리에게 꽤나 익숙한 이름, 프리다 칼로. 특히나 그녀의 트레이드마크인 짙은 갈매기 눈썹은 아이들도 잘 알고 있죠. 주은이도 프리다 칼로 하면 "아, 그 일자 눈썹 있는 화가?"하고 단번에 알아보죠. 하지만 외적으로 보이는 특징 외에 그녀의 인생 스토리에 대해서는 잘 알지 못하는 경우가 많습니다. 일반적으로 그림에는 화가들의 인생이 담겨 있기 마련이죠. 그래서 어떤 작품을 보다 잘 이해하고 공감하기 위해서는 그 화가의 살아온 삶을 들여다볼 필요가 있습니다. 특히나 프리다 칼로의 경우 그녀의 인생 스토리를 모르고는 그녀의 작품을 이해할 수 없을 거라는 생각이 드네요.

"음... 표정이 너무 없어서 그런가 좀 무서워 보여. 어떻게 보면 남자 같아 보이기도 하고, 콧수염 때문인가? 꼭 남자가 여자같이 꾸민 것처럼 말이지. 웃고 있는 표정은 없고 다 너무 심각해. 그런데 자기 얼굴을 엄청 많이 그렸네? 배경만 다르고 거의 다 자기를 주제로 그렸잖아. 어떤 화가들은 일부러 자화상을 안 남기기도 했는데 프리다 칼로는 주제가 거의 다 자기 얼굴이야. 엄청 자기 자신을 사랑했나 봐."

프리다 칼로의 그림들에 대한 주은이의 첫 느낌입니다. 어느 정도 예상했던 반응이죠. 어쨌거나 처음 봤을 때 아름다움에 매료되기보다는 '뭐지? 뭘까?' 하는 의문이 드는 그림이 많은 것은 사실이니까요. 주은이도 얘기했듯이 프리다의 그림 중에는 자화상이 특히 많은 것을 볼 수 있어요. 자화상이 아닌 그림에도 본인이 대부분 등장을 합니다. 그리고 그 그림에서는 어떤 고통스러움이 느껴지죠. 그렇다면 왜 이런 그림들을 그리게 되었는지에 대한 의문이 생기는데요. 그 해답을 찾기 위해 이제부터 프리다 칼로의 파란만장했던 인생 스토리를 하나씩 풀어보려 합니다. 더 정확히는 그녀의 새드 스토리를 말이죠.

프리다는 멕시코에서 태어났어요. 6살이 되었을 때 소아마비에 걸려 이로 인해 오른쪽 다리를 제대로 쓸 수 없게 됩니다. 하지만 어려서부터 똑똑하고 당찼던 프리다는 이에 좌절하지 않고 의사가 되기를 꿈꿔요. 그러다 18세가 되던 해에 프리다가 타고 가던 버스가 전차와 충돌하는 너무나 끔찍한 사고를 겪게 됩니다. 이 사고로 인해 그녀는 온몸에 있는 뼈가 으스러지고 하반신 마비가 돼요. 그리고 꽤 오랜 기간을 움직이지 못하고 침대에 누워 생활하게 되죠. 정말 우리는 상상도 할 수 없는 고통이었을 겁니다. 침대에 누워있는 프리다를 위해 부모님은 특수 이젤을 설치하고 천장에 거울도 달아줍니다. 그리고 프리다는 누운 채로 그림을 그리기 시작하죠. 사고로 인해 의사의 꿈은 포기했지만 프리다는 그렇게 화가의 꿈을 키워갑니다. 움직일 수 없는 몸, 고개를 들어 올려다보면 보이는 것은 자기 자신뿐이었죠. 프리다는 거울을 통해 보이는 자신의 모습을 그려나갑니다. 프리다 칼로의 그림 중 자화상이 많은 이유는 바로 이 때문이죠.

"아니, 어떻게 그럴 수 있지? 프리다 칼로도 프리다 칼로 부모님도 참 대단하다. 그런 절망적인 상황에서 그림 그릴 생각을 하다니... 무엇보다도 프리다 칼로가 대단한 게 그렇게 사고를 심하게 당하고 온몸에 붕대를 감고 있는 모습을 나라면 쳐다 보기도 싫었을 것 같아. 너무 우울해지잖아. 그런데 그런 자기 모습을 계속 보면서 그림을 그렸다는 게 진짜 보통 사람이 아닌 거지."

고되고 힘든 재활훈련을 통해 보조기를 착용하고 걸을 수 있게 된 프리다는 예술가로 그리고 정치활동가로 활동을 하게 됩니다. 그러다 당시 멕시코의 국민화가로 유명했던 디에고 리베라를 만나게 되죠. 그녀는 자신보다 20살이나 많은 존경하는 화가로부터 그림을 인정받게 돼요. 그렇게 만난 두 사람

은 사랑에 빠지고 결혼을 하게 됩니다. 지금껏 충분히 고통스러웠던 프리다 칼로의 인생 스토리가 결혼을 통해 해피 엔딩으로 끝났다면 정말 좋았겠지만 이들의 결혼생활은 순탄치 않았어요. 프리다의 남편 디에고는 결혼생활에 충실하지 못한 남편이었어요. 부인인 프리다를 두고 다른 여자들을 만났고 이에 프리다는 큰 상처를 받게 되죠. 게다가 아이를 간절히 원했던 프리다는 아픈 몸으로 어렵게 임신을 하지만 안타깝게도 아이를 잃게 돼요. 그것도 세 번씩이나요. 정말 프리다의 인생에서 고통은 언제 끝나는 걸까요?

"와, 진짜 짜증 난다. 어떻게 그렇게 나쁜 남자를 만난 걸까? 잘 골랐어야지. 그리고 프리다 칼로는 그런 남자를 그냥 발로 뻥 차버리지 왜 계속 사랑한 걸까? 아우, 답답해. 저 프리다 얼굴에 그려져 있는 디에고 얼굴 왜 이렇게 얄밉냐. 그래도 나중에 프리다 칼로가 화가로 인정받게 돼서 너무 다행이야. 안 그랬으면 진짜 너무 억울했을 것 같아."

평생을 따라다닌 신체적 고통, 남편으로 인한 마음의 상처, 아이를 잃은 슬픔에도 그녀는 계속해서 그림을 그려요. 누구의 부인이 아닌 독자적인 존재로 이전보다도 더 열심히 그리죠. 주은이의 말처럼 어떻게 그런 상황에서 계속 그림을 그릴 수 있을까 싶지만 프리다는 아마도 살기 위해서 그림을 그렸던 것 같습니다. 어쩌면 그림이 그녀의 아픔을 치료하는 유일한 수단이었을지도 모르겠네요. 다행스럽게도 고통이 솔직하게 그대로 드러난 그녀만의 독특한 그림들은 사람들로부터 인정을 받기 시작합니다. 멕시코를 넘어 전 세계적으로 말이죠. 하지만 안타깝게도 침대에 누운 채로 참석한 개인전을 끝으로 프리다는 세상을 떠나게 되죠.

"엄마, 나는 디에고가 너무 나쁜 남편이었던 것 같고 진짜 맘에 들진 않지만 프리다 칼로한 테는 필요한 사람이었던 것 같기도 해. 어쨌든 마지막에 힘들 때 옆에 있어 주기도 했고. 또 그림에 영감을 주기도 했으니까. 죽기 전에 프리다는 디에고를 만난 걸 후회했을까? 아니 면 그래도 만나길 잘했다고 생각했을까? 속마음이 어떤지 한번 물어보고 싶어. 프리다 칼로 에게 너무 고생했다고 말해주고 싶어. 너무 고생 많았고 많이 애썼다고. 그리고 이제 정말 편하게 지냈으면 좋겠다고."

사실 아이와 함께 이야기할 명화 리스트에서 프리다 칼로를 집어넣어야 할지 말아야 할지 많은 고민을 했습니다. 그녀의 힘든 인생이 담긴 작품들을 아이 가 어떻게 받아들일지 걱정이 앞섰기 때문이죠. 사실 그녀의 고통이 고스란 히 담겨 있는 그림을 우리는 결코 즐겁고 가벼운 마음으로 볼 수만은 없어요. 하지만 누구보다 솔직하게 그리고 당당하게 아픈 경험을 표현했던 프리다 칼 로의 인생에 대해 아이와 진지하게 이야기를 한번 나눠보고 싶었습니다. 그 녀의 힘들었던 인생 탓에 그녀를 '고통의 여왕'이라 부르는 사람도 많아요. 하 지만 고통의 여왕이라 부르고 끝나 버리기에는 그녀의 인생에서 우리가 생각 해 봐야 할 점이 너무 많기 때문이죠. 그녀의 인생 스토리를 알고 나니 너무 나 당당한 얼굴로 정면을 바라보고 있는 수많은 그녀의 자화상들이 더욱더 값지고 아름답게 느껴지네요.

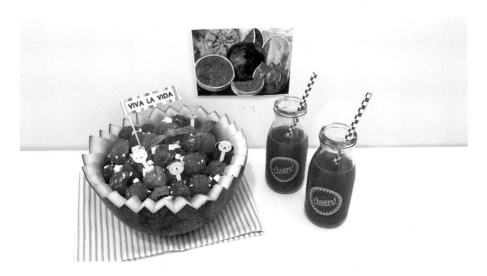

일생 동안 자신의 모습을 담은 그림을 그려왔던 프리다 칼로. 하지만 신기하게도 그녀의 생전 마지막 작품은 그녀의 모습을 담은 그림이 아니었어요. 그녀가 죽기 며칠 전에 남긴 마지막 작품은 수박을 그린 정물화였답니다. '인생 만세'라는 뜻의 제목을 가진 작품 〈Viva la Vida, 1954〉에는 먹음직스러운 수박들이 가득해요. 그런데 특이하게도 수박들은 모두 다른 모습을 하고 있어요. 프리다 칼로가 마지막으로 전하고 싶었던 것이 무엇인지는 정확히 알 수 없지만 다양한 모습의 수박들을 보고 있으니 다양한 모습의 우리 인생 같았어요. 누구에게나 삶은 주어지지만 그것을 살아가는 모습은 다 다르죠. 겪게 되는 고통도 그것을 극복하는 모습도 다릅니다. 어떠한 모습의 인생이든 다 살아갈만하고 귀한 인생이니 힘을 내자는 의미가 아니었을까요? 시원하고 달달한 수박과 짭조름한 페타 치즈가 만나 환상의 맛을 내는 샐러드가 있어요. 샐러드라는 말에 고개를 돌리는 아이들도 좋아하며 먹을 수 있는 메뉴죠. 고통의 연속이었던 인생의 끝에서 '인생 만세!'를 외쳤던 프리다를 위한 요리. 정성을 다해 준비하려 합니다.

준비물

재료 수박 반통, 페타 치즈 100g, 민트잎 약간, 라임 1/2개, 올리브오일 1큰술, 꿀 1큰술

필요한 도구 화채 스쿱(또는 작은 숟가락)

1. 수박에 칼집을 내어 모양처럼 잘라요.

 (tip. 칼로 모양을 낼 때는 반드시 어른이 함께 해주세요.)

2. 자른 수박을 화채 스쿱을 이용해 동그랗게 떠주세요.

3. 페타 치즈를 잘게 잘라 ②와 섞어요.

4. 민트잎을 잘라 ③과 섞어요.

5. 올리브오일 1큰술, 라임 1/2, 꿀 1큰술을 섞어 드레싱을 만들어 ④와 섞어요.

6. 수박샐러드를 속을 파낸 수박통에 넣어 완성합니다.

 (tip. 속을 파내고 남은 자투리 수박들은 갈아서 주스로 만들어도 좋아요.)

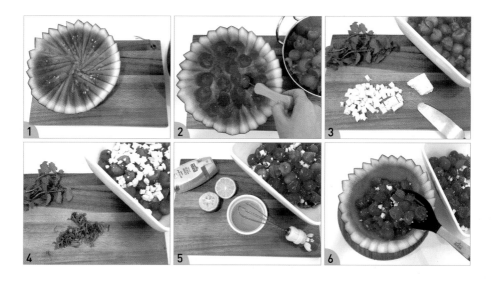

Wassily Kandinsky 바실리 칸딘스키 (1866-1944)

"마음껏 상상해봐, 뭐가 보이는지!"

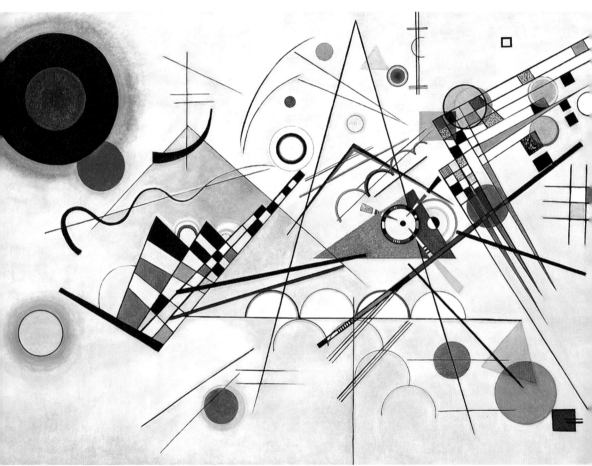

바실리 칸딘스키 **구성 8** (1923)

직선과 곡선. 동그라미, 세모, 네모. 그리고 다양한 색들이 캔버스 가득 어지럽게 널려 있네요. 일단은 무엇을 그린 것일까 하는 의문이 가장 먼저 들죠. 하지만 계속해서 그림을 들여다봐도 짐작이 가질 않습니다. 낯설면서도 왠지 모르게 눈길이 가는 이 그림은 일단 우리에게 익숙한 모네나 고흐의 그림과는 매우 다른 그림인 것만은 분명하네요. 뭐가 다르다는 걸까요? 이 그림 안에는 모네나 고흐의 그림에서와 같은 알아볼 수 있는 구체적인 형태가 존재하지 않습니다. 그렇기 때문에 무엇을 그린 것인지 도무지 알 수가 없는 거죠. 무엇을 그린 것인지도 모르는데 과연 어떻게 작품을 감상하고 느껴야 하는 건지 막막하기만 하죠? 이 그림은 '추상화의 아버지'라 불리는 바실리 칸딘스키의 대표작 가운데 하나인 〈구성 8, 1923〉이라는 작품이에요. 제목에서라도 힌트를 좀 얻어 보려 했으나 그것조차 쉽지 않네요. 조금은 막막하고 혼란스러운 마음을 가다듬고 이 그림에 천천히 한발씩 다가가 보도록 하겠습니다.

알록달록 다양한 색들, 쭉 뻗은 직선들, 구불구불 움직이는 듯한 곡선들, 그리고 동그라미와 네모, 세모의 도형들. 캔버스에서 보이는 것들입니다. 무엇을 표현한 것인지 정확히 알아볼 수 있는 것은 없지만 다양한 색채 표현 때문인지 일단 주의를 확 끌긴 하죠.

"도대체 뭘 그린 걸까? 뭐를 그린 건지 잘 모르겠네. 사실 알아볼 수 있는 게 아무것도 없잖아. 엄마 근데 재미있는 건 뭔지 알아? 자꾸자꾸 계속 들여다보면 안 보였던 것들이 보이기 시작한다? 행성도 보이고 잠자리 눈 같은 것도 보이고 젓가락도 보이고 국수 면발 같은 것도 보여. 여기 콧수염도 있네. 엄마도 잘 한번 봐봐. 볼 때마다 새로운 게 보여."

주은이는 마치 숨은 그림 찾기를 하듯이 행성, 잠자리의 눈, 그리고 젓가락과 면발 등을 찾아냈어요. 과연 칸딘스키는 이러한 것들을 정말 그림에 그려 넣었을까요? 글쎄요, 정해진 답이 없으니 알 수가 없네요. 이전에 〈아르놀피니 부부의 초상, 1434〉을 보며 했던 것과는 달리 이것은 마치 '정답이 없는' 숨은 그림 찾기 같네요. 이처럼 무엇을 그린 건지 알 수 없는 그림. 그래서 같은 그림을 보고도 저마다 느끼는 감정이 다 다를 수밖에 없는 그림. 그것이 바로 추상화예요. 러시아 출신의 화가 칸딘스키는 바로 이런 추상화의 대표 화가죠. 지금껏 추상화를 접해본 적이 있나요? 추상화하면 왠지 어렵게만 느껴지죠. 그리고 작품 앞에서 어떤 반응을 보여야 할지 난감할 때도 많습니다. 왜일까요? 그것은 바로 주은이가 말한 것처럼 무엇을 그린 것인지 알 수 없기 때문이에요. 무엇을 그린 것인지 도통 알 수 없기 때문에 어디서부터 어떻게 감상을 해야 하는지를 몰라 당황하게 되는 거죠.

"칸딘스키 그림이 뭘 그린 건지는 모르겠지만 어쨌든 난 예쁜 것 같아. 여러 가지 색들이 있어서 그런가 봐. 동그라미, 세모, 네모랑 선들이 자기들끼리 막 정신없이 움직이는 것 같기도 하고. 춤추는 것 같기도 해. 멈춰있는 것 같지 않아서 지루하지 않아. 볼 때마다 계속 다른 게 보이는 것도 재밌고. 지금 보니깐 내 수학 노트랑도 비슷한 것 같은데? 내 수학 노트 보면 엄청 복잡하잖아. 연산도 풀려있고, 각도기로 그린 도형도 있고, 그림도 있고, 낙서들도 있고... 진짜 그런 것 같지 않아?"

주은이는 정확히 '뭔지는 모르겠지만 예쁜 그림'이라며 칸딘스키의 그림을 마음에 들어 했어요. 아마도 밝은 느낌의 그림을 좋아하는 주은이에게 캔버스 가득 어지럽게 널린 다양한 색감들이 예뻐 보였나 봅니다. 칸딘스키의 그림을 보고 숫자들과 낙서들이 복잡하게 널려있는 자신의 수학 노트를 떠올린 아이의 생각이 재미있네요.

많은 유명 화가들이 어린 시절부터 그림을 시작했던 것과는 달리 칸딘스키는 30살이 되어서야 그림을 시작해요. 어떤 계기로 뒤늦게 그림을 시작했을까요? 칸딘스키는 대학에서 법학과 경제학을 공부하고 모스크바 대학에서 교수로 일을 하고 있었어요. 그러던 어느 날, 그는 인생의 중요한 터닝 포인트를 맞이하게 돼요. 바로 모스크바에서 열린 인상주의 화가들의 전시에서 클로드 모네의 〈건초더미, 1890-1891〉 연작을 보게 된 거죠. 작품 속의 건초더미는 그 형태가 점점 사라지고 오로지 빛에 의한 인상만 남아 있어요. 대상을 구체적으로 표현하지 않고 색의 변화만으로도 감동적인 그림이 될 수 있다는 사실에 칸딘스키는 큰 충격을 받게 되죠. 그리고 이것을 계기로 법대 교수로 일하던 것을 그만두고 화가의 길로 들어서게 됩니다. 칸딘스키는 정말 대단한 결단력의 소유자가 아닐 수 없네요.

"그렇게까지? 얼마나 감동을 크게 받았길래 하던 일을 그만두고 그림을 시작한 걸까? 그것도 교수님 일을 말이야. 근데 예술가들끼리 서로 영향을 주고 자기도 영향을 받고 하는 게 재미있는 것 같아. 생각해 보면 나도 친구들이나 아니면 다른 사람들 그림을 보면서 영향을 많이 받거든. 그림 스타일이 바뀌기도 하고. 모네가 자기 그림이 그렇게 큰 감동을 준 걸 알았다면 엄청 뿌듯해했겠는 걸?"

하지만 칸딘스키는 이후 곧바로 추상화를 그리진 않았어요. 한동안 다른 화가들처럼 구체적인 형태를 표현하는 작업을 주로 해 왔어요. 그러던 그에게 두 번째 인생의 중요한 터닝 포인트가 되는 재미있는 사건이 일어나게 돼요. 어느 날 작업실로 들어온 칸딘스키는 처음 보는 낯선 그림 하나를 발견하고는 그 아름다움에 빠지게 되죠. 도무지 무엇을 그린 것인지 알 수 없는 이 그림에는 어떤 구체적인 형체 없이 다양한 색채들만이 흩어져 있었어요. 사실 그것은 거꾸로 놓인 칸딘스키 자신의 그림이었어요. 그림이 거꾸로 놓여 있

어 무엇을 그린 것인지 알 수는 없었지만 오히려 어떤 의미도 담지 않은 색과 형태가 새롭게 느껴졌던 것이죠. 그러고는 큰 깨달음을 얻게 돼요. 굳이 무엇을 그린 것인지 정확히 알지 못해도, 또는 대상을 눈에 보이는 대로 구체적으로 표현하지 않아도 충분히 큰 감동을 느낄 수 있다는 것을 말이죠. 이때부터 칸딘스키는 그림에서 구체적인 대상들을 하나씩 없애나가기 시작해요. 지금 우리에게 익숙한 칸딘스키의 대표적인 추상회화들이 이 시기부터 등장하게 되는 거죠.

"진짜 웃긴다. 자기 그림이 거꾸로 놓여 있는 것을 모르다니. 엄청 감동을 받은 그림이 사실 자기 그림인 줄 알고 나선 정말 황당했을 것 같아. 근데 그림을 거꾸로 돌려보니깐 좀 달라 보이긴 하네. 아까 안 보였던 것들이 보이기도 하고, 그림의 분위기도 달라지는 것 같기도 해."

칸딘스키의 에피소드를 재밌어하며 주은이는 그림을 이리저리 돌려보았어요. 칸딘스키의 추상화는 자유로운 선들과 강렬한 색채로 인해 복잡해 보이기도 하죠. 하지만 그의 그림은 점, 선, 면 그리고 색으로만 이루어져 있어요. 칸딘스키는 이 같은 단순한 방식으로도 화가가 느끼는 감정을 충분히 전달할 수 있다고 믿었지요. 그리고 보는 사람도 각자의 주관적인 느낌으로 그림을 감상할 수 있기를 바랐고요. 그러니 굳이 어렵게 정답을 찾으려 애쓸 필요가 없는 거죠. 낯설게만 느껴졌던 추상화가 이제 조금은 가깝게 느껴지나요? 무엇을 그린 걸까, 무엇을 말하고 싶었던 걸까를 알아내려고 고민하지 않아도 된다는 사실에 마음이 좀 편해지는 것 같긴 하네요. 정답을 알 수 없어 난감해했지만 사실은 정답이 없기 때문에 오히려 마음껏 자유롭게 상상해 볼 수 있다는 것. 그것이 바로 추상화가 가진 가장 큰 매력이죠.

▪ 음악소리가 들리나요? 선율을 담은 '카프레제 샐러드' ▪

어려서부터 바이올린과 첼로를 배워 온 칸딘스키는 음악을 정말 사랑했어요. 그는 음악이 내면의 감정을 표현하기 아주 좋은 도구라고 생각했죠. 혹시 다양한 악기들로 이루어진 오케스트라의 연주를 들어본 적이 있나요? 특별한 가사가 없어도 연주를 통해 충분히 감동을 받죠. 그런데 이때 느끼는 감정은 저마다 다를 수 있어요. 같은 곡을 듣고 누군가는 편안함을 또 다른 누군가는 슬픔의 감정을 느낄 수 있는 것처럼 말이죠. 칸딘스키는 그림도 음악과 마찬가지로 특별한 형체가 없더라도 색채와 점, 선, 면만으로도 충분한 감동을 줄 수 있다고 믿었어요. 그리고 그 감동 역시 음악에서처럼 보는 이에 따라 다 다를 수 있는 거죠. 칸딘스키를 위해 아이가 좋아하는 카프레제 샐러드로 음악을 표현해 보려고 해요. 발사믹 드레싱은 오선지가, 토마토와 모차렐라 치즈 그리고 바질 잎은 음표가 되는 거죠. 음악을 사랑했던 예술가에게 딱 맞는 브런치 메뉴가 될 것 같네요. 여기에 감동을 주는 멋진 연주곡도 함께라면 더욱 좋겠죠?

준비물

재료 방울토마토, 미니 모차렐라, 바질 잎, 발사믹 식초 100ml, 꿀 2큰술

필요한 도구 소스통(또는 물약통)

1. 발사믹 식초와 꿀을 섞어 끓이다가 보글보글 끓어오르면 불을 끄고 식혀 주세요.
 (tip. 소스가 식은 후에는 더 단단해지므로 너무 많이 끓이지 말아주세요.)
2. 방울토마토는 반으로 자르고, 미니 모차렐라는 물기를 빼주세요.
3. ①의 소스가 다 식으면 접시에 오선지를 그려주세요.
 (tip. 구멍이 작은 소스통이나 물약통을 이용하면 그리기 쉬워요.)
4. 준비한 방울토마토와 미니 모차렐라를 ③위에 올려요.
5. 바질 잎으로 장식해 완성합니다.

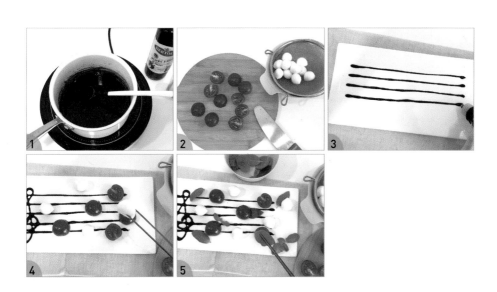

Raffaello Sanzio 라파엘로 산치오 (1483-1520)

"나는 사랑받기 위해 태어난 화가야!"

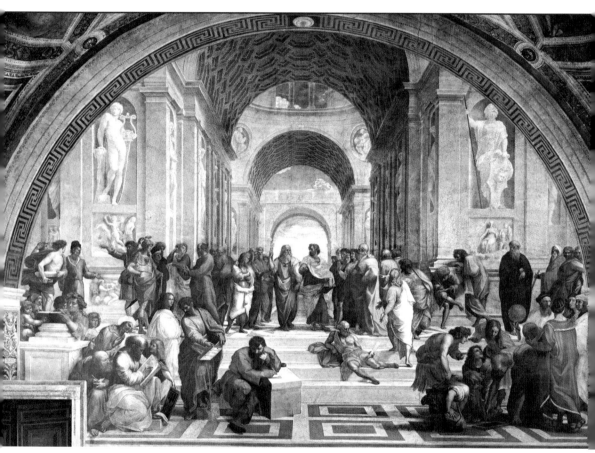

라파엘로 산치오 **아테네 학당** (1509–1510)

여러 개의 아치형 문들이 이어져 있는 매우 고풍스럽고 멋있는 건물이 눈에 띕니다. 천장을 통해 살며시 들어오는 햇빛이 그림 전체를 더욱 부드럽고 아름답게 만드네요. 그림의 배경이 되는 이곳은 어디일까요? 웅장한 대리석 건물 안을 가득 채우고 있는 이들은 누구이며 지금 무엇을 하고 있는 걸까요? 이 그림은 르네상스 전성기의 천재 화가 중 한 사람인 라파엘로 산치오의 대표작 〈아테네 학당, 1509–1510〉입니다. 이 그림에는 고대의 위대한 철학자, 수학자, 천문학자들이 담겨있어요.

이 작품은 이들이 모여 토론을 벌이는 장면을 묘사한 것으로 라파엘로의 상상력으로 그려진 작품이에요. 전체적인 조화와 균형미가 잘 갖춰진 것으로 평가되는 이 그림은 각각의 인물들이 누구를 나타내는지 찾아내는 재미도 있죠. 라파엘로는 어떻게 이런 그림을 그리게 되었을까요? 그리고 '만인의 화가'라 불릴 정도로 사람들로부터 큰 사랑과 인기를 얻었던 라파엘로는 과연 어떤 사람이었을까요?

미술에 대해 큰 관심이 없는 사람들에게도 '레오나르도 다빈치'나 '미켈란젤로'라는 이름은 꽤나 익숙한 이름일 거예요. 그런데 이 쟁쟁한 선배들과 함께 르네상스 3대 거장으로 불리는 또 한 명의 예술가가 있죠. 그는 바로 라파엘로 산치오입니다.

"엄마, 우리 라파엘로 태어난 집 가봤었잖아. 나는 되게 크고 화려할 거라 생각했거든. 워낙 유명한 화가였으니깐. 근데 생각보다 꽤 작았었지? 거기 근처에 라파엘로 여자 친구 얼굴 그려져 있는 작은 레스토랑에서 우리 점심 먹었었잖아. 동네가 아기자기 귀여웠었어."

이탈리아의 작은 도시 우르비노에서 태어난 라파엘로. 궁정화가였던 아버지의 영향이었을까요. 그는 어려서부터 미술에 뛰어난 재능이 있었다고 해요. 안타깝게도 그는 어린 나이에 부모님이 돌아가셨지만 그 후 계속해서 화가의 꿈을 키워 나갔어요. 그리고 20세 중반에 이미 그림을 잘 그리는 화가로 인정을 받았죠. 피렌체에서 명성을 쌓아가던 중, 교황 율리우스 2세의 부름을 받게 돼요. 그리고 바티칸 궁 안의 개인 서재로 쓰이는 '서명의 방'의 4벽면에 신학, 철학, 예술, 법학에 관한 벽화를 그리는 일을 맡게 됩니다. 이 중 철학에 관한 벽화가 그의 대표작이라 할 수 있는 〈아테네 학당〉이죠.

"되게 복적거리네. 다들 점심 먹고 쉬는 시간인 것 같기도 하고, 아니다! 지금 막 시험 시작하기 전인 것 같기도 해. 마지막까지 하나라도 더 잘 보려고 공부하고 있는 것 같지 않아? 모르는 걸 서로 물어보기도 하고 알려주기도 하고. 왠지 그런 것 같아. 똑똑한 사람들만 모인 학교니깐 얼마나 서로 경쟁을 하고 열심히 공부하겠어. 근데 저기 공부 안 하고 졸고 있는 사람도 있네?"

〈아테네 학당〉을 실제로 보긴 했지만 그 세세한 내용들은 잘 기억을 못 하고 있던 주은이는 그림의 첫 느낌을 이와 같이 이야기했어요. 똑똑한 사람들을 다 모아놓은 학교라는 아이의 말처럼 이 작품에는 고대의 위대한 학자들이 묘사되어 있어요. 가장 가운데에 눈이 띄는 두 명이 있죠? 빨간 옷을 입고 한 손가락으로 하늘을 가리키는 사람은 플라톤을, 파란 옷을 입고 손을 펴서 땅을 가리키는 사람은 아리스토텔레스를 나타낸다고 해요. 이 같은 서로 다른 포즈는 두 사람의 서로 다른 학문적인 차이를 보여주는 것이라네요. 라파엘로는 플라톤에 레오나르도 다빈치의 얼굴을 그려 넣음으로 그에 대한 존경을 표했다고 해요. 주은이가 졸고 있는 것 같다고 말한 앞에 턱을 괴고 있는 사람은 고대 철학자 헤라클레이토스라는 사람인데 라파엘로는 여기에 미켈란젤로의 얼굴을 그려 넣었어요.

"어? 미켈란젤로랑 라파엘로랑 서로 싫어했잖아. 그래도 미켈란젤로의 얼굴을 자기의 그림에 그려 넣었네? 둘이 친하게 지냈더라면 좋았을 텐데... 둘이 친하게 지내서 같이 콜라보도 하고 그랬으면 얼마나 대단한 작품이 나왔겠어. 그랬으면 아마 최강의 작품이 나왔을 텐데 말이야, 너무 안타깝다."

사실 〈아테네 학당〉의 초기 스케치를 보면 미켈란젤로의 모습은 없었다고 해요. 그럼 어떻게 된 일일까요? 서로 라이벌이었던 미켈란젤로와 라파엘로. 하지만 미켈란젤로의 〈시스티나 성당 천장화, 1508–1512〉를 본 순간 라파엘로의 경쟁심은 곧 존경심으로 바뀌게 되죠. 대작을 본 이후 라파엘로는 존경의 표시로 미켈란젤로의 얼굴을 그림에 그려 넣었다고 하네요. 라이벌은 라이벌이고 실력만큼은 인정하지 않을 수 없었던 거죠. 여기에 또 한 가지 재미있는 사실이 있어요. 그림 오른쪽 끝을 한번 보세요. 정면을 바라보고 있는

잘생긴 청년이 혹시 보이시나요? 맞아요. 바로 라파엘로 자신의 모습입니다. 마치 우리들을 향해 "내 그림 어때? 나 좀 잘 그리지?"라고 하는 듯한 그의 자부심이 느껴지지 않나요? 결국 이 그림 한 폭에는 르네상스의 3대 거장이 모두 등장을 하고 있네요. 안타깝게도 미켈란젤로와 라파엘로는 끝까지 사이가 좋지는 않았다고 해요. 주은이의 말처럼 둘이 협동하여 작품을 남겼다면 미술사에 길이 남을 최강의 작품이 나오지 않았을까 하는 아쉬움이 남네요.

"라파엘로 그림은 왠지 고급스러워. 그리고 동글동글 부드러운 느낌이 나. 우리 이태리에서 많이 봤던 마리아랑 아기 예수 그림들 있잖아. 미술관 가면 맨날 제일 처음에 있는 금색으로 막 둘러져 있고 예수님 머리에 헤일로 그려져 있는 그림들 말이야. 솔직히 거기에 나오는 아기 예수는 너무 어른 얼굴 같았거든. 아무리 예수님이지만 그래도 아기인데 귀엽지가 않잖아. 너무 어른처럼 그려서 어색하고 어떤 건 무섭더라고. 근데 라파엘로 그림에 나오는 아기 예수는 토실토실하고 너무 귀여워서 좋아."

주은이는 고급스럽고 부드러운 느낌이 난다는 이유로 라파엘로의 그림을 좋아해요. 이탈리아에 있는 동안 많이 봤던 중세시대의 그림들과 비교해 확연한 차이를 느꼈나 봅니다. 라파엘로의 작품에 등장하는 마리아의 모습이라든가 아기 예수에서 느껴지는 우아한 아름다움이 바로 라파엘로 그림의 가장 큰 특징이라 할 수 있어요. 주은이 말대로 토실토실 귀여운 아기 예수가 매우 인상적이지요.

뛰어난 그림 실력뿐 아니라 잘 생긴 외모에 성격까지 상냥하고 유쾌했던 라파엘로는 늘 주변에 사람들이 가득했고 인기가 많았다고 해요. 어쩌면 그랬기 때문에 미켈란젤로는 그를 더욱 질투한 건지도 모르죠. 하지만 이렇게 사랑을 받았던 천재 예술가는 안타깝게도 37세라는 젊은 나이에 사망하게 돼요.

"만약에 라파엘로가 그렇게 일찍 죽지 않고 미켈란젤로나 레오나르도 다빈치처럼 오래 살았다면 어땠을까? 고흐랑 똑같은 나이에 죽었다니깐 더 안타까워. 일찍 죽지만 않았으면 사실 너무 퍼펙트 한 인생이었을 텐데. 얼마나 친절하고 좋은 성격이었길래 그렇게 사람들이 다들 좋아했을까? 너무 궁금해. 나도 실제로 한번 만나보고 싶다는 생각이 드네."

뛰어난 선배들의 장점을 빠르게 흡수하고 그것에서 그치는 것이 아니라 자신만의 방식으로 끊임없이 작품을 발전시켜 나간 라파엘로. 결국 그는 시대를 대표하는 걸작을 남기고 거장으로서 이름을 올리게 되었어요. 우아하고 아름다운 그림만큼이나 상냥하고 편안한 성격으로 많은 사랑을 받았던 그이기에 그의 이른 죽음이 더욱 안타깝게 느껴집니다. 짧은 생애였지만 우리에게 끝없는 감동을 주는 작품들이 있어 다행이라는 생각이 드네요.

라파엘로 산치오를 위한 요리 ▪ **우르비노의 추억을 담은 '멜론 프로슈토'** ▪

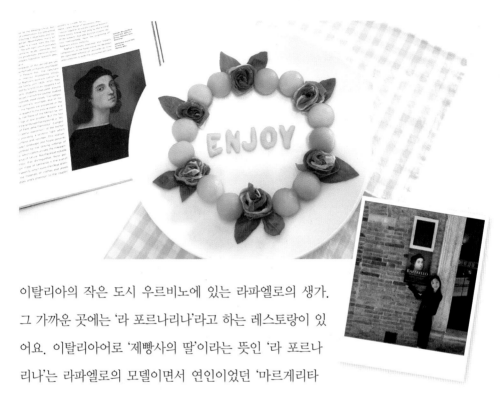

이탈리아의 작은 도시 우르비노에 있는 라파엘로의 생가.
그 가까운 곳에는 '라 포르나리나'라고 하는 레스토랑이 있
어요. 이탈리아어로 '제빵사의 딸'이라는 뜻인 '라 포르나
리나'는 라파엘로의 모델이면서 연인이었던 '마르게리타
루티'라는 여인을 말해요. 라파엘로는 그녀를 매우 사랑했지만 그에게는 이미
결혼을 약속했던 여인이 있었기 때문에 이 둘의 사랑은 이루어질 수가 없었죠. 라파
엘로는 사랑했던 그녀를 그리워하며 초상화를 남기기도 했어요. 이런 스토리를 알고
있었기에 '라 포르나리나'라는 이름의 레스토랑을 본 순간 그냥 지나칠 수가 없었어
요. 허기진 배를 안고 들어가 가장 먼저 시킨 메뉴는 바로 멜론 프로슈토. 달콤한 멜
론과 짭짤한 프로슈토가 만나 단짠의 정석을 보여주는 이 메뉴는 주은이가 가장 좋아
하는 이탈리아식 애피타이져이기도 해요. 분위기 탓인지 어느 때보다도 맛있었던 그
날의 맛이 아직도 생생하네요. 그때를 추억하며 좀 색다르게 리스 모양으로 멜론 프
로슈토를 만들어 라파엘로와 함께하는 브런치를 준비해 보도록 할게요.

준비물

재료 멜론(허니듀 1/4개, 칸탈루프 1/4개), 프로슈토, 바질 잎

필요한 도구 화채스쿱(또는 작은 숟가락), 모양틀

1. 칸탈루프(주황색 멜론)를 화채 스쿱을 이용해 동그랗게 떠주세요.
 (tip. 화채 스쿱이 없으면 작은 숟가락을 이용해도 좋아요.)
2. ①과 같은 방법으로 허니듀(연두색 멜론)를 동그랗게 떠서 준비해요.
3. 프로슈토를 반으로 접어 돌돌 말아 꽃 모양을 만들어요.
4. 준비한 재료들을 접시에 동그랗게 담아요.
5. 리스 모양이 되도록 바질 잎으로 장식해요.
6. 남은 멜론을 모양틀로 장식해 완성합니다.

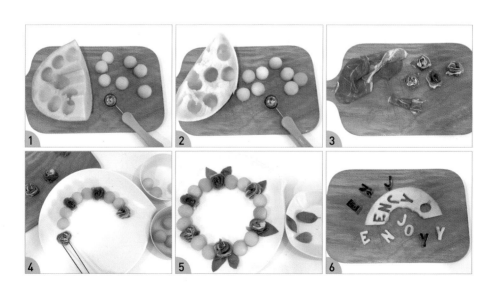

Jean François Millet 장 프랑수아 밀레 (1814-1875)

"열심히 땀 흘려 일하는 농부들에게 감사와 존경을~!"

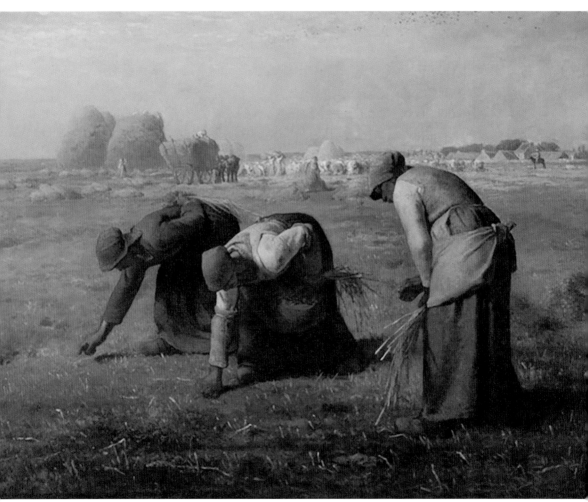

장 프랑수아 밀레 **이삭 줍는 여인들** (1857)

넓은 들판을 배경으로 세 여인이 보입니다. 머리에는 두건을 두르고 앞치마를 하고 있네요. 허리를 굽혀 땅에서 무언가를 줍고 있는 것 같아 보이죠. 그림 속 이 여인들은 지금 무엇을 하고 있는 걸까요? 이 그림은 프랑스의 화가 장 프랑수아 밀레의 〈이삭 줍는 여인들, 1857〉입니다. 제목에서 알 수 있듯이 추수를 끝낸 뒤 땅에 떨어진 이삭을 줍고 있는 여인들의 모습을 매우 사실적으로 그려낸 작품이에요.

이 그림 외에도 밀레는 농촌의 풍경과 땀 흘려 일하는 농민들의 모습을 작품에 많이 담았어요. 이런 이유로 그를 '농민화가'라고 부르기도 하죠. 이 그림은 세계적으로 아주 유명한 그림이에요. 하지만 처음부터 많은 사랑을 받은 것은 아니었다고 합니다. 밀레는 왜 많은 주제들 가운데 농민과 농촌을 주제로 그림을 그렸을까요? 그림을 통해 이야기하고 싶었던 것은 무엇일까요?

넓게 펼쳐진 들판에서 묵묵히 일하는 농부들을 본 적이 있나요? 한창 바쁜 추수철에 땀 흘려 일하는 농부들의 모습은요? 시골에서 생활하지 않는 이상 이런 광경을 접하는 것은 흔한 일은 아니죠. 더군다나 요즘 아이들에게는 농촌이라는 개념이 잘 다가오지는 않을 것 같아요.

"나는 사실 농촌이라는 게 뭔지 잘 모르겠어. 시골하면 생각나는 건 옛날에 전래동화에서 봤던 초가집이랑 허수아비 같은 거? 그런 게 생각이 나. 빌딩들보다는 나무들이 많은 곳. 들판에 곡식들이 있고 농부들이 일하는 걸 실제로 본 적은 없는 것 같은데... 아, 왠지 그런 느낌일 것 같다. 우리 로마에서 피렌체 여행 갈 때 보면 옆으로 초록초록한 필드들이 쫙 펼쳐져 있었잖아. 엄마 맨날 지나갈 때마다 저기 보라고 너무 예쁘지 않냐고 했었던 곳 말이야. 농촌도 그런 비슷한 느낌이지 않을까?"

농촌을 경험해 본 적이 없는 주은이는 시골 풍경에 대한 설명을 들은 뒤 이탈리아 여행 중 토스카나 지역을 지날 때 자주 보았던 광활하게 펼쳐진 초록 들판을 떠올렸어요. 일반적인 농촌의 풍경과는 조금 거리가 있긴 하지만 차창 밖으로 보이는 탁 트인 풍경에 마음이 차분해졌던 기억이 떠오르네요. 농촌하면 차분하고 조용하면서도 어딘가 정감이 넘치는 그런 분위기를 떠올리게 되죠. 이러한 농촌의 모습과 그곳에서 땀 흘려 일하는 농민들의 모습을 애정 어린 눈으로 화폭에 담은 화가가 있어요. 바로 장 프랑수아 밀레입니다.

"그림이 전체적으로 조용하고 부드러운 느낌이야. 그림이 좀 멈춰있는 것 같기도 하고, 일하는 사람이 힘들어 보여. 허리를 너무 숙여서 그런가? 사람들 표정은 어두워서 잘 안 보이지만 지금 힘들어서 지쳐있을 것 같아. 속으로 빨리 쉬고 싶다, 빨리 집에 가고 싶다... 하고 있지 않을까?"

가난한 농가에서 태어난 밀레는 어려서부터 그림에 대한 재능이 뛰어났다고 해요. 시 의회에서 주는 장학금으로 파리에 있는 예술학교를 다닐 정도였으니까요. 그러던 중 프랑스에 전염병이 돌게 되면서 밀레의 가족은 파리 근처 시골 마을인 바르비종이란 곳으로 이사를 하게 돼요. 그곳에서 밀레는 큰 욕심 없이 자연과 어울려 살아가는 소박한 농민들의 모습에 큰 감동을 받게 되었고 시골풍경과 함께 그들의 모습을 그리기 시작했어요. 밀레는 성실하게 땀을 흘리며 일하는 사람들의 모습을 낭만적으로 그리기보다는 사실적으로 표현했어요. 이러한 모습을 통해 농민들의 소박하면서도 진실한 삶의 자세를 표현하고 싶어 했죠. 그의 작품 〈이삭 줍는 여인들〉에 나오는 인물들은 매우 가난한 농민들이에요. 당시 프랑스의 농촌에서는 추수가 끝난 뒤 밭에 떨어진 밀 이삭을 가난한 농민들에게 줍게 해주는 문화가 있었다고 해요. 저 멀리 보이는 풍성하게 쌓인 곡식단들과 비교되는 빈곤한 농민들의 모습이죠.

"아, 그래? 그냥 밭에서 일하는 농부들 모습을 그린 줄 알았는데. 엄마 얘길 듣고 나니깐 갑자기 너무 안된 것 같아. 옆에 좀 큰 바구니라도 놓고 줍지. 저렇게 하나하나 주워서 언제 다 가져가려고. 좀 불공평한 거 같기도 하고. 왠지 짠해 보여."

〈이삭 줍는 여인들〉은 지금은 세계에서 가장 유명하고 사랑받는 그림 중 하나이지만 처음 밀레가 작품을 살롱전에 출품하였을 때는 그리 좋은 평가를 받지 못했다고 해요. 계급 간의 갈등을 부추긴다는 오해도 있었고요. 하지만 시간이 지나 그의 작품은 결국 미술계로부터 인정을 받게 돼요. 밀레하면 빈센트 반 고흐 이야기를 빼놓을 수가 없는데요. 농촌과 농민을 사랑했던 고흐는 농민화가였던 밀레를 매우 존경했으며 그의 작품을 모사한 그림을 여럿 그리기도 했어요.

"나 고흐 그림 본 것 기억나. 그게 밀레의 그림에서 영감을 받은 거였구나. 고흐와 밀레는 서로 만난 적이 있을까? 만약에 고흐가 밀레를 만나서 같이 친하게 지내고 그림도 같이 그리고 얘기도 많이 나누고 했다면 그렇게 죽는 일은 없었을 것 같다는 생각이 들어. 자기가 그렇게 좋아하고 존경하는 화가랑 가깝게 지냈다면 고흐 인생도 달라지지 않았을까? 갑자기 그런 생각이 드네."

고흐는 밀레를 만난 적은 없지만 그림과 책을 통해 알게 된 밀레에게 큰 감동을 받아 그를 자신이 평생 존경하고 닮아가야 할 스승이자 아버지로 생각하게 되죠. 생각지도 못한 아이의 진심 어린 한마디가 저에게 작은 울림을 주네요. 이처럼 밀레는 고흐뿐 아니라 여러 예술가들에게 큰 영향을 미쳤어요.

"나는 밀레 그림이 전체적으로 어두워서 그런지 좀 가라앉아 보였어. 칸딘스키나 마티스 그림처럼 알록달록 여러 가지 색이 들어 있는 그림들은 뭔가 생명이 있는 것 같거든. 그림이 꼭 살아있는 것처럼. 그런데 밀레 그림은 어두운 데다가 너무 조용하고 멈춰있는 것 같아서 좀 답답해 보였어. 하지만 밀레가 어떤 마음으로 이런 그림을 그렸는지 알게 되니깐 이 그림이 싫지는 않아. 오히려 좀 짠해. 열심히 일하고 있는 농부들에게 고마운 생각도 들고."

어린 시절부터 바라보고 경험했던 농촌의 소박한 풍경. 그리고 그 안에서 성실하게 하루하루를 살아가는 농민들의 모습은 밀레에게 가장 익숙하면서도 편안함을 주는 것이었어요. 그리고 그는 이같이 익숙하면서도 가치 있다고 여기는 것들을 그림에 담아 인정받는 화가가 되었지요. 그의 작품에 등장하는 인물들은 화려한 옷을 입거나 멋지게 치장하고 있는 사람은 없어요. 하지만 노동에 몰두하는 그들의 모습 뒤에 있는 늘 감사하는 마음 그리고 가족들을 위한 사랑과 희생이 느껴지기에 우리는 그들에게서 또 다른 아름다움을 느끼게 됩니다. 아직은 '노동의 가치', '숭고함'이라는 의미를 이해하기는 힘든 나이지만 밀레의 그림을 통해 소박하면서도 따뜻한 평온함이 아이에게도 전달되었으면 하는 바람입니다.

장 프랑수아 밀레를 위한 요리 ▪ **감사의 마음을 듬뿍 담은 '감자 수프'** ▪

〈이삭 줍는 여인들〉과 함께 밀레의 대표적인 작품으로 꼽히는 〈만종, 1857-1859〉. 고흐가 처음 보고 감동을 받아 밀레를 평생의 스승으로 삼았던 바로 그 그림이죠. 이 그림은 해 질 녘 밭에서 감자를 캐고 있던 농부 부부가 저 멀리 교회에서 종소리가 들려오자 하던 일을 멈추고 감사의 기도를 드리는 장면을 묘사하고 있어요. 두 손을 모아 기도드리는 모습이 참 경건해 보이죠. 사실 이 그림에 대한 여러 가지 해석이 있긴 하지만 고단한 하루를 마치고 잠시 멈추어 기도를 드리는 농부의 모습에서 우리는 평화로움과 진실함을 느낄 수 있습니다. 주은이는 그림 속 감자 바구니에 아이디어를 얻어 감자를 이용한 메뉴를 해보자고 제안했어요. 소박하지만 훌륭한 식재료인 감자가 밀레와 딱 어울린다는 생각이 드네요. 한 끼 식사로도 든든하면서 마음까지 따뜻해지는 감자 수프를 만들어 밀레를 위한 브런치를 준비하려 합니다. 밀레가 농부들에게 그랬던 것처럼 저희 역시 밀레에 대한 애정과 농부들에 대한 감사의 마음을 듬뿍 담아서 말이죠.

준비물

재료 통밀빵 1개, 감자 2개, 양파 1개, 물 500ml, 생크림 200ml, 버터 1큰술,
　　슬라이스치즈 1장, 파마산치즈가루 1큰술, 베이컨, 파(또는 파슬리)

필요한 도구 핸드블랜더, 모양틀

1. 감자와 양파를 얇게 잘라요.

2. 냄비에 버터를 넣고 양파와 감자를 볶아요.

3. ②에 물을 넣고 끓이다 감자가 다 익으면 핸드블랜더로 갈아주세요.

　 (tip. 핸드블랜더를 사용할 때는 반드시 어른이 함께해 주셔야 해요.)

4. ③에 생크림을 넣고 소금, 후추, 파마산 치즈 가루 등으로 간을 맞춰요.

　 (tip. 원하는 농도에 따라 생크림의 양을 조절할 수 있어요.)

5. 통밀빵의 윗면을 잘라 속을 파내고 오븐에 5~10분간 바삭하게 구워요.

　 (tip. 빵의 파낸 속을 작게 잘라 함께 구워 스프에 넣어 먹거나 찍어 먹으면 좋아요.)

6. ⑤에 스프를 담고 모양낸 슬라이스 치즈, 베이컨, 파 등으로 장식해 완성합니다.

　 (tip. 베이컨은 바삭하게 구워 기름을 빼고 작게 잘라주세요.)

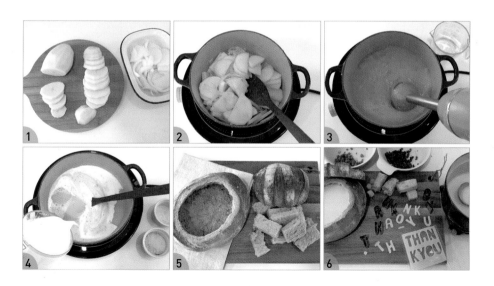

Brunch with Artists

Ch3.

팬케이크, 와플, 크레페
Pancake, Waffle & Crepe

01

Vincent Van Gogh 빈센트 반 고흐 (1853-1890)

"난 그림으로 내 마음을 표현하고 싶어."

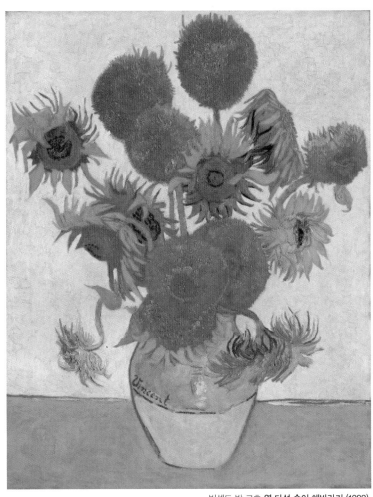

빈센트 반 고흐 **열 다섯 송이 해바라기** (1888)

설명이 따로 필요 없을 정도로 너무나 익숙한 이름, 빈센트 반 고흐. 네덜란드 출신의 화가 고흐의 많은 그림들을 우리는 기억하고 있어요. 그의 많은 작품들 가운데서도 특히 강렬한 노란색의 해바라기는 어린아이들에게도 꽤나 익숙한 그림이죠. 그런데 우리가 잘 알고 있다고 생각하는 고흐라는 인물에 대해, 그의 삶에 대해 얼마나 알고 있나 한번 진지하게 생각하게 되었어요. 우리가 기억하는 한두 개의 안타깝고 충격적인 사건들만으로 고흐를 안다고 판단하고 있는 건 아닌지 말이죠. 그를 떠올리면 왠지 슬프고 우울한 느낌이 먼저 듭니다. 아마도 불행했던 그의 짧은 생애가 너무나 안타깝게 느껴져서인 것 같아요. 딸아이와 함께 조금 더 깊이 고흐의 생애로 들어가 그에 대한 이야기를 나눠보고 싶어졌어요.

고흐는 전 세계적으로 가장 사랑받는 화가 중 한 사람이지만 안타깝게도 고흐가 살아있는 동안 그의 그림은 인정을 받지 못했어요. 그가 남긴 많은 작품 가운데서 살아생전 팔아본 작품은 단 1점뿐이라는 게 정말 믿기지가 않네요.

"나는 만약 고흐를 만나게 된다면 어떤 것이 가장 힘이 들었는지를 물어보고 싶어. 열심히 준비한 작품이 인기를 얻지 못해서 속상한 것도 있었겠지만 외로운 게 제일 컸을 것 같아. 아마도 고흐는 외로움을 많이 타는 성격이었나 봐. 사람들하고 어울리고 이야기도 하고 싶었을 텐데 그렇지 못하니깐 더 외롭고 힘들었겠지. 그래도 테오 같은 동생이 있어서 덜 불행했던 것 같아. 사실 나는 오빠랑 자주 싸우잖아. 내 친구들을 봐도 대부분 그렇고. 고흐와 테오를 보면 좀 신기하긴 해. 어떻게 그렇게 형제끼리 사이가 좋을 수 있는지... 편지도 자주 보내고 서로 존중해 주잖아. 고흐한테 테오가 있었다는 게 정말 다행이야."

고통스럽고 힘든 삶이었지만 고흐에게도 다행스러운 점이 있었는데 주은이가 말한 것처럼 동생 테오의 존재였어요. 가난으로 고통받으며 실력을 인정받지도 못한 불행한 인생이었지만 고흐는 자신의 동생이자 평생의 후원자였던 테오가 있었기에 그림을 포기하지 않을 수 있었어요. 누구보다도 고흐의 그림을 사랑했던 테오는 거의 아무도 고흐의 예술을 인정해 주지 않을 때 언젠가는 사람들이 그의 그림을 좋아하게 될 것이라 확신한다고 늘 말하며 용기를 주었지요. 고흐와 테오는 정기적으로 서로에게 편지를 썼어요. 두 사람이 주고받은 편지의 내용을 책으로 엮은 것을 읽어본 적이 있습니다. 테오의 편지를 보면 얼마나 그가 형의 능력에 대해 확신을 가지고 있으며 큰 신뢰와 애정을 보냈는지를 느낄 수 있어요. 또한 고흐 역시 그의 그림에 대한 생각과 예술에 대한 열정을 설명하는 수백 통의 편지를 테오에게 보냈어요. 고흐의 진심이 담긴 이 편지들은 문학성이 매우 뛰어날 뿐 아니라 지금의 우리가 고

흐의 그림을 더 잘 이해하도록 하는 단서가 되어주기도 해요.

"고흐의 작품들 중에 마음에 드는 작품들이 많긴 한데. 이상하게 고흐를 생각하면 그림들보다 귀를 잘랐던 게 제일 먼저 생각이 나. 너무 쇼킹해서 그런가 봐. 예술가들 중에 많이 아프고 병으로 고생하고 그런 사람들이 많긴 했지만 자기가 자기 귀를 잘랐던 사람은 없잖아. 어떻게 그럴 수가 있냐고..."

고흐의 삶을 이야기할 때 빼놓을 수 없는 것이 바로 '귀를 자른 사건'이죠. 아이들도 고흐하면 '스스로 귀를 자른 화가'라고 기억할 만큼 고흐 인생에서 큰 사건이었어요. 고흐는 인상파라는 새로운 미술의 세계에 눈을 뜨게 해 준 파리를 떠나 자신만의 회화 세계를 구축하기 위해 프랑스 남부 아를로 떠나게 돼요. 아를에 오게 된 고흐는 이곳에서 화가 공동체를 만들어 어려운 동료들과 함께 작업하며 예술적인 영감을 나누길 바랐지요. 고흐의 요청으로 고갱은 아를에 오게 돼요. 정확히 말하면 고흐의 동생 테오의 간곡한 부탁으로 오게 된 거죠. 고흐는 고갱을 기다리며 그림을 몇 점 그리게 되는데 우리에게 잘 알려진 해바라기가 바로 이 때 그려지게 돼요. 고흐는 왜 많고 많은 꽃들 중에 해바라기를 그렸을까요? 고흐는 해바라기를 희망과 기쁨의 상징으로 생각했어요. 해바라기의 강렬한 노란색을 고흐가 좋아하기도 했고요. 고흐의 예술에 대한 뜨거운 열정을 표현하기에 해바라기만큼 좋은 소재는 없었던 것 같아요. 태양을 향해 얼굴을 빤히 내미는 해바라기가 남부의 강렬한 태양을 찾아 아를로 내려온 고흐와 왠지 닮은 것 같지 않나요? 그리고 보니 고흐의 해바라기는 고흐 자신의 또 다른 모습 같다는 생각이 드네요.

"고흐는 고갱을 엄청 기다렸나 봐. 아... 뭔가 짠하다. 둘이 사이좋게 같이 그림도 그리고 얘기도 하고 했으면 얼마나 좋았을까. 나는 고흐가 귀를 자르게 된 데는 고갱 책임도 있다고 생각해. 고흐를 좀 더 따뜻하게 대해주고 인정도 해줬더라면 그런 일은 없지 않았을까?"

밝고 화사하게 빛나는 해바라기를 통해 고흐가 고갱을 얼마나 설레는 마음으로 기다렸는지 짐작할 수가 있어요. 이런 고흐의 진심 어린 마음이 고갱에게도 잘 전달이 되었을까요? 안타깝게도 이들의 만남은 고흐가 바랐던 것처럼 행복하지만은 않았어요. 서로 달라도 너무나 달랐던 예술관과 생활태도로 인해 이 둘은 계속 부딪히게 되고 결국 고흐가 정신발작을 일으켜 자신의 귀를 잘라버리며 그 둘의 관계는 끝나게 됩니

다. 이 사건 이후 고흐는 생레미의 정신병원에 입원하게 되고 그곳에서 많은 작품들을 남기게 되죠. 이후 동생 테오의 도움으로 조용한 시골마을 오베르에 집을 마련하게 되지만 결국 마음의 병을 이기지 못한 고흐는 오베르의 밀밭에서 권총으로 자살을 해요. 당시 고흐의 나이는 고작 37세였는데 말이죠.

"왜 위대한 예술가들은 평범하게 산 사람들이 없는 걸까? 평생 가난 때문에 고생하거나 아파서 일찍 죽거나 아니면 자살을 하기도 하고. 그중에서도 나는 고흐가 제일 불쌍한 것 같

아. 나는 고흐를 생각하면 너무 슬퍼. 고흐 그림도 슬프고 고흐 인생도 슬프고... 그냥 다 슬픈 것 같아. 지금처럼 고흐가 유명해지고 사람들한테 인정받을 줄 알았다면 스스로 죽지는 않았겠지? 만약 타임머신 같은 게 있다면 그때로 가서 꼭 얘기해 줄 거야. 조금만 있으면 사람들이 고흐 그림을 인정해 주고 사랑하게 될 거라고. 그러니깐 조금만 더 기다리고 절대 죽지 말라고..."

평생을 가난과 외로움, 정신병으로 고통받으며 살다간 고흐였지만 고흐는 붓을 놓지 않고 꾸준히 작업하여 많은 귀중한 작품들을 남겼어요. 예술가로서의 그의 경력은 불과 10년 동안 지속되었지만 그는 거의 900점의 그림을 그렸어요. 얼마나 열심히 그리고 또 그렸는지 그림에 대한 깊은 열정을 느낄 수 있죠. 오늘날 우리가 기억하고 있는 고흐의 많은 걸작들은 고흐가 극심한 외로움과 정신병의 고통에 시달리면서도 희망과 그림에 대한 열정을 포기하지 않은 결과물들이라 할 수 있어요. 실패와 좌절의 연속이었던 삶. 그래서인지 수많은 자화상 가운데 밝은 모습의 고흐는 찾아볼 수가 없죠. 이런 고통 가운데서도 강렬한 집중력으로 생의 마지막 순간까지 그림을 포기하지 않은 고흐를 생각하니 큰 울림과 함께 마음이 너무 아파지네요. 지금과 같이 전 세계적으로 수많은 사람들로부터 사랑을 받고 있다는 것을 알게 된다면 고흐는 과연 어떤 반응을 보이게 될까요? 캔버스 가득 환하게 웃는 고흐의 자화상이 보고 싶어집니다.

■ 고흐에게 보내는 맛있는 편지 'letter to Van Gogh 크레페' ■

고흐의 수많은 작품 가운데 주은이가 가장 좋아하는 작품은 〈밤의 카페 테라스, 1888〉예요. 이 작품은 고흐의 대표적인 유화 작품 가운데 하나로 고흐가 머물렀던 아를에 있는 포룸 광장의 한 카페를 배경으로 하고 있어요. 어려서부터 엄마랑 예쁜 카페에 가서 맛있는 브런치나 디저트 먹는 것을 좋아했던 아이는 아마도 이 그림을 보며 그때의 좋았던 기억들을 떠올렸던 것 같아요. 주은이처럼 고흐 역시 그림으로도 남길 만큼 카페에 가는 것을 즐겼다고 해요. 카페에 앉아 야외 밤 풍경을 담은 작품들을 그렸던 거죠. 고흐가 자주 가던 카페에는 어떤 메뉴들이 있었을까요? 아마도 가난했던 고흐는 카페에서 커피 말고는 다양하고 맛있는 음식들을 시켜 먹을 순 없었을 것 같네요. 오늘은 그런 고흐를 위해 멋진 브런치를 준비하려 합니다. 테오에게 진심을 담아 보냈던 편지처럼 고흐에게 진심을 담아 크레페를 만들어 보려 해요. 커피를 좋아했던 고흐를 위해 직접 커피도 내려 보고요. 이 멋진 브런치에 물론 테오도 빠질 수 없겠죠? 고흐와 테오, 두 형제와 함께하는 브런치. 할 얘기가 너무 많은 주은이는 벌써부터 마음이 급해집니다.

준비물

재료 달걀 2개, 설탕 20g, 밀가루 120g, 소금 0.5g, 우유 250g, 녹인무염버터 35g,
딸기, 바나나 적당량, 초코크림, 슈가파우더

필요한 도구 체, 거품기, 믹싱볼

1. 달걀, 설탕, 소금을 함께 섞어요.
2. ①에 밀가루를 체에 쳐서 넣어 섞어요.
3. 우유와 녹인버터를 넣고 덩어리지지 않도록 섞어서 크레페 반죽을 만들어요.
 (tip. 다 섞은 반죽은 체에 한번 걸러 주세요.)
4. 프라이팬에 식용유를 살짝 두르고 키친타월로 한번 닦아 낸 후, 반죽을 최대한 얇게
 부쳐요 (tip. 젓가락으로 외곽을 정리하며 부치면 쉽게 뒤집을 수 있어요.)
5. 크레페 가장자리를 그림과 같이 육각형으로 자른 후, 초코크림을 바르고 과일을
 잘라 올려요.
6. ⑤를 그림과 같이 위 아래로 포개 접어 딸기를 올려 편지 모양으로 장식해 완성합니다.

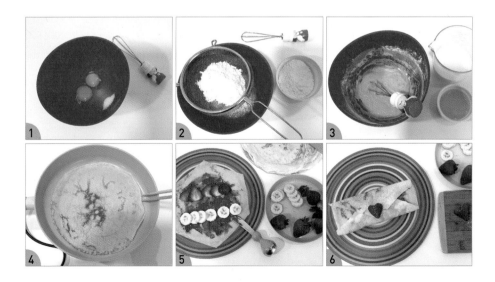

Pierre-Auguste Renoir 피에르 오귀스트 르누아르 (1841-1919)

"그림이란 아름답고 행복한 것이어야 해!"

피에르 오귀스트 르누아르 **물랭 드 라 갈레트의 무도회** (1876)

캔버스를 가득 채운 북적이는 사람들. 나무가 보이고 이곳저곳에 햇빛이 반사되고 있는 것을 보니 야외인 것 같죠. 여기저기서 사람들이 대화하는 소리가 들려오는 것 같기도 하고 흥겨운 음악도 어디선가 흘러나오는 듯하네요. 그림 속의 사람들은 하나같이 즐거운 모습이고 상당히 평화로워 보입니다. 가만히 그림을 들여다보고 있자니 저 어디엔가 한자리 차지하고 앉아 이분위기를 함께 즐기고 싶은 마음이 드네요. 행복함과 여유로움이 가득 묻어나는 이 그림은 인상주의 화가인 르누아르의 〈물랭 드 라 갈레트의 무도회, 1876〉라는 작품입니다. 아, 야외 무도회를 표현한 작품이었군요. 물랭 드 라 갈레트는 당시 파리 사람들에게 사랑을 받아온 야외 무도회장의 이름이에요. 많은 사람들은 일요일만 되면 이곳에 와서 춤을 추고 식사를 하며 사교를 즐겼다고 하네요. 어느 화창한 휴일의 여유롭고 흥겨운 모습이 담긴 참으로 아름답고 편안한 그림이죠. 이 같은 행복한 그림을 그린 르누아르는 어떤 작품들을 남기고 어떤 인생을 살았을지 궁금해집니다.

밝은 빛과 화사한 색채로 환하게 빛나는 그림. 발그레한 볼의 여성과 어린아이들의 행복한 모습이 담긴 그림. 바로 피에르 오귀스트 르누아르의 그림들입니다. 르누아르는 모네와 함께 대표적인 인상주의 화가로 꼽혀요. 자연 풍경을 주로 그렸던 모네와는 달리 르누아르는 인물을 중심으로 빛을 탐구했어요. 그래서 그의 그림에는 다양한 모습의 사람들이 등장하죠. 그들은 주로 여가를 즐기거나 공원을 산책하는 등 여유로운 모습들이에요. 그의 대표작 〈물랭 드 라 갈레트의 무도회〉를 한번 볼까요? 야외 무도회에서 화창한 일요일 오후를 즐기는 사람들로 가득합니다. 무도회장의 흥겹고 활기찬 분위기가 여기까지 느껴지는 것 같죠. 그림 속 인물들 중 몇몇은 어두운 색의 양복이나 드레스를 입고 있지만 그림의 전반적인 분위기는 전혀 어둡지 않습니다. 나뭇잎 사이로 비치는 햇빛이 밝게 반사되고 있고, 그림 속 사람들의 얼굴 또한 밝고 행복해 보이기 때문이죠.

"엄마, 이 그림 보니깐 우리 전에 갔었던 페스티벌 생각이 나는데? 밖에서 사람들이 막 모여 있고 한쪽에선 솜사탕이랑 핫도그 팔고, 내가 좋아하는 회오리 감자도 팔고, 음악도 틀어놓고 사람들 공연도 하고. 이 그림에서처럼 사람들이 옷을 잘 차려입진 않았었지만 그때 비슷한 느낌이 들어. 불빛 나는 풍선 파는 아저씨도 있었고. 그때 엄청 재밌었는데... 그런 신나는 분위기가 느껴지는 것 같아."

르누아르의 〈물랭 드 라 갈레트의 무도회〉를 보자마자 주은이는 예전에 가족들과 함께 갔던 야외행사를 떠올렸어요. 정확히 어떤 행사였는지 기억은 안 나지만 다양한 길거리 음식들, 흥겨운 음악과 사람들로 가득했던 그곳의 들뜬 분위기가 생각이 났던 거죠. 아이가 느꼈던 것처럼 르누아르의 그림 속 인물들도 하나같이 생기 넘치는 얼굴로 흥겨운 야외 무도회를 즐기고 있네

요. 르누아르의 그림들을 보면 대부분 이같이 활기차고 밝은 느낌입니다. 우울한 그림들은 거의 없죠. 그래서인지 르누아르의 그림들을 보면 기분이 좋아집니다.

"나는 어둡거나 심각한 분위기의 그림을 보면 기분이 별로거든. 그런데 르누아르의 그림은 그런 게 없어서 좋아. 일단 그림이 너무 밝고 사람들도 웃고 있고. 전체적으로 다 행복해 보여. 나는 고흐를 좋아 하긴 하지만 고흐 그림을 보면 너무 슬프거든. 평생 너무 힘들게 살았던 게 생각나서 그런가 봐. 그래서 고흐 그림을 보면 마음이 힘들어. 그런데 르누아르는 고흐처럼 힘들게 살지는 않았나 봐. 부잣집 아들로 태어나서 그림도 마음껏 그리고 자기가 하고 싶은 취미생활도 하고 그러면서 말이야. 그래서 이렇게 행복한 그림을 그린 게 아닐까?"

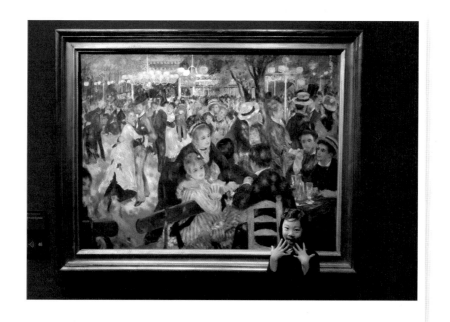

우울한 느낌의 그림을 좋아하지 않는 주은이는 밝고 활기가 넘쳐 보이는 르누아르의 그림들을 참 좋아합니다. 아마도 많은 사람들이 르누아르의 그림을 좋아하는 이유가 바로 이 때문이겠죠. 실제로 르누아르는 매우 낙천적인 성격의 소유자였다고 해요. 그는 그림을 통해 그것을 보는 이들이 행복한 감정을 느끼게 되길 원했어요. 이런 이유로 르누아르를 '행복을 그린 화가'라고 부르기도 하죠. 그렇다면 주은이가 예상한 것처럼 르누아르는 평생 행복한 인생을 살았던 걸까요? 자신의 그림에서 밝게 웃고 있는 인물들처럼 말이죠.

부유한 어린 시절을 보내며 고통 없이 인생을 즐겁게 살았을 것이라는 예상과는 달리 르누아르의 인생은 그의 그림처럼 밝기만 했던 것은 아니었어요. 그는 가난한 재단사의 아들로 태어나 13살이라는 어린 나이에 도자기 공장에 취직해 일을 해야 했어요. 물론 그 당시의 경험이 후에 화가가 되는 데 많은 도움이 되었던 것은 사실이지만 한참 뛰어놀 나이에 생계를 위해 일을 한다는 것은 결코 쉬운 일은 아니었겠죠. 화가가 된 이후에도 계속해서 가난과 싸워야 했고요. 작품이 잘 팔리지 않아 물감을 살 돈조차 없는 어려운 시절이 지속되기도 했지만 여전히 그의 그림은 행복한 삶의 모습들로 가득했어요. 가뜩이나 아름답지 않은 것들로 가득한 세상에 그림까지 그럴 필요는 없다고 생각했기 때문이죠. 르누아르는 그림에서만큼은 행복함만을 담아내길 바랐어요. 시간이 지나 그의 그림은 많은 사람들로부터 인정을 받게 되었고, 이미 50대가 되었을 때 부와 명예를 다 얻을 수 있게 되었어요. 하지만 또 다른 고통이 그를 기다리고 있었죠.

"나는 르누아르의 그림이 그냥 밝고 예뻐서 좋았었거든. 근데 그런 스토리가 있다는 것을 알고 나니깐 더 대단해 보이는 것 같아. 나도 그림 그리는 걸 좋아하고 글 쓰는 것도 좋아하지만 만

약 내가 그렇게 몸이 안 좋은 상태였다면 나는 내가 좋아하는 모든 걸 포기했을 지도 몰라. 그냥 그림 자체가 너무 싫어졌을 것 같아. 혹시 계속 작업을 했다 하더라도 분명히 내 그림들은 점점 우울한 그림들이 되었을 거고. 내가 너무 힘들고 불행한데 어떻게 행복한 그림들을 그릴 수 있겠어? 오히려 그런 그림은 정말 쳐다보기도 싫지. 그런데 르누아르는 그런 상황에서도 행복한 그림을 그린 거잖아. 우리가 자기 그림을 보고 행복함을 느낄 수 있게 하려고. 어떻게 그럴 수 있을까? 갑자기 르누아르에게 너무 고맙다는 생각이 들어. 르누아르를 만나게 된다면 진짜 너무 고맙다는 얘길 꼭 하고 싶어."

르누아르는 말년에 심한 관절염으로 고생을 하게 됩니다. 건강을 위해 따뜻한 프랑스 남쪽으로 이사를 해 그곳에서 집을 짓고 작업을 이어가죠. 관절염이 갈수록 심해지자 르누아르는 결국 휠체어에 앉아 붓을 붕대로 손에 묶어 작업을 계속했다고 해요. 더욱 놀라운 것은 이 같은 힘든 상황에서도 그는 여전히 행복하고 아름다운 그림을 그립니다. 그뿐만 아니라 사랑하는 아내가 먼저 세상을 떠나 슬픔에 잠겼을 때도 르누아르는 붓을 놓지 않았어요. 르누아르는 죽기 전에 예술에 대해 이런 말을 했다고 해요. '나는 그것에 대해 뭔가를 이해하기 시작한 것 같다'라고 말이죠. '이제 다 이해했다', '이제는 다 알 것 같다'가 아니라 '이해하기 시작했다'라니요. 평생을 예술에 바쳤고 또 그런 노력이 인정을 받아 거장의 반열에 오르게 된 예술가가 한 말이라는 게 도저히 믿어지지가 않습니다. 도대체 이런 겸손함은 어디서 나오는 걸까요? 죽는 날까지 화가로서의 열정을 불태운 르누아르의 모습에 큰 감동을 받은 주은이는 르누아르에게 너무 고맙다는 말을 전하고 싶다고 했어요. 비록 자신의 현재 삶은 힘들고 고통스러웠을지라도 그림을 통해 행복을 전달해 주려고 애쓴 르누아르의 진심이 아이에게도 전해졌나 봅니다. 르누아르의 그런 마음을 알고 나니 그의 그림이 이전보다 더욱 밝게 빛나는 것만 같네요.

피에르 오귀스트 르누아르를 위한 요리

▪ 빛과 행복이 가득 담긴 '팔레트 팬케이크' ▪

르누아르의 그림 속에 깃든 일상의 편안한 행복과 따뜻한 분위기는 보는 이들의 마음을 편안하게 해주죠. 그의 작품 중 제가 가장 좋아하는 그림은 〈뱃놀이 파티의 점심식사, 1880-1881〉입니다. 이 그림을 보면 화창한 어느 휴일, 친구들과의 즐거웠던 모임이 생각이 나요. 따뜻한 햇살 아래에서 풍성한 음식과 함께 여유로운 수다를 즐겼던 순간 말이죠. 르누아르의 밝고 화사한 색의 사용은 이 그림의 분위기를 한층 즐겁고 흥겹게 만들어요. 르누아르는 검은색 물감은 그림을 밝게 표현할 수 없기 때문에 팔레트에 검은색 물감을 짜는 것을 싫어했어요. 그의 팔레트에는 형형색색의 밝은색들이 가득했겠죠? 르누아르를 위한 메뉴를 고민하다 밝은색들로 가득한 그의 팔레트를 상상해 보았어요. 대표적인 브런치 메뉴하면 팬케이크를 빼놓을 수 없죠. 저희 아이들은 생크림과 함께 먹는 것을 좋아하는데, 다양한 색의 생크림을 올려 밝은 빛과 행복이 가득한 팔레트 팬케이크를 한번 만들어 볼까 합니다. 르누아르가 우리들에게 그랬던 것처럼 우리도 르누아르에게 행복을 전할 수 있는 좋은 기회가 될 수 있겠네요.

준비물

재료 시판용 팬케이크 가루 250g, 달걀 1개, 우유 200ml, 생크림 100ml, 설탕 10g,
식용색소, 초코펜

필요한 도구 핸드믹서, 모양틀

1. 볼에 달걀을 풀고 팬케이크 가루와 우유를 넣어 가루가 보이지 않게 섞어요.
 (tip. 시판용 팬케이크 종류에 따라 분량은 달라질 수 있으니 패키지에 나온 분량을 참
 고해주세요.)
2. 후라이팬에 반죽을 고루 펴서 팔레트 모양을 만들고 표면에 기포가 생기면 뒤집어요.
 (tip. 후라이팬에 기름을 살짝만 두르고 반드시 약한 불에서 구워주세요.)
3. 모양틀(또는 물병뚜껑)과 초코펜으로 구워진 팬케이크를 장식해요.
4. 생크림에 설탕을 넣고 휘핑해요.
5. ④를 작은 종이컵에 나눠 담은 후 식용색소를 넣어 다양한 색을 만들어요.
 (tip. 이쑤시개나 아이스크림 막대를 사용하면 좋아요.)
6. ⑤를 팬케이크 위에 올려 장식해 완성합니다.

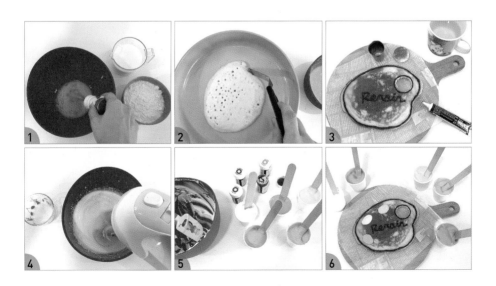

03

Paul Klee 파울 클레 (1879-1940)

"내 그림이 어렵다고? 어린 아이의 눈으로 한번 바라봐!"

파울 클레 **숲 속의 마녀들** (1938)

추상인 듯 추상같지 않고 그렇다고 사실적인 것은 더더욱 아닌 그림, 어찌 보면 복잡한 기호를 나열해 놓은 것 같기도 하고 의미를 알 수 없는 상형문자 같기도 한 그림, 어린아이가 그린 것 같은 한없는 순수함이 느껴지지만 그 안에는 다양한 고민과 메시지가 담겨 있는 그림. 바로 20세기를 대표하는 추상미술가 중 하나인 파울 클레의 그림입니다. 다양한 그림들을 보다 보면 작가에 대한 어떤 정보나 작품에 대한 배경지식은 없지만 이상하게 그 앞에서 멈춰 서게 되는 순간을 경험하게 될 때가 있죠. 저의 경우 파울 클레의 작품이 그랬습니다. 이런 알 수 없는 끌림으로 처음 마주하게 되었지만 알면 알수록 더 어렵게만 느껴지는 작품이 바로 이 파울 클레의 작품이기도 합니다. 클레의 많은 그림들을 보면 사실 굉장히 단순해 보이고 어려울 것이 없을 것만 같은데 말이죠. 어른인 저에게도 어렵게 다가오는 이 심오함이 담긴 클레의 작품 세계를 아이가 이해할 수 있는 언어로 설명하기란 매우 어려웠습니다. 하지만 그만큼 독창적이고 독보적인 개성을 가진 화가인 것만은 분명하죠. 파울 클레에게 보다 가깝고 친근하게 다가가기 위해 아이에게 뭔가를 설명하고 이해시키기보다는 아이와 함께 그림들을 감상하며 느껴지는 만큼만 느끼고, 보이는 것만큼만 보기로 했습니다. 이해가 가지 않는 것은 가지 않는 대로, 보이지 않는 것은 보이지 않는 대로, 그대로 두고 말이죠.

우리가 알고 있는 뛰어난 화가들 가운데 어린 시절부터 미술에 대단한 소질을 보이는 경우를 종종 볼 수 있죠. 파울 클레도 일찍부터 미술에 뛰어난 재능을 보여주었다고 해요. 그림에 대한 나름의 자부심이 있는 주은이는 어린 시절 클레가 그렸다는 그림을 보고 어린 클레의 상상력과 관찰력을 칭찬했어요. 실제로 클레는 매우 어렸을 때부터 독창적이고 기발한 그림들을 그려 주변을 놀라게 했다고 해요.

클레가 6세에 그린
〈노란 날개가 있는 아기 예수〉와 〈다섯 자매〉

"클레는 엄청 상상력이 좋은 아이였나 봐. 보통 아기들이 그린 그림들은 다 비슷한데 클레 그림은 좀 색다른 것 같아. 나도 아기 때부터 그림 그리는 걸 좋아했잖아. 그래서 매일매일 진짜 많이 그렸는데. 어려서부터 바이올린 배운 것도 그렇고. 물론 클레만큼 잘하는 건 아니지만 글 쓰는 걸 좋아하는 것도 그렇고. 나랑 클레랑 공통점이 꽤 많은 걸?"

어려서부터 미술에 타고난 재능을 보였던 클레는 음악에도 뛰어난 소질이 있었어요. 음악학교 교사였던 독일인 아버지와 성악가였던 스위스인 어머니 사이에서 태어난 클레는 어려서부터 자연스럽게 음악을 접할 기회가 많았겠죠. 그는 7세부터 바이올린 연주를 시작했고 11세에 이미 숙련된 바이올리니스트가 되기도 했다고 해요. 클레는 색채를 통해 음악을 표현하고 싶어 했는데 이러한 그의 음악에 대한 깊은 사랑은 화가로서의 그의 인생에 중요한 역할

을 해주었어요. 어디 이뿐이었을까요. 그의 작품 중에는 독특하면서 시적인 제목들을 찾아볼 수 있어요. 글도 잘 쓰는 문학가이기도 했던 클레는 많은 시를 썼으며 작품의 제목을 자신의 시에서 따오기도 했어요. 이쯤 되면 정말 타고난 예술가라고 말하지 않을 수 없네요.

드로잉에 뛰어난 소질이 있었던 클레는 색채에 대해 고민이 많았다고 해요. 그러다 친구와 함께 떠난 튀니지 여행에서 빛과 색채에 대한 새로운 경험을 하게 되고 순수한 색채에 대한 깨달음을 얻게 돼요. 이후 클레만의 독창적인 추상회화가 시작되었어요.

"전에 엄마랑 동굴 벽화 그렸었잖아. 우리 그때 흙 느낌을 내려고 황토가루랑 코코아파우더로 색칠 했던 거 기억나지? 파울 클레 그림을 보면 동굴벽화 같은 그림에다가 여러 가지 색을 칠한 것 같은 느낌이 들어. 옛날의 그림들이 컬러풀한 색으로 옷을 갈아입고 현대 시대로 나타난 것 같은 느낌 말이야. 그리고 피라미드 안에 있는 벽화도 우리 그렸었잖아. 그때 인터넷으로 상형문자 뜻을 찾아서 내 이름을 상형문자로 써봤었는데 클레 그림에도 이집트 피라미드 안에 있는 상형문자 같은 게 있어. 클레 그림에 있는 암호 같은 것들에도 무슨 뜻이 있는 걸까? 여기에 뭔가 비밀 메시지를 숨겨 놓은 건 아닐까?"

주은이는 파울 클레의 그림 〈숲 속의 마녀들, 1938〉을 보고 예전에 엄마와 함께 작업했던 동굴벽화를 떠올렸어요. 마치 원시 시대의 동굴벽화가 화려한 옷을 갈아입고 현대로 온 것 같다는 아이의 말이 참 재미있네요. 실제로 클레는 어떠한 선입견도 갖지 않는 순수한 어린아이와 같은 그림을 그리려고 노력했어요. 그는 주변의 사물을 그리는 것에는 별 관심이 없었고 눈에 보이지 않는 그 너머의 마법 같은 또 다른 세계를 표현하고 싶어 했죠. 이를 위해서

사물의 형태를 극도로 단순화시키기도 하고 이집트 상형문자와도 같은 상상력을 자극하는 다양한 기호들을 그림에 담았어요. 마치 우리에게 풀기 어려운 수수께끼를 던지며 "이거 한번 풀어볼래?" 라고 말을 건네듯이 말이죠.

"파울 클레의 그림들 중에는 귀여운 게 많네. 졸라맨 같은 건 재밌고. 고양이는 어디 영화에서 본 캐릭터를 닮은 것 같기도 하고. 이 물고기 그림은 내가 어릴 때 많이 했던 거랑 너무 비슷해. 까만 종이에 나무 펜으로 긁어서 그림을 그리면 무지개색 나왔던 것 말이야. 클레도 나처럼 어릴 때부터 미술놀이를 많이 했을까? 내가 좋아하는 호안 미로처럼 막 신나고 밝은 느낌은 아니지만 재미있고 귀여운 그림들이 많아서 좋아."

매우 독창적인 예술가였던 파울 클레는 죽을 때까지 1만여 점에 가까운 작품을 남겼어요. 대부분 어린아이의 순수한 에너지가 느껴지는 그림들이지만 사실 파울 클레의 그림에는 예술적인 감동을 주기 위한 그의 깊은 고민과 생각이 담겨 있어요. 그뿐만 아니라 때때로 심오한 정치적인 메시지가 내포되어 있기도 하죠. 그래서인지 저는 파울 클레의 작품들이 참 어렵게만 다가왔어요. 그래서 아이와 함께 이것을 어떻게 나눠야 할까 정말 고민도 많이 되었고요. 하지만 이런 저의 걱정과는 달리 주은이는 클레의 작품들을 아주 좋아했어요. 귀여운 디자인들이 많고 색이 많이 들어가 있다는 게 그 이유였어요. 이전에 엄

마와 함께 작업했던 그림들과의 연관성도 찾아내서 보다 친근하게 느꼈고요. 역시 작품을 감상하는 데 있어서 가장 중요한 것은 어떤 편견이나 고정관념 없이 순수하게 그림에 다가가고자 하는 마음이 아닐까라는 생각을 아이를 통해 다시 한번 하게 되었어요. 자유롭게 상상하며 내게 느껴지는 것을 어떠한 선입견 없이 그대로 받아들이고 즐겁게 보려는 마음. 모든 예술가들이 그토록 원했던 순수한 '아이의 마음'으로 말이죠.

"난 클레 그림들을 보면 쉬는 시간에 끄적끄적거린 낙서 같은 느낌이 들어. 아무 생각 없이 그냥 손 가는 대로 그린 그림 같은 거. 그래서 더 마음에 들거든. 근데 그 안에 깊은 뜻이 담겨 있다는 게 너무 놀랍네. 그런 복잡한 생각들을 하고 어떻게 이렇게 쉽고 단순한 그림들을 그렸을까 오히려 신기해."

클레는 움직이는 모든 것과 자연으로부터 예술적 영감을 얻었다고 해요. 하찮게 보이는 물건들 하나라도 유심히 관찰하여 그것으로부터 의미를 찾아낸 거죠. 우리가 일상생활에서 당연하다고 생각하며 그냥 지나치는 것들로부터 무엇인가를 찾아내 그 안에 나만의 생각과 의미를 부여하는 것. 그런 과정을 통해 세상을 좀 더 다른 시각으로 바라볼 수 있게 되는 것. 그것이 바로 우리가 바라는 '예술가의 눈'을 갖게 되는 것이 아닌가 싶습니다. 우리가 아이들을 미술관에 데려가고 예술작품들을 보여주려고 하는 것. 그것을 통해 무엇인가를 느끼고 얻었으면 하는 마음. 이 모든 것이 결국 예술가의 눈을 갖기 위함인 거겠죠. 저 역시 주은이가 엄마와 함께 이러한 과정들을 통해 얻게 된 '예술가의 눈'으로 보다 삶을 풍요롭고 인생을 다양하게 향유하며 살아가는 그런 어른으로 성장해나가길 바라는 마음입니다.

파울 클레를 위한 요리 ▪ **층층이 쌓아볼까? '와플 캐슬'** ▪

파울 클레의 많은 작품 가운데서 제가 가장 좋아하는 그림은 〈성과 태양, 1928〉이에
요. 층층이 쌓여있는 알록달록 다양한 색의 세모, 네모들. 블록을 쌓아 놓은 것 같기
도 하고, 색종이를 작게 잘라 오려 붙인 것 같기도 하죠. 주은이는 이 그림을 보고는
작은 요정들이 살고 있는 마을 같기도 하고, 난쟁이들이 모여 사는 마을 같아 보인다
고 했어요. 주은이의 말을 듣고 보니 정말 저 작은 네모 하나하나가 창문 같아 보이기
도 하네요. 작고 네모난 창문 너머로 재미있고 비밀스러운 이야기들이 가득할 것만 같
은 느낌입니다. 이 그림을 계속 보고 있자니 저는 와플이 떠올랐어요. 그림 속 작은
네모들과 와플의 무늬가 비슷하다고 생각되었거든요. 와플은 저희 아이들이 가장 좋
아하는 브런치 메뉴 중 하나라서 자주 먹는 편이에요. 바삭하게 구운 와플을 모양대로
작게 잘라 파울 클레의 그림처럼 층층이 쌓아 보면 어떨까요? 높이 쌓아 올린 와플 성
에는 어떤 이야기들이 담겨 있을지 아이와 함께 상상해 보는 것도 좋겠지요.

준비물

재료 박력분 180g, 베이킹파우더 10g, 달걀 1개, 설탕 65g, 물 120ml, 우유 50g,
식물성기름 50g

필요한 도구 와플기계, 거품기, 체

1. 볼에 달걀, 설탕, 우유, 식물성 기름, 물을 넣어 거품기로 잘 섞어요.
2. ①에 밀가루와 베이킹파우더를 체에 받쳐 넣고 가루가 보이지 않을 때까지 잘 섞어요.
3. 예열한 와플기에 반죽을 담아 구워요.
 (tip. 팬에 기름이나 버터를 살짝 바르고 구우면 와플이 깨끗하게 잘 떨어져요.)
4. 구워진 와플을 다양한 모양으로 잘라요.
5. 접시에 ④를 성 모양으로 쌓아 올려요.
6. 층층이 쌓은 와플 성을 알초콜릿과 잼 등으로 장식해 완성합니다.

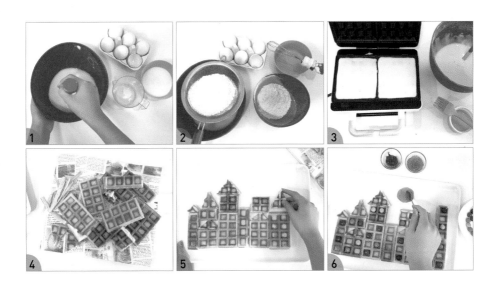

Sandro Botticelli 산드로 보티첼리 (1445-1510)

"난 섬세하고 우아한 아름다움을 표현하고 싶어."

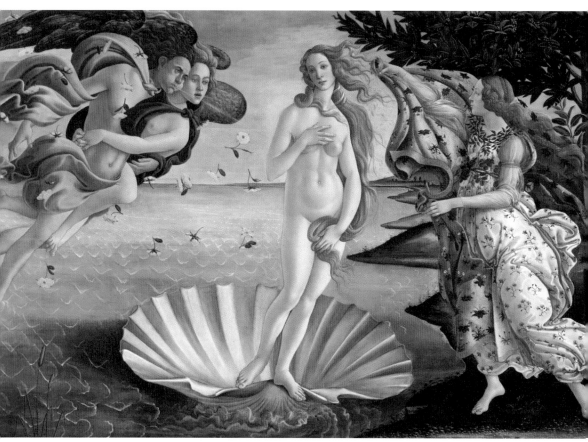

산드로 보티첼리 **비너스의 탄생** (1485-1486)

서양미술사를 통틀어 가장 유명한 그림으로는 어떤 작품들이 있을까요? 레오나르도 다빈치의 〈모나리자, 1503-1506〉일까요? 아니면 미켈란젤로의 〈아담의 창조, 1511-1512〉일까요? 그에 못지않게 유명한 작품이 여기 있습니다. 세상에서 가장 아름다운 여신의 탄생을 담고 있는 작품, 바로 〈비너스의 탄생, 1485-1486〉입니다. 이 그림은 피렌체 출신의 화가인 산드로 보티첼리의 그림이에요. 우리에게 매우 익숙한 이 그림은 아름다움을 상징하는 광고나 화보 등에서 종종 패러디되기도 하죠. 한 가닥 한 가닥 섬세하게 묘사된 머리카락, 바람에 나부끼는 옷자락, 춤을 추는 듯한 인물들의 몸동작, 거기에 수줍은 듯 우아한 모습으로 서 있는 비너스. 그림에 담긴 이러한 모든 요소들과 전체적으로 밝고 투명한 색이 더해져 생동감이 느껴지면서도 마치 꿈인 것 같은 느낌을 만들어 냅니다. 가장 완벽하고 아름다운 미의 여신을 그린 이 그림에는 과연 어떤 이야기들이 담겨 있을까요?

이탈리아에 있는 동안 여행했던 수많은 크고 작은 도시들 가운데 제가 가장 좋아하는 도시는 피렌체입니다. 로마를 떠나 가장 처음으로 여행했던 곳이기에 첫 정이 있어서 그런 건지 아니면 좋아하는 영화의 배경이 되었던 곳이라 남다른 애정이 있어 그런 건지 모르겠지만 아무튼 낭만 가득한 피렌체는 이탈리아에서 가장 아름다운 제 마음속 1위의 도시로 자리 잡고 있어요. 그리고 이곳이 가장 좋은 또 한 가지 이유, 바로 우피치 미술관이 있기 때문이죠.

"제일 처음 피렌체 갔을 때 생각난다. 나는 그때 우리가 잤던 쪼그만 호텔이 진짜 예뻤거든. 천장에 유리 풍선 매달려 있었던 호텔 말이야. 그래서 피렌체에 대한 기억이 너무 좋아. 나는 피렌체 하면 딱 생각나는 세 가지가 있는데 첫 번째는 그 예뻤던 호텔, 그리고 우피치에서 봤던 비너스의 탄생, 그리고 마지막으로 엄청 컸던 피오렌티나 스테이크. 딱 이렇게 세 가지가 제일 먼저 떠올라."

우피치 미술관에 있는 수많은 작품들 가운데 가장 인기 있는 작품은 아마도 보티첼리의 〈비너스의 탄생〉이 아닐까요. 주은이는 그곳에서 봤던 다른 그림들에 대한 기억은 가물가물해도 〈비너스의 탄생〉만큼은 똑똑히 기억을 하고 있었어요. 이 그림을 마주한 후 저의 첫 느낌을 한마디로 표현하자면 '생각보다 크고 기대보다 아름다웠다'였어요. 이 작품은 세상에서 가장 아름다운 여신인 비너스의 탄생 직후의 순간을 담아내고 있어요. 바다에서 지금 막 탄생한 비너스는 벌거벗은 채로 조개껍질 위에 서 있죠. 그림 왼쪽을 보면 입으로 열심히 바람을 불고 있는 남자가 보이죠? 바로 서풍의 신 제피로스에요. 그는 바람을 불어 비너스를 해안가 쪽으로 보내주려 하고 있어요. 오른쪽에는 화려한 옷을 입은 봄의 여신이 비너스를 환영하며 옷을 입힐 준비를 하고 있네요. 비너스는 그리스 신화에 나오는 신으로 아름다움과 사랑을 주관하는 신

이죠. 그녀의 모습을 한번 자세히 살펴볼까요?

"예뻐. 예쁘긴 한데 몸에 비해서 얼굴이 너무 작은 거 아니야? 좀 심한 진분수 같아. 다른 사람 몸에 얼굴만 오려 붙인 것처럼. 고개는 힘없이 기울어져 보이고 몸이 길쭉하게 늘어져 있어 그런지 키가 너무 커 보이지 않아? 180센티미터도 훨씬 넘을 것 같아. 처음엔 몰랐는데 자세히 보니깐 자연스럽지 않고 이상해 보이기도 하네. 근데 또 그렇다고 아름답지 않은 건 아니야."

그림을 보고 난 후 주은이의 첫 반응은 '예쁘다'였어요. 하지만 비너스를 자세히 들여다보자고 하니 이내 어색하고 이상한 점을 찾아냈지요. 실제로 비너스를 찬찬히 보다 보면 어딘가 부자연스럽게 느껴집니다. 주은이 말대로 얼굴은 너무 작아서 족히 10등신은 되어 보이고 목은 또 너무 길죠. 지나치게 축 처져 있는 어깨, 특히 왼쪽 팔은 누가 잡아당긴 것처럼 늘여져 있어요. 전체적인 신체 비율이 맞지 않아 어색해 보입니다. 혹시 보티첼리는 인체 표현이 조금 서툴렀던 화가였을까요? 그렇지 않아요. 이것은 보티첼리가 의도한 것이었어요. 이게 무슨 뜻일까요? 보티첼리가 이 작품을 통해 나타내고 싶었던 것은 인체의 정확한 비율이 아니라 아름다움 그 자체였지요. 비록 비현실적으로 보이는 몸이긴 하지만 〈비너스의 탄생〉을 처음 본 느낌은 일단 '너무 우아하고 아름답다'입니다. 만약 보티첼리가 엄격하게 사실적으로 묘사를 했다면 우리는 지금과 같은 우아하고 부드러운 아름다움을 느끼지 못했을지도 모르는 일이죠.

"지난번에 모딜리아니 그림 볼 때, 엄마가 얘기해 줬지? 모딜리아니가 우피치 미술관에서 〈비너스의 탄생〉을 보고 나서 영감을 받았다고 했잖아. 진짜 그러고 보니까 길쭉한 목이랑 어

깨 내려간 모습이 비슷하네. 사실 자세히 보니깐 이상하게 느껴지는 거지 그냥 보면 이상하다는 생각은 안 들어."

이 그림은 또한 르네상스 최초의 누드화라는데 의미가 있어요. 비너스의 '탄생'이라는 것을 생각하면 옷을 걸치고 있지 않은 것이 전혀 이상할 것은 없지만 보티첼리가 이 그림을 그릴 당시까지만 해도 여인의 벗은 몸을 그리는 누드화는 흔하지 않았다고 해요. 보티첼리는 비너스의 벗은 몸을 그림으로써 인간의 때묻지 않은 순수한 아름다움을 표현하고자 했답니다.

"우리 이태리에 있는 동안 비너스 참 많이 봤어. 그림으로도 보고 조각으로도 보고. 팔이 없는 비너스, 누워있는 비너스, 옷을 안 입은 비너스, 뭔가를 걸치고 있는 비너스. 진짜 많이 본 것 같아. 근데 그중에서 제일 기억나는 건 〈비너스의 탄생〉에 나오는 비너스야."

비너스하면 가장 먼저 떠오르는 이미지가 〈비너스의 탄생〉인 것은 아마도 주은이뿐만이 아닐 것 같아요. 고대부터 현대에 이르기까지 비너스를 주제로 한 작품들은 매우 많지만 비너스의 대표적인 이미지는 아마도 보티첼리의 비너스가 아닐까요? 그런데 혹시 최고의 아름다움을 대표하는 작품 속 비너스가 실제로 존재했던 여인을 모델로 한 것이라는 것을 알고 있나요? 보티첼리는 당시 최고의 미인이라 불렸던 시모네타라는 여성을 사랑했다고 해요. 하지만 이미 그녀는 다른 남자와 결혼을 한 상태였기 때문에 그 사랑은 이루어지지는 못했죠. 이루지 못한 사랑이었지만 그녀는 보티첼리의 많은 작품에 아름다운 모습으로 등장을 합니다.

"그리스 로마 신화를 주제로 한 그림들은 재밌어. 상상하면서 볼 수 있으니깐. 근데 어떤 것들은 진짜 말도 안 되는 이상한 얘기들도 많잖아. 사실 대부분이 말이 다 안되긴 하지. 솔직히 비너스 신화도 난 너무 이상하거든. 근데 보티첼리 그림은 아름다워서 신화랑 매치가 안 되는 것 같아. 나 로마에 있는 동안 그리스 로마 신화를 학교에서 배웠잖아. 그래서 진짜 많이 알고 있었는데 벌써 많이 까먹은 것 같아. 다시 찾아서 읽어봐야겠어."

종교적인 주제가 주를 이루던 시대에 신화적인 내용을 가지고 옴으로써 회화의 새로운 가능성을 제시했던 보티첼리. 그는 그리스 로마 신화의 신비로운 이야기들을 그대로 화폭에 옮겨 담는 것이 아니라 거기에 본인만의 감각과 상상력을 더한 이야기를 만듦으로써 보는 우리들로 하여금 더욱더 흥미를 갖고 그림에 빠져들게 해줍니다. 문득 우리가 알고 있는 신화 이야기들을 새로운 관점으로 재해석해서 그림으로 표현해 본다면 너무 재미있겠다는 생각이 들었어요. 보티첼리처럼 나만의 예술적인 상상력을 더해서 말이죠.

산드로 보티첼리를 위한 요리

▪ 과일 꽃 가득한 '더치 베이비 팬케이크' ▪

〈비너스의 탄생〉과 함께 보티첼리 최고의 작품으로 꼽히는 또 다른 명작으로 〈프리마베라, 1478〉가 있어요. 프리마베라는 이탈리아어로 '봄'이라는 뜻이에요. 마치 봄의 시작을 알리는 듯한 이 그림은 우아하면서도 환상적인 분위기를 느끼게 하죠. 이 작품 역시 그리스 로마 신화를 배경으로 하고 있어서 작품 곳곳에 담겨있는 상징들과 메시지들을 찾아보는 재미가 있어요. 하지만 그런 것들을 자세히 읽어 내지 못한다 하더라도 충분히 봄의 설렘과 기쁨을 느낄 수 있는 아름다운 작품이지요. 그림의 어두운 배경 탓인지 주은이는 연극 무대를 떠올렸어요. 그러고 보니 무대에서 펼쳐지는 한 편의 연극을 보는 듯한 느낌이 들기도 하네요. 보티첼리를 위한 브런치 메뉴로 더치 베이비 팬케이크를 만들어 볼까 합니다. 일반적인 팬케이크와 달리 뜨거운 팬에 구워 먹는 팬케이크인데 과일로 꽃을 표현해 봄 느낌을 내는 거죠. 우아한 아름다움을 표현했던 보티첼리를 위해 우아한 브런치를 한번 준비해 볼까요?

준비물 *지름 약18cm 한개 분량

재료 달걀 2개, 우유 120ml, 밀가루 60g, 버터 15g, 바닐라 엑스트랙 1작은술(옵션),

 소금 한 꼬집, 바나나, 라즈베리, 민트 잎, 슈가파우더

필요한 도구 무쇠팬, 오븐

1. 볼에 달걀, 우유, 밀가루, 소금, 바닐라 엑스트랙을 넣어 가루가 보이지 않게 잘 섞어

 냉장고에 넣어요.

2. 무쇠팬을 230℃로 예열한 오븐에 뜨겁게 달궈 준비해요.

 (tip. 달궈진 무쇠팬을 꺼내는 것은 반드시 어른이 해주셔야 해요.)

3. 달궈진 무쇠팬에 버터를 발라요.

4. 냉장고에서 차가워진 반죽을 꺼내 ③에 부은 후, 230℃ 오븐에 약 15분간 구워요.

5. 팬케이크를 장식할 과일과 민트잎을 준비해요.

 (tip. 부풀어 오른 반죽은 오븐에서 꺼내자마자 금방 가라앉으므로 팬케이크가 구워지

 는 동안 토핑할 과일들을 미리 준비해두면 좋아요.)

6. 과일과 민트 잎으로 장식한 후 슈가파우더를 뿌려 완성합니다.

 (tip. 메이플 시럽이나 아이스크림과 함께 먹으면 좋아요.)

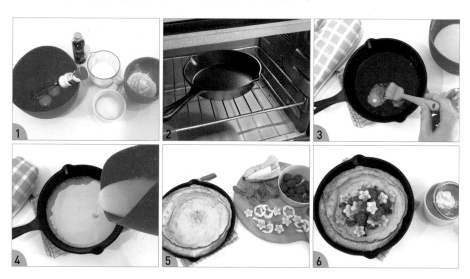

05

Jan van Eyck 얀 반 에이크 (1390추정-1441)

"나를 디테일의 끝판왕이라 불러줘!!!"

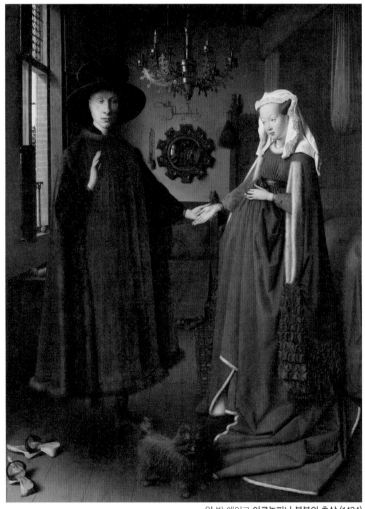

얀 반 에이크 아르놀피니 부부의 초상 (1434)

옷을 갖춰 입은 두 남녀가 손을 잡고 서 있습니다. 침대가 보이고 창문이 있는 것을 보니 그림의 배경은 아마도 방 안인 것 같죠. 남자가 엄숙한 표정으로 한 손을 들고 있는 걸 봐서는 서약을 하는 것 같아 보이네요. 미술사 책을 보면 빠지지 않고 등장하는 이 그림은 플랑드르의 화가 얀 반 에이크의 대표작 〈아르놀피니 부부의 초상, 1434〉입니다. 그림 속 두 남녀는 지금 무엇을 하고 있는 걸까요? 이 그림은 아르놀피니와 그의 아내의 결혼식 장면을 그린 작품으로 알려져 있어요. 그렇다면 남자는 손을 들어 사랑의 맹세를 하는 중이겠군요. 현대로 치면 결혼식 사진과 같은 의미를 지니는 그림이 되겠네요. 그런데 이 그림이 미술사에서 수수께끼 같은 그림으로 불린다는 사실을 알고 있나요? 도대체 왜일까요? 사진기가 없었던 시절에 결혼식 장면을 그림으로 남기는 것은 전혀 이상할 것이 없어 보이는데 말이죠. 사실 이 그림은 단순히 결혼식 장면을 그린 평범한 그림은 아니에요. 왜냐하면 이 그림 하나에 갖가지 상징들이 곳곳에 숨어 있기 때문입니다. 과연 어떤 상징들이 숨어 있길래 수수께끼 같은 그림이라고 하는 걸까요? 그럼 지금부터 이 그림에 숨어있는 숨은 그림 찾기, 아니 '숨은 상징 찾기'를 한번 시작해 보도록 할게요.

얀 반 에이크의 대표작이자 최초의 개인 전신초상화로서의 의미를 가지는 〈아르놀피니 부부의 초상〉. 이 그림을 감상하기 위해서는 먼저 눈을 크게 뜨고 시작해야 합니다. 그래야 앞서 말한 그림에 숨어 있는 다양한 상징들을 찾아낼 수 있기 때문이죠.

"먼저 남자하고 여자가 보이고, 등이 매달려 있고, 등 밑에 시계인가 거울인가? 아, 거울인가 보다. 그리고 앞에 강아지가 있고, 바닥에 벗어놓은 신발도 찾았다! 침대랑 창문도 있고, 창가 쪽에 있는 오렌지도 찾았어. 그럼 이제 뭐가 빠진 거지?"

주은이에게 그림을 보여주며 그림 속에서 찾아야 할 리스트를 적어 주었어요. 마치 옛날 숨은 그림 찾기처럼 말이죠. 아이는 꽤나 의욕적으로 리스트를 지워가며 금세 찾아냈어요. 그런데 숨은 그림 찾기를 다 했다고 끝이 아닙니다. 이제부터는 본격적으로 숨은 상징들의 의미를 알아봐야 할 차례니까요.

이 그림이 정확히 결혼식 장면을 그린 건지에 대해선 몇 가지의 논란이 있어요. 하지만 그림 속에 화가가 그려 넣은 결혼을 의미하는 여러 가지 상징들을 통해서 우리는 이것이 결혼식임을 추측할 수 있는 거죠. 남자가 오른손을 가슴 앞에 들고 있는 게 보이죠? 이것은 결혼에 대한 서약을 나타내는 것이고, 여자가 남자에게 손을 맡기고 있는 것은 남편의 뜻을 따르겠다는 의미라고 해요. 부인의 배가 볼록해 보여 임신한 것처럼 보이지만 임신이 아니라 당시 유행하던 스타일의 옷으로 결혼의 풍요로움과 다산을 상징하는 것이에요. 그림의 배경으로 봐선 방 안인 것 같은데 두 남녀는 신발을 벗고 있어요. 이는 신성한 공간에 있음을 의미하는 것이죠. 이들 앞에 있는 강아지는 변함없는 신뢰와 충실함을, 그리고 샹들리에 위에 불이 켜져 있는 하나의 촛불은 모

든 것을 살펴보시는 하나님을 상징한다고 해요.

"그런데 엄마, 이 사람들이 엄청 대단한 사람들이었어? 결혼식 장면 하나 그리는데 되게 복잡하네. 스튜디오에서 사진 찍는 것처럼 그림으로 결혼 장면을 남겼다는 거잖아. 옛날에는 사진기가 없었으니깐 사진 대신에. 근데 화가는 왜 이렇게 이것저것 상징하는 것들을 많이 그려 넣었을까?"

주은이는 많은 상징이 담겨있는 이 그림의 주인공에 대해 궁금해했어요. 사실 이들 부부에 대한 정확한 정보는 남아 있지 않아요. 아르놀피니는 이탈리아 출신 상인으로 무역으로 부를 꽤 축적했다는 정도만 알 수 있죠. 이들의 부유함을 나타내는 상징들 또한 그림에 가득해요. 그럼 한번 알아볼까요? 창틀 쪽에 놓여있는 오렌지가 보이죠? 당시 오렌지는 값비싼 수입과일이라 보통 사람들이 먹기 어려운 과일이었어요. "우린 이런 것도 먹어!"하고 자랑하듯 오렌지가 이리저리 굴러다니고 있죠. 이뿐만 아니라 바닥에 깔려 있는 화려한 카펫, 천장에 매달려 있는 샹들리에와 창가의 스테인드글라스 그리고 이들 부부가 입은 모피와 드레스 모두 이들의 부유함을 한껏 드러내고 있어요.

"엄청 부자인 걸 자랑하고 싶었나 보네. 얀 반 에이크는 그림 그리기 전에 생각을 많이 해야 했을 것 같아. 그림에 있는 하나하나가 그냥 그린 게 없는 거잖아. 다 의미가 있게 그려야 하니깐. 엄마, 여기 앞에 있는 강아지 봤어? 징그러울 정도로 자세하게 그렸어. 털 하나하나가 다 보여. 실제 눈으로 보는 것보다 더 자세한 것 같아."

많은 상징들이 숨어있는 수수께끼 같은 이 그림의 또 다른 특징은 주은이가 말한 것처럼 매우 사실적이고 세밀한 묘사에 있습니다. 저 강아지의 털 하나

하나가 보이시나요? 이뿐만이 아니죠. 여자가 입고 있는 초록색 가운의 주름과 방 안을 채운 소품들의 세세한 표현들이 정말 입이 다물어지지가 않네요. 그중에서도 디테일한 표현의 하이라이트는 바로 저 뒤에 걸려 있는 거울에 있습니다. 자, 눈을 한 번 더 크게 떠볼까요?

"말도 안 돼. 난 여기 안에 사람이 들어있을 거라고는 생각도 못 했어. 아니 얼마나 작은 붓을 써야 이게 가능한 거야? 더 심한 건 저 거울 장식 동그란 부분에 그려져 있는 예수님 그림들 좀 봐. 엄마가 알려줘서 그림이 있는 줄 알지 솔직히 거의 보이지도 않잖아. 와 소름... 이건 기계로도 못 그릴 것 같은데? 진짜 소름이다. 이건 진짜 실제로 한번 보고 확인하고 싶어진다."

그림 속 거울 안에 담겨있는 사람들을 확인하셨나요? 거울 속에는 결혼식의 주인공인 부부 외에 두 명의 사람이 더 있습니다. 거울 위에 'Johannes de Eyck fuit hic 1434(얀 반 에이크가 여기 있었다.1434)'라고 쓰여 있는 메시지를 봐서는 그중 한 명이 이 그림을 그린 화가, 얀 반 에이크이고 이 결혼식의 증인 역할을 하고 있음을 알 수 있죠. 아이 말대로 정말 소름 끼치는 세밀함입니다. 그가 쓴 메시지를 보니 성스러운 결혼식의 증인으로서의 역할을 나타내는 것과 동시에 '너네 이렇게까지 디테일하게 그릴 수 있어?'라고 하는 화가의 자부심 또한 느껴지는 것 같네요.

그가 이렇게 세밀한 그림을 그릴 수 있었던 것은 바로 유화 물감 덕분이에요. 유화 물감이 나오기 이전에는 주로 달걀노른자를 섞은 템페라 기법을 사용하였는데 이것은 너무 빨리 마르는 바람에 그림을 고치기가 쉽지 않았고 세밀한 표현도 어려웠어요. 이에 얀 반 에이크는 달걀 대신 아마씨유에서 짜낸 기

름을 섞어 사용하였는데 마르는 속도가 느려지고 수정도 자유로워졌을 뿐 아니라 보다 정확하고 섬세하게 사물을 묘사할 수 있게 되었지요. 그가 발명한 유화기법은 점점 퍼져나갔고 많은 화가들은 이 덕분에 정교한 그림을 그릴 수 있게 되었다고 해요.

"얀 반 에이크는 굉장히 똑똑한 사람이었을 것 같아. 사실 이 그림 처음에 봤을 때 그렇게 대단한 그림 같아 보이지는 않았거든. 그리고 저 아저씨가 너무 얼굴이 하얗고 무표정해서 나는 좀 별로였어. 근데 숨은 의미들을 여기저기 그림에 숨겨놓으니깐 사람들이 궁금해하잖아. 막 찾아보려고 더 자세히 보게 되고. 그러니깐 뭔가 더 특별해 보이는 것 같고. 그런 걸 다 예상하고 이런 그림을 그린 게 아닐까? 그렇다면 진짜 완전 똑똑한 거지."

실제로 이 그림은 그려진지 몇 백 년이 지난 지금도 여전히 여러 가지의 궁금증을 남기며 많은 학자들이 계속해서 연구해오고 있다고 해요. 주은이 말처럼 얀 반 에이크가 그걸 의도했는지 아닌지는 모르겠지만 수수께끼를 풀어보기 위해 우리가 그림에 관심을 가지고 한 번이라도 더 들여다보게 되는 것만은 사실이네요.

겉바속쫀과 달콤함의 만남, '아이스크림 크로플'

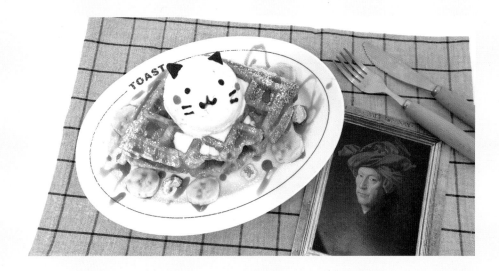

'북유럽 회화의 아버지'라 불리는 얀 반 에이크는 사실적이면서 상징이 가득한 작품으로 유명하죠. 그는 플랑드르 출신의 화가예요. 플랑드르는 유럽 북서쪽의 저지대 국가에 속하는 곳으로 프랑스 북부와 벨기에, 네덜란드 남부를 포함한 지역을 말해요. 얀 반 에이크를 위한 메뉴를 고민하던 저에게 주은이가 좋은 아이디어를 제안했어요. 바로 프랑스의 크루아상과 벨기에의 와플이 만나 바삭 쫀득한 맛을 내는 크로플이에요. 워낙 열풍을 몰고 왔던 메뉴라 저도 아이들과 자주 해먹는 메뉴랍니다. 그런데 얀 반 에이크의 자화상을 본 아이는 너무 무뚝뚝하게 생긴 그의 모습이 조금은 무서워 보였는지 웃음기 없는 얼굴의 화가를 활짝 웃을 수 있게 만드는 메뉴였으면 좋겠다고 하더라고요. 맛있는 것 플러스 또 맛있는 것. 겉바속쫀 크로플 위에 달콤한 아이스크림 한 스쿱! 이 조합이라면 어떤 무뚝뚝한 사람이라도 활짝 웃게 만들 수 있지 않을까요? 세밀하고 정교한 표현의 끝판왕이었던 얀 반 에이크를 위해 디테일한 데커레이션도 잊으면 안 되겠죠?

준비물

재료 냉동 크루아상 2개, 바나나 1개, 바닐라아이스크림, 캬라멜 시럽(또는 메이플
 시럽), 초코펜, 스프링클

필요한 도구 와플팬

1. 유산지를 깔고 초코펜으로 그림을 그린 후 냉장고에 넣어요.
 (tip. 아이가 좋아하는 동물이나 스마일을 그려주세요.)
2. 뜨겁게 달군 와플팬에 냉동 크루아상을 올리고 뚜껑을 닫고 구워요.
 (tip. 냉동 크루아상은 미리 꺼내 실온에서 30분간 휴지시킨 후 구워주세요.)
3. 바나나를 잘라 준비해요.
4. 바삭하게 구워진 크로플 위에 바나나를 올려요.
5. 나머지 크로플로 ④를 덮고 그 위에 바닐라 아이스크림을 올려요.
6. ①에서 준비한 초코렛을 냉장고에서 꺼내 아이스크림에 올리고, 남은 바나나와
 스프링클 등으로 장식해 완성합니다.

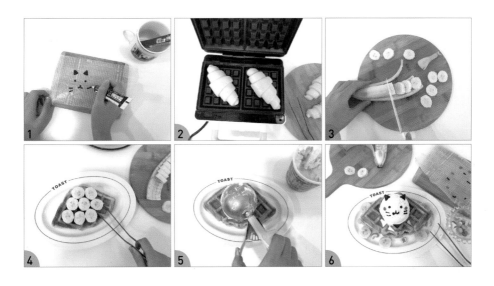

Brunch with Artists

Ch4.

특별한 브런치
Special Brunch

Henri Matisse 앙리 마티스 (1869-1954)

"난 편안함을 줄 수 있는 그림을 그리고 싶어!"

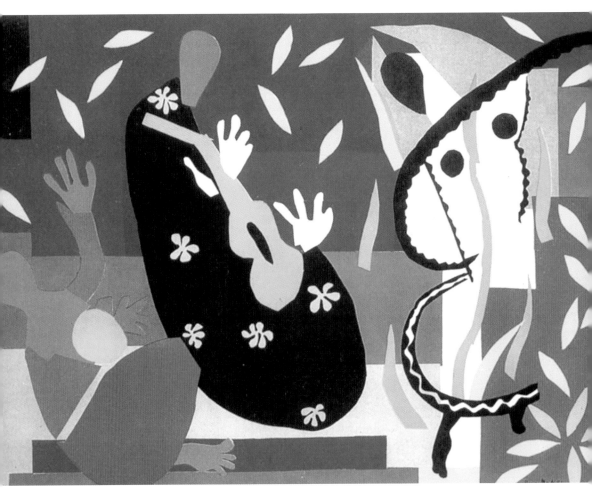

앙리 마티스 **왕의 슬픔** (1952)

이 그림을 본 적이 있나요? 단순하면서도 선명한 색채의 사용이 두드러지는 그림이죠. 정확히 무엇을 그린 건지는 모르겠지만 그렇다고 형체가 완전히 사라지지는 않은 반추상화 같은 작품이네요. 이것은 바로 피카소와 함께 20세기 최고의 화가로 꼽히는 앙리 마티스의 작품 〈왕의 슬픔, 1952〉입니다. 이 작품은 그가 세상을 떠나기 2년 전에 만든 작품이라고 해요. 앙리 마티스는 말년에 심한 관절염과 암 수술로 인한 건강 악화로 더 이상 붓을 들 수 없게 돼요. 그러자 그는 종이에 색을 칠해 그것을 오려 붙이는 '컷 아웃' 기법을 사용하여 작품 활동을 계속하게 되죠. 이 작품에서 어떤 것이 왕을 표현한 것인지, 왜 왕의 슬픔이라고 이름 붙였는지에 대해서는 정확히 알지 못해요. 어쩌면 마티스가 이전처럼 마음껏 그림을 그리지 못하는 자신을 왕에 빗대어 그 슬픔을 표현한 것인지도 모르죠. 하지만 밝은 색채의 사용 때문인지 슬픔보다는 오히려 어떤 경쾌함과 재미가 느껴집니다. 이것이 바로 마티스 작품이 갖는 매력이라 할 수 있어요. 마티스의 작품과 생애에 대해 궁금증이 생기지 않나요?

이탈리아 바티칸 시티에 있는 바티칸 뮤지엄. 해마다 관광객들의 발길이 끊이지 않는 이탈리아 최고의 명소 가운데 하나죠. 이곳에는 이름만으로도 가슴 벅찬 미켈란젤로, 라파엘로, 카라바조 등의 보물과도 같은 걸작들이 있습니다. 그런데 제가 이곳에서 만난 또 하나의 보물이 있어요. 마티스의 마지막 걸작인 로사리오 예배당(Chapelle Du Rosaire)의 스테인드글라스 계획 단계와 관련된 귀중한 작품 컬렉션들이 바로 그것이죠. 생각지도 못한 보물을 찾은 것 마냥 벅차고 깊은 울림이 있었던 그 순간을 전 아직도 잊을 수가 없습니다.

"만약에 우리 집 거실을 화가들의 작품으로 꾸민다면 나는 마티스의 그림들로 꾸미고 싶어. 집 전체가 밝아질 것 같거든. 나는 마티스의 그림을 보면 기분이 좋아져. 색들이 알록달록하고 밝아서 그런가 봐. 그리고 마티스 그림을 걸면 그 공간에 생명이 생기는 것 같은 느낌이 들 것 같아."

앙리 마티스는 주은이가 가장 좋아하는 화가예요. 선명한 색들을 보고 있으면 기분이 좋아지고 마티스의 그림을 집에 걸면 집 전체가 밝아질 것이란 게 그 이유죠. 이런 비슷한 이유로 마티스의 그림은 전 세계적으로 많은 사랑을 받고 있어요. 그래서인지 마티스의 작품을 'happy art'라고 부르기도 한답니다. 밝고 순수하면서도 그만의 자유로운 색채 표현이 보는 이로 하여금 행복을 불러일으키기 때문이에요. 실제로 마티스는 자신의 그림이 보는 사람들에게 안락의자와 같은 편안함을 주길 바랐다고 해요.

마티스는 야수파의 창시자로 유명하죠. 얼룩덜룩한 초록빛 얼굴, 부자연스러워 보이는 붉은 목덜미, 과한 색채 표현이 특징인 여인의 초상화를 본 적이 있나요? 마티스가 자신의 부인을 그린 〈모자를 쓴 여인, 1905〉이 바로 그것이죠.

마티스는 뜻을 같이 하는 친구들과 함께 파리에서 전시회를 열었어요. 실제와는 다르게 지나치게 밝은 색상을 과감하게 사용하는 그의 스타일이 눈에 띄죠. 그것을 본 한 비평가가 아름다운 자연의 색을 무시하고 제멋대로 물감을 뒤섞어 놓은 것이 마치 '야수'같다고 비난을 하게 돼요. 이것이 바로 야수파가 탄생하게 된 계기에요. 이처럼 야수파는 강렬하고 자유로운 색채 표현이 특징이라 할 수 있어요. 그는 색을 통해 마음의 감정을 표현하고 싶었어요. 마티스가 '색채의 마술사'라 불리는 이유가 바로 이 때문이죠.

"엥? 야수파라는 게 진짜 야수 같아서 야수파였던 거야? 내가 알고 있는 '미녀와 야수'의 그 야수? 더 대단한 이유가 있는 줄 알았네. 좋은 의미로 지어진 게 아니라 비주얼이 야수처럼 너무 충격적이어서 그렇게 지었다는 게 너무 웃기다. 그래도 마티스는 그 이름이 마음에 들었나 보네? 전에 인상주의도 그랬었잖아. 사실은 놀리고 좋지 않은 의미로 그렇게 말한 거였는데 결국은 그게 오히려 더 유명하게 만들어 준거네."

많은 예술가들의 인생 스토리를 살펴보다 보면, 아픔과 질병이라는 고통을 예술로 극복해낸 이야기들을 많이 접하게 되죠. 마티스도 그렇습니다. 먼저, 그가 처음 화가의 길로 들어서게 된 계기가 참 특이해요. 법률사무소에서 일하는 평범한 청년이었던 마티스는 20살 무렵에 맹장염으로 병원에 입원을 하게 돼요. 꼼짝없이 병원에 입원해 회복하기만을 기다리던 마티스는 아마도 엄청 지루했겠죠? 그 당시의 맹장수술은 지금과 같이 간단한 것이 아니었거든요. 이런 마티스를 위해 그의 어머니는 물감과 붓을 선물했는데 그것으로 그림을 그리기 시작한 마티스는 그림의 매력에 푹 빠져 버리게 되고 화가가 되기로 결심을 해요. 그때 만약 마티스가 병원에 입원하지 않았더라면, 그의 어머니께서 물감과 붓을 선물하지 않았더라면 우리는 위대한 예술가 한 명을 만나지 못했을지도 모르겠네요.

"나는 좀 복잡하고 너무 자세한 것보다는 단순한 그림이 좋거든. 그리고 밝은색이 가득해서 그런지 마티스의 그림들은 너무 예뻐. 예전에 알록달록 붓으로 그린 그림들도 좋긴 하지만 특히 가위로 오려 붙인 그림들이 더 마음에 들어. 심플하고 예쁜 패턴 디자인 같거든. 마티스 작품을 보면 마음이 편하고 좀 신이 나. 막 고민하면서 보지 않아도 될 것 같고, 그냥 기분이 좋아져."

노년에 이르기까지 활발하게 작품 활동을 하던 그에게 또 한 번의 시련이 찾아오게 됩니다. 70세가 넘은 그는 암으로 대수술을 받게 돼요. 게다가 심한 관절염으로 더 이상 붓을 잡지 못하게 되죠. 하지만 이런 상황도 그의 예술에 대한 뜨거운 열정과 창의성을 꺾지는 못했어요. 그는 종이에 색을 칠해 가위로 오리는 '컷 아웃' 기법을 개발하게 됩니다. 붓 대신 가위로 그림을 그리게 된 거죠. 주은이는 특히 마티스의 단순하면서도 세련된 말년의 '컷 아웃' 작품들을 좋아해요. 밝고 다양한 색들이 가득한 활기 넘치는 그림들을 보면 마음이 편해지고 신이 나기 때문이라네요. 마티스가 말한 '안락의자' 같은 편안함을 그림을 통해

아이도 느꼈나 봅니다. 앞서 살펴본 〈왕의 슬픔〉처럼 정확히 어떤 것을 표현한 것인지 알지 못할지라도 그의 작품 안에 가득한 경쾌함을 주는 색채만으로도 우리는 충분히 기쁨과 감동을 느끼게 되는 거죠.

그리고 그는 죽기 전 인생의 마지막 프로젝트이자 평생의 걸작이라 할 수 있는 작품을

남기게 됩니다. '마티스의 성당'이라
고도 불리는 로사리오 예배당이 바
로 그것이죠. 자신을 정성으로 간병
해 주었던 수녀의 부탁으로 마티스
는 스테인드글라스부터 모든 성당의
디자인을 맡아 하게 돼요. 하지만 안
타깝게도 모든 디자인을 마친 후 마

티스는 급격히 건강이 악화되어 얼마 후 세상을 떠나게 됩니다. 그가 살았던 니스 근
처의 방스(Vence)라는 마을 언덕에 있는 작은 예배당에는 이렇게 마티스의 마지막 열
정과 집념이 담긴 작품들이 사람들을 맞이하고 있어요.

"엄마, 우리 그때 마지막으로 시스티나 성당 천장 벽화 보러 가는 길이었지? 나 지금도 생각하면 너무
신기해. 왜 제일 처음에 갔을 때는 이게 안 보였던 걸까? 사람도 너무 많았고 가이드 아저씨 따라
가느라 너무 바빠서 그랬나 봐. 이태리 떠나기 전에 보게 돼서 진짜 다행이야. 우리 잘 가라고 마
티스가 선물을 보내준 것 같지 않아? 우리 나중에 그 성당 꼭 가보자. 스테인드글라스도 직접 보고 싶어!"

이탈리아를 떠나기 얼마 전, 마지막으로 들린 바티칸 뮤지엄 안의 〈마티스의 방〉에서
만난 그의 작품들. 기대하지 않은 큰 선물을 받은 것 마냥 행복하고 감동스러운 순간
이었습니다. 병으로 인한 고통과 절망에도 포기하지 않고 끊임없이 탐구하며 마지막
순간까지 예술에 대한 깊은 사랑을 불태웠던 마티스. 그의 이 같은 열정과 삶을 대하
는 태도는 지금을 사는 우리들에게 큰 감동을 주죠. 딸과 함께 그의 마지막 혼이 담긴
방스의 작은 성당을 꼭 방문해 보기로 약속했습니다. 언제가 될지는 모르겠지만 그 기
대감에 벌써부터 마음이 설레네요. 창문 가득 들어오는 햇살에 비치는 찬란한 빛의 향
연을 하루빨리 직접 마주하고 싶어지네요.

앙리 마티스를 위한 요리 ■ **알록달록 뱅글뱅글 '무지개 달팽이 롤'**

자유로운 색채 표현과 간결함이 특징인 마티스의 컷 아웃 작품들. 그중 재미있는 작품
이 하나 있어요. 마티스가 죽기 1년 전에 완성한 〈달팽이, 1953〉라는 작품이에요. 제
목을 알기 전 저는 그림을 보고 바람개비를 떠올렸고 주은이는 강아지 같다고 했어요.
제목을 보니 색종이가 붙여진 모양새가 정말 달팽이 같아 보이기도 하네요. 마티스의
작품이라는 것을 모르고 본다면 아이들이 그냥 마음대로 색종이를 오려 붙여놓은 것
이라 생각할 수도 있을 것 같죠. 작품에 담긴 심오한 뜻까지는 모른다 해도 뛰어난 색
채감만으로도 충분히 아름답다는 느낌을 받게 됩니다. 84세라는 나이에 이런 아이와
같은 순수한 표현을 할 수 있다는 것이 새삼 놀랍기만 하네요. 마티스의 이 작품에 영
감을 받아 재미있는 메뉴를 한번 만들어볼까 합니다. 알록달록 다양한 재료들을 넣은
달팽이 모양의 김밥이 바로 그것이죠. 가장 좋아하는 예술가를 위한 브런치를 준비할
생각에 주은이는 그 어느 때보다 신이 났네요.

준비물

재료 밥 1공기, 당근 1/2개, 파프리카 1/2개, 적채 1/4개, 시금치 1줌, 달걀 2개, 소시지,
 김밥용 김 4장, 슬라이스 치즈 1장, 검은깨

필요한 도구 동그란 모양틀(또는 빨대), 이쑤시개

1. 당근, 파프리카, 적채는 길게 채 썰어 볶아요.

2. 시금치는 데쳐 참기름과 소금으로 간하고, 달걀은 얇게 부쳐 길게 썰어요.

3. 김밥용 김에 밥을 펴서 올려요.

4. ③위에 김밥용 김을 한 장 올리고 준비한 재료들을 하나씩 올려요.

 (tip. 먼저 깔아놓은 김보다 조금 짧게 잘라 사용하면 김밥이 더 잘 말아져요.)

5. ④를 돌돌 말아 잘라주세요.

6. 치즈와 검은깨, 소시지로 달팽이롤을 완성합니다.

 (tip. 소시지는 뜨거운 물에 데쳐 사용하고, 검은깨는 이쑤시개에 물을 묻혀 사용해 주
 세요.)

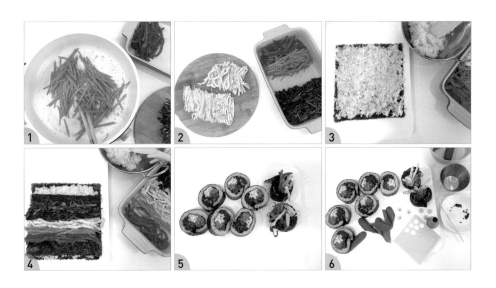

Henri Rousseau 앙리 루소 (1844-1910)

"나를 최고의 긍정왕이라 불러다오!"

앙리 루소 꿈 (1910)

울창한 숲으로 뒤덮인 정글이 눈앞에 펼쳐져 있네요. 동화적이면서도 왠지 모를 신비로움이 느껴지는 그림이죠. 꿈인 듯 현실인 듯, 꿈인 것 같아 보이지만 꿈이라고 하기에는 현실인 것처럼 너무나 생생해 보이고, 현실이라고 하기에는 또 너무나 꿈같은 느낌이 드는 그림. 바로 앙리 루소의 〈꿈, 1910〉입니다. 이 그림을 보고 있으면 알 수 없는 감정에 사로잡히게 돼요. 언젠가 꿈에서 봤던 것 같은 장면이기도 하고, 어렴풋이 예전에 여행을 떠난 곳에서 접했던 것 같은 낯선 분위기가 느껴지기도 합니다. 그림에 나타난 대상들을 하나하나 찬찬히 살펴보면 도무지 서로 연결되지 않는 희한한 조합처럼 느껴지지만 계속 들여다보고 있으면 이들이 또 잘 어우러지는 듯한 느낌을 받기도 하고요. 한마디로 참 오묘하고 신기한 그림이네요. 그런데 분명한 건 이 오묘함과 신기함이 또 다른 상상력을 불러일으키고 알 수 없는 유쾌함을 가져다준다는 거죠. 이런 그림을 그린 화가는 과연 어떤 사람일까, 어떤 이유에서 이런 그림을 그렸을까 궁금해지기 시작합니다.

다양한 나무들과 풀, 그리고 동물들을 보니 정말 열대 숲속에 와있는 것 같은 느낌이 드네요. 분명 울창한 밀림을 표현한 것은 맞는 것 같은데 신비스러우면서도 이해가 가지 않는 부분도 있습니다. 왜 여자는 밀림 속에서 알몸으로 소파에 누워있는 걸까요? 소파 위에서 지금 무엇을 생각하고 있을까요? 수풀 안에 있는 원주민 같아 보이는 인물은 왜 저기서 피리를 불고 있는 걸까요? 수풀 사이사이에 보이는 동물들은 야생의 느낌보다는 잘 길들여진 듯한 느낌이 들지 않나요? 참 많은 궁금증을 불러일으키고 끊임없이 질문을 쏟아 내게끔 만드는 그림이네요. 그 정확한 해답은 알 수 없지만 이상하게 자꾸 눈이 가게 되는 건 분명합니다.

"엄마, 루소도 나처럼 어렸을 때 아프리카에서 살았었나 봐. 왜냐하면 그림 속에 동물들이 많이 나오잖아. 사자, 코끼리, 원숭이, 뱀... 아프리카에 살면서 본 동물들을 그린 것 같지 않아? 우리도 아프리카에 있을 때 사파리 여행 가서 여러 동물들을 많이 봤었잖아. 정글처럼 나무가 많은 것도 그렇고, 저기 피리를 불고 있는 아저씨 모습도 그렇고 말이야. 근데 저 여자는 소파에서 왜 저러고 있는 거야? 이상하기도 하지만 나는 이 그림이 친근한 느낌이 드는데?"

루소의 〈꿈〉을 본 후 딸아이의 첫 반응은 이러했어요. 너무 어려서 기억도 세세하게 잘 나지 않을 아프리카의 추억을 더듬으며 말이죠. 루소의 그림 중에는 이처럼 정글을 표현한 그림이 정말 많아요. 그런 이유로 루소는 '정글 시리즈의 대가'라고 불리기도 해요. 그렇다면 주은이의 말처럼 정말 루소는 어린 시절을 아프리카에서 보냈을까요? 주은이가 경험한 것처럼 루소도 아프리카에서의 경험이 이런 독특한 그림을 가능하게 한 걸까요? 사실은 그렇지 않아요. 루소는 그리 형편이 넉넉하지 않아 살면서 파리 밖을 한 번도 나가 보지 못했다고 해요. 외국 여행을 한 번도 해본 적이 없는 사람이 그린 그림치고는

굉장히 이국적이면서 독특한 분위기를 물씬 풍기고 있죠.

"너무 신기하다. 외국에 한 번도 나가본 적이 없는데 어떻게 이런 그림을 그렸을까? 나는 당연히 아프리카에서 살았던 경험으로 그린 그림일 거라고 생각했거든. 이건 너무 파리랑은 느낌이 다르잖아. 루소는 어렸을 때 영화 같은 걸 많이 봤나 보다. 디즈니 영화 같은 거. 그러고 보니 그림 속의 동물들 모습이 영화에 나오는 동물들처럼 착하고 순해 보여. 진짜 정글에 사는 동물들은 사실 저렇지 않잖아."

아이의 말처럼 루소는 한번 가본 적도 없고 여행해 본 적도 없는 곳을 어떻게 그릴 수 있었을까요? 사실 이 그림은 루소의 '상상'으로 그려낸 그림이에요. 상상만으로 이렇게 정글을 생생하게 표현하다니 참 놀랍기만 하네요. 루소는 평소 자연을 탐구하는 것을 좋아했고 도서관이나 식물원, 동물원에 가는 것을 매우 즐겼다고 해요. 특히, 주말마다 파리 식물원을 다니며 자신이 보지 못했던 수많은 식물들을 관찰하고 그려보곤 했어요. 그뿐만 아니라 동화책에서도 많은 영감을 받았다고 해요. 루소의 그림들이 동화 같은 순수하고 신비로운 느낌을 풍기는 것은 바로 이런 이유 때문인 것 같네요.

그렇다면 이렇게 독특하고 신비로운 그림을 그린 루소는 피카소처럼 어려서부터 미술에 재능을 보였을까요? 사실 루소는 정식으로 미술을 배우지 못했다고 해요. 가난한 배관공의 아들로 태어난 루소는 어려서부터 그림 그리는 것을 좋아했지만 집안 형편이 어려워 미술학교 진학을 포기했어요. 그러고는 생계를 위해서 센느강을 드나드는 물품들에 세금을 매기는 세관원으로 일을 했지요. 그는 세관원으로 일하면서도 일요일마다 그림을 그린 '일요화가'였다고 해요. (*일요화가란 본 직업은 따로 있고 취미로 그림을 그리는 아마추어

화가를 말해요. 직업이 따로 있으니 주중에는 그림을 그리기 힘들었겠죠. 그래서 주로 주말인 일요일에 그림을 그리기 때문에 이렇게 불렀다고 합니다. 원시적인 아름다움을 표현한 고갱도 원래 일요화가였다고 하네요.) 그렇게 화가의 꿈을 키우며 꾸준히 그림을 그리던 루소는 49세라는 다소 늦은 나이에 세관원을 그만두고 전업화가의 길로 들어서게 돼요.

이렇게 뒤늦게 본격적인 화가로서의 인생을 시작한 루소의 작품에 대한 평가는 과연 어땠을까요? 처음 루소가 작품을 발표했을 때 많은 평론가들은 그의 작품을 비웃었다고 해요. 아무래도 정규 미술교육을 받지 못했던 탓에 다듬어지지 않은 구도나 색채 표현 등이 전문가들에게는 서툰 그림으로 보였기 때문이겠죠. 하지만 '긍정왕'이었던 루소는 사람들의 무시와 비난에도 주눅들지 않고 자신만의 화풍을 끝까지 지켜나갔어요. 그가 그린 자화상을 보면 얼마나 그가 스스로를 멋있고 위대하다고 생각했는지를 느낄 수가 있어요. 어쩌면 루소는 정식 미술교육을 받지 않았기 때문에 오히려 자신만의 독창적이고 참신한 화풍을 만들어나갈 수 있었던 것 아닐까요?

"엄청 멘탈이 강한 사람이었나 보네, 루소는. 그만큼 자신이 있었던 걸까? 나는 사실 루소 그림을 보고 이상하다고 전혀 느껴지지 않거든. 오히려 그림이 독특하고 재밌는 것 같아. 내가 예전에 미술학원 다니고 싶어 했던 거 엄마 기억나지? 근데 외국에는 그런 게 잘 없으니깐 못 다녔잖아. 지금 생각해 보면 나한테는 그게 오히려 더 잘 된 것 같아. 내가 하고 싶은 대로 그려보고 만들어보고 하니깐 더 재밌기도 하고. 아직까지도 그림 그리는 걸 계속 좋아할 수 있어서 너무 다행이야."

과연 천재는 천재를 알아보는 건가요? 이런 루소의 독특한 상상력과 원시적이면서도 참신한 색 표현은 천재 화가 피카소의 마음을 사로잡았어요. 루소보다 37살이나 어렸던 피카소는 루소를 위한 파티를 열어 그의 작품에 대한 찬사를 표했다고 해요. 이처럼 루소는 새로운 미술을 원하던 젊은 예술가들에게 많은 영향을 주었고, 다른 화가들과는 확연하게 구분되는 그만의 독특한 개성을 지닌 그림들로 지금까지도 많은 사람들에게 사랑을 받아 오고 있어요. 사람들의 편견과 조롱에도 굴하지 않고 자기 자신의 능력과 본인 그림에 대한 자부심으로 꿋꿋하게 자신만의 세계를 펼쳐나간 루소의 이 '근거 있는 자신감'이 너무 멋있고 부럽게 느껴졌어요.

"엄마, 엄마도 늦지 않았네. 루소는 49세에 본격적으로 미술을 시작했다잖아. 엄마는 아직 그것보다도 젊으니깐 뭐든 엄마가 원하는 꿈을 이룰 수 있을 거야. 루소처럼 말이야!"

루소에 대한 이야기를 나눈 후 딸아이가 저에게 던진 말이에요. 아이가 던진 이 한마디가 은근히 저에게 큰 힘이 되더라고요. 그러면서 나의 꿈이 무엇이었는지, 앞으로 꾸게 될 꿈은 무엇인지, 노년 이후의 나의 삶은 어떤 모습일지, 다시 한번 진지하게 생각해 보게 되었어요. 어쩌면 그림을 정식으로 배운 적 없는 저도 뒤늦게 그림에 빠져 늦깎이 할머니 화가가 되어있을 수도 있고, 저희 아이들에게 했던 것처럼 손주들과 함께 '할머니표 요리'를 하고 있을 수도 있겠죠. 아니면 지금은 도저히 상상하지 못한 또 다른 모습으로 노년을 맞이하고 있을 수도 있겠고요. 그것이 무엇이건 간에, 어떤 모습이건 간에 설렘과 기대를 가지고 기쁘게 맞이하고 싶어지네요.

이런 피자는 처음이지? 세상 귀여운 '사자 피자'

마치 동화와도 같은 상상력으로 개성 넘치는 앙리 루소의 작품들에는 동물들이 많이 등장합니다. 이들은 야생의 기운이 느껴지기보다는 순하고 착해 보여 금방이라도 친구가 될 것 같은 친근한 느낌이 들기도 하죠. 〈잠자는 집시 여인, 1897〉 역시 신비롭고 묘한 분위기를 풍기는 그의 대표작 중 하나인데요. 어둠이 내린 황량한 사막을 배경으로 누워있는 집시 여인과 그 옆의 사자 한 마리. 정확히 어떤 상황인지는 잘 모르겠지만 이 장면 하나를 두고도 다양한 상상과 이야기들이 떠오르지 않나요? 아이들과 평소에 집에서 피자를 자주 만들어 먹는 편인데, 피자 생지를 이용하면 간편하면서도 아주 그럴싸한 홈메이드 피자가 만들어져요. 원하는 모양대로 만들 수 있어 아이들의 상상력을 발휘하기도 아주 좋고요. 이탈리아에서 살 때 다양한 종류의 피자들을 많이 먹어봤는데 감자튀김을 토핑으로 올린 피자가 있었어요. 생소한 조합이라 과연 맛이 어떨까 의아해하며 먹어봤는데 생각보다 꽤 잘 어울렸던 것으로 기억해요. 루소를 위한 브런치 메뉴로 감자튀김을 올린 피자를 한번 만들어보려 합니다. 감자튀김 갈기가 있는 귀여운 사자 피자. 누구보다도 순수하고 상상력 풍부했던 예술가의 마음에 쏙 들었으면 좋겠네요.

준비물

*지름 약20cm의 피자1개 분량

재료 피자생지(또는 또르티아), 모차렐라 치즈, 토마토소스, 슬라이스치즈,
　　냉동 감자튀김, 바질 잎, 블랙 올리브

필요한 도구 오븐팬, 오븐, 모양틀, 포크

1. 피자 생지를 이용해 사자 얼굴을 만들어요.

2. 포크를 이용해 도우에 구멍을 내어 반죽이 부풀어 오르지 않게 해요.

3. ②위에 토마토 소스를 골고루 발라요.

4. 냉동 감자튀김을 올려 사자의 갈기를 표현하고 190°로 예열한 오븐에 10~15분간 구워
 요. (tip. 치즈와 냉동감자의 익는 속도가 달라 감자를 먼저 구워 주는 게 좋아요.)

5. 어느 정도 구워진 피자 반죽 위에 모차렐라 치즈를 올리고 치즈가 녹을 때 까지 15분간
 더 구워요.

6. ⑤위에 슬라이스 치즈, 블랙 올리브 등으로 사자 얼굴을 꾸미고 바질잎을 올려 피자를
 완성합니다.

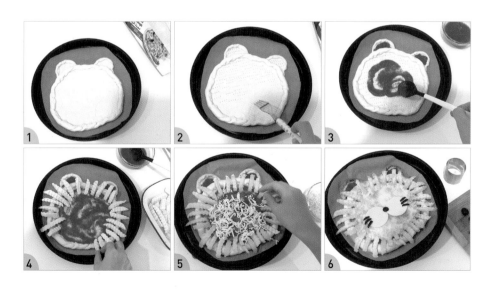

Leonardo da Vinci 레오나르도 다빈치(1452-1519)

"나는야 궁금한 것 많은 호기심 천국!!"

레오나르도 다빈치 모나리자 (1503-1506)

옅은 미소를 지으며 정면을 바라보고 있는 한 여인. 우리에게 너무나 익숙한 그림이 죠? 그림에 큰 관심이 없는 사람도 한눈에 바로 알아보는 그림, 바로 레오나르도 다 빈치의 〈모나리자, 1503-1506〉입니다. 사실 이 여인을 모르는 사람은 거의 없을 정 도로 〈모나리자〉는 역사상 가장 유명한 그림 중 하나죠. 그런데 익숙한 이 여인에 대 해 우리는 얼마나 잘 알고 있을까요? 이 여인이 누구인지, 왜 눈썹이 없는지, 미소의 의미는 무엇인지 등등 말이죠. 이 그림 하나에 얽혀있는 수많은 이야기들이 존재합니 다. 하지만 재미있는 사실은 그중 확실한 것은 거의 없다는 거죠. 그래서인지 알 듯 모를 듯 익숙한 듯 낯선 이 여인이 그저 신비하게만 느껴지네요. 저는 역사상 가장 창 의적이면서도 엉뚱한 매력을 지닌 예술가하면 단연 레오나르도 다빈치가 먼저 떠오릅 니다. 이탈리아 피렌체 근처의 빈치 마을에서 태어난 그는 늘 호기심이 넘쳤다고 해 요. 하지만 매번 새로운 아이디어를 생각하는데 너무 바빠서 한 번에 한 가지에 집중 을 못 하고 작품을 끝맺지 못하는 경우가 많았어요. 평생에 걸친 끊임없는 연구와 노 력에도 단지 열 점 남짓한 완성된 그림만이 현재까지 전해진다고 하니 얼마나 여기저 기에 관심을 쏟아부었던 건지 상상이 되죠. 위대한 예술가이면서 동시에 상상력 풍부 한 발명가이기도 했던 그는 과연 어떤 사람이었을까요? 그가 남긴 걸작 〈모나리자〉는 어쩌다 이렇게 누구나 다 아는 유명한 그림이 되었을까요?

프랑스 파리에 있는 루브르 박물관. 이곳에는 미술 역사상 가장 유명한 초상화가 있어요. 어른, 아이 할 것 없이 너무나 잘 알고 있는 〈모나리자〉입니다. 이 넓디넓은 박물관 안에서 은은한 미소를 짓고 있는 여인을 찾는 것은 그리 어렵지 않아요. 북적북적 가장 많은 사람들이 몰려있는 곳, 그곳이 바로 모나리자가 있는 곳이니까요.

"엄마, 나 좀 안아줘 봐. 사람들 머리밖에 안 보여... 그런데 내가 생각했던 것보다 그림이 너무 작은데? 이렇게 작은 그림이 여기서 제일 유명하다는 거지? 저기 옆에 걸려 있는 엄청 큰 그림이 알면 진짜로 억울하겠다!"

몇 해 전 루브르 박물관에서 처음 〈모나리자〉를 보자마자 주은이가 했던 말입니다. 책과 그림으로 이미 너무 여러 번 봐서 익숙해진 모나리자를 실제로 마주한다는 생각에 한껏 들떠 있던 아이는 막상 그림을 본 후 다소 실망하는 눈치였어요. 생각보다도 많이 작은 그림의 크기 때문이었죠. 같은 방에 걸려있는 베로네세의 〈가나의 혼인잔치, 1563〉의 엄청난 스케일과 비교하니 더욱 그렇게 느꼈던 것 같아요. 비교도 안 될 만큼 큰 작품이 이렇게 작은 작품에 밀렸다니 억울하다는 생각이 들 만도 하네요.

오래전 대학생이 되어 엄마와 처음으로 떠난 파리여행에서 모나리자를 처음 마주했던 그때 저 역시도 주은이와 비슷한 생각을 했던 것 같아요. 유명한 그림인 만큼 작품의 크기부터 다를 것이라 기대했던 거죠. 이러한 생각은 저나 주은이뿐 아니라 이 작품을 보러 온 많은 관람객들도 비슷하지 않을까요? 실망을 했든 아니면 엄청난 감동을 받았든 일단 루브르에 오면 모나리자를 보기 위해 너 나 할 것 없이 붐비는 인파 속으로

뛰어듭니다. 왜냐하면 이 그림은 루브르의 상징이면서 미술 역사상 가장 비싼 그림으로 평가되고 있으니까요. 과연 가로 53cm, 세로 77cm의 이 소박한 크기의 모나리자가 왜 루브르의 대표적인 그림이며 전 세계에서 가장 비싼 그림으로 뽑히는 걸까요?

"나는 솔직히 모나리자가 예쁜 건 잘 모르겠어. 어떻게 보면 약간 남자 같지 않아? 모나리자의 미소라고 하지만 웃고 있는 것 같지도 않고, 웃을랑 말랑하는 것 같아. 딱히 즐거워 보이지는 않아. 머리 스타일을 저렇게 하니깐 머리숱도 너무 없어 보이고, 차라리 앞머리를 내렸으면 더 나았을걸... 눈썹은 왜 없다고 했지? 이게 레오나르도 다빈치의 그림이라서 유명해진 거야? 아니면 이 여자가 원래 유명했던 사람인 거야?"

우리에게 너무나 익숙한 그림인 것은 맞지만 이 그림이 왜 그렇게 유명한 그림이 되었는지에 대해서는 모르는 경우가 많아요. 처음부터 〈모나리자〉가 유명했던 건 아니에요. 재밌는 사실은 모나리자가 모습을 감춰버리자 전 세계 사람들이 모나리자의 존재를 알게 되었다는 거예요. 이게 무슨 말일까요? 어느 날 모나리자는 걸려있던 자리에서 감쪽같이 사라지게 돼요. 누군가 이 그림을 훔쳐 간 거죠. 이때는 마침 신문이 유행하기 시작하던 때인데 모나리자의 도난 사건은 신문에 크게 실리게 되어 유럽 전체뿐 아니라 미국에까지 널리 퍼지게 돼요. 그렇게 모나리자는 대대적으로 자신의 존재를 알리고 전 세계적으로 유명세를 치르게 되죠.

"지금으로 따지면 SNS 같은 데에 모나리자 그림이 도둑맞았어!라고 포스팅을 한 거겠네? 그럼 사람들이 태그도 달고 여기저기 퍼졌을 거고. 당연히 난리가 날 수밖에 없었겠네. 그림에 대해 잘 몰랐던 사람들한테까지 이슈가 됐을 테니깐. 만약 모나리자가 도둑맞지 않았다면 지금처럼 유명한 그림으로 인정받지 못했을 수도 있을까? 결과적으로는 도둑맞은 게 더 잘 된 거 아니야? 어쨌든 다시 찾긴 찾은 거잖아. 오히려 그림을 훔쳐 갔던 사람에게 레오나르도 다빈치가 고마워해야 하는 거 아니야?"

도난을 당했다 다시 찾게 되었다는 이유만으로 모나리자가 세상에서 가장 유명한 그림이 된 것일까요? 모나리자가 유명해진 이유는 물론 도난 사건 때문만은 아니죠. 호기심 많고 다재다능했던 레오나르도 다빈치는 위대한 미술가이면서 동시에 발명가, 건축가, 해부학자이기도 했어요. 그는 해부학자로서 가지고 있는 지식을 그림에 담았지요. 자신이 그렸던 수많은 해부학 스케치를 기반으로 모나리자를 그렸기 때문에 모나리자는 실제 사람과 같은 정확한 비율을 가지고 있어요. 모나리자를 봤을 때 자연스럽다고 느껴지는 이유가 바로 이것 때문이죠. 또한 과학자이기도 했던 그는 공기원근법의 원리를 적용해 '스푸마토(sfumato)'라는 기법을 모나리자에 사용하게 돼요. 이는 이탈리아어로 '연기처럼 사라지다'라는 뜻으로 대상의 윤곽선을 그리지 않고 마치 연기 속으로 사라지듯이 흐릿하면서 부드럽게 표현하는 기법을 말해요. 우리가 모나리자를 볼 때 알 수 없는 신비로움을 느끼며 빠져드는 이유가 여기 있는 거죠.

"엄마, 내가 로마에 있을 때 레오나르도 다빈치 박물관으로 필드트립을 갔었잖아. 그때 레오나르도 다빈치의 노트를 보고 진짜 깜짝 놀랐어. 왜냐하면 아무것도 알아볼 수가 없더라고. 이쪽에서 저쪽으로, 앞뒤로 또 겹쳐서 쓴 글들을 도저히 읽을 수가 없었거든. 근데 엄마 웃긴 건 뭔지 알아? 나는 그걸 보고 내 노트들이 생각났어. 나도 진짜 노트들이 여러 개 있는데 거의 끝까지 쓴 게 없잖아. 대부분 반도 못 쓰고 끝내지 못했지. 또 다른 거를 시작하느라고. 나도 다른 사람들이 알아보지 못하게 나만의 코드를 만들어 쓴 적이 있는데 그것도 비슷하고... 선생님이 모나리자에는 여러 가지 미스터리가 있다는 것도 알려주셨어. 나 그런 거 너무 좋아하는데... 만약에 내가 레오나르도 다빈치를 만나게 된다면 그 복잡한 미스터리들을 모두 다 풀어보고 싶어!"

주은이는 이전 학교에서 필드트립을 다녀온 경험을 떠올렸어요. 그러면서 레오나르도 다빈치와 자신의 공통점을 늘어놓으며 신이 났죠. 어려서부터 호기심 가득했던 그는 늘 새로운 것에 관심을 가지고 그것을 연구했어요. 끊임없이 모형을 만들고 스케치

를 해왔는데 그의 노트를 보면 그가 흥미를 갖고 있는 것들에 대한 수많은 스케치와 메모들을 발견할 수 있어요. 하도 여기저기에 관심을 가지느라 비록 대부분의 작업을 끝까지 마무리를 하지 못했지만 평생 동안 그는 배움과 탐구를 멈추지 않았음을 알 수 있어요. 역시 천재는 하루아침에 그냥 만들어지는 게 아닌 거죠.

"나는 이상하게 모나리자를 생각하면 루브르 박물관에서 봤던 거 말고 스페인 광장 그 기념품 가게에서 팔았던 댑 댄스(Dab Dance) 추는 모나리자가 생각나. 그거 너무 재밌지 않았어? 그거 말고도 웃기게 바꾼 거 많았잖아. 아, 나도 어렸을 때 엄마랑 미술놀이로 모나리자 얼굴을 동물로 바꾸기도 하고 헤어스타일도 바꾸고 했었지? 사실 모나리자 그림 자체는 뭐 딱히 재미가 있거나 그러진 않은데 패러디한 것들이 훨씬 더 재미있고 오히려 기억에 더 남아."

수많은 걸작들 가운데 가장 많은 패러디가 만들어진 것도 이 〈모나리자〉가 아닌가 싶어요. 주은이가 기억하는 것처럼 어떤 것들은 정말 기발한 아이디어로 보는 사람을 웃게 만들죠. 모나리자가 만들어진지는 이미 많은 세월이 지났지만 여전히 이 그림이 사람들에게 많은 사랑을 받고 있으며 많은 관심과 호기심을 불러일으키고 있다는 증거가 아닐까요? 수많은 이야기와 수수께끼들이 담겨있는 〈모나리자〉. 언젠가 또 루브르 박물관을 다시 방문할 기회가 생긴다면 익숙한 듯 익숙하지 않고 잘 알 듯하지만 여전히 신비롭기만 한 이 여인을 천천히 그리고 자세히 다시 한번 들여다보고 싶네요. 어쩌면 성인이 되었을 딸과 함께 말이죠.

레오나르도 다빈치를 위한 요리

■ 스파게티야? 도넛이야? 손으로 집어먹는 '스파게티 도넛' ■

세상에서 가장 유명한 저녁 식사 장면을 담은 작품을 알고 있나요? 그것은 바로 레오나르도 다빈치의 〈최후의 만찬, 1495-1497〉이에요. 예수가 십자가에 달리기 전날 밤, 열두 명의 제자들과 마지막 저녁식사를 하는 장면을 묘사한 〈최후의 만찬〉은 〈모나리자〉와 함께 그의 대표적인 걸작으로 꼽히죠. 레오나르도 다빈치는 이 그림을 그리는데 무려 3년에 가까운 시간이 걸렸어요. 재밌는 것은 그중 2년 6개월이라는 대부분의 시간을 식탁 위에 그려 넣을 음식을 고민하는 데 썼다고 해요. 그는 식탁 위의 음식에 왜이리도 진심이었을까요? 우리가 잘 알고 있듯이 레오나르도 다빈치는 위대한 화가일 뿐 아니라 과학자, 수학자, 해부학자, 천문학자로도 유명해요. 그런데 그가 요리사였다는 사실은 잘 알려지지 않았죠. 그의 요리노트를 담은 책에는 그가 혁신적인 요리사였으며 우리가 지금 알고 있는 길쭉한 모양의 파스타인 스파게티의 원조를 만들었다고 되어있어요. 정말 놀랍지 않나요? 그가 최후의 만찬 식탁에 올릴 음식에 왜 그렇게 진심이었는지 이제 이해가 되네요. 이런 이유로 고민 끝에 레오나르도 다빈치를 위한 메뉴를 스파게티로 정하였어요. 혁신적이었던 예술가를 위한 스파게티는 좀 색달라야겠죠? 저희 아이들이 가장 좋아하는 크림소스를 넣은 스파게티를 도넛 모양으로 한번 만들어볼까 합니다. 과연 이 엉뚱하면서도 상상력 풍부했던 예술가는 스파게티의 이 같은 귀여운 변신을 마음에 들어 할까요?

준비물

재료 스파게티 100g, 생크림 1/2컵, 모파렐라치즈 1/2컵, 달걀 1개, 베이컨,

　　　파슬리(또는 바질 잎), 파마산 치즈가루, 소금, 후추

필요한 도구 도넛모양 오븐팬, 오븐

1. 스파게티면을 삶아 달라붙지 않게 올리브 오일을 뿌려 준비해요.

2. 생크림, 모차렐라치즈, 달걀을 ①과 섞은 후 소금, 후추 간을 해요.

3. 도넛 오븐팬에 ②를 돌돌 말아 잘 넣어 180℃로 예열한 오븐에 25~30분 정도 구워요.

　(tip. 스파게티를 넣기 전 오븐팬에 오일을 살짝 발라주세요.)

4. 베이컨은 바짝 굽고, 파슬리(또는 바질잎)는 깨끗이 씻어 잘게 다져요.

5. 구워진 스파게티에 치즈 가루를 뿌려요.

6. 파슬리 가루와 베이컨 칩을 골고루 뿌려 스파게티 도넛을 완성합니다.

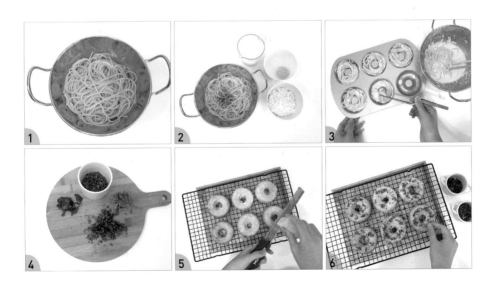

Edouard Manet 에두아르 마네 (1832-1883)

"나는 눈에 보이는 것만을 그린다구!"

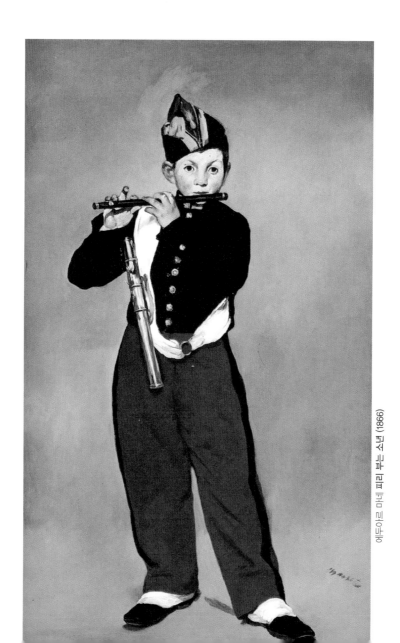

에두아르 마네 피리 부는 소년 (1866)

한 소년이 피리를 불고 있습니다. 마치 무대 위에서 독주를 하고 있는 모습을 그린 것 같기도 하고, 공연을 위해 제작된 포스터 같아 보이기도 하죠. 피리를 들고 집중한 듯 미간에 힘을 주고 있는 모습이 꽤나 진지해 보이네요. 그림 속 이 소년이 누구인지에 대한 몇 가지 이야기들이 있지만 정확하게 알려진 바는 없다고 해요. 혹시 이 그림에서 특이하거나 이상한 점이 보이나요? 글쎄요, 저는 잘 모르겠습니다. 이 그림은 '인상주의의 아버지'라 불리는 에두아르 마네의 대표작 중 하나인 〈피리 부는 소년, 1866〉입니다. 현재 파리 오르세 미술관에 소장되어 있는 이 그림은 마네의 대표작이면서 지금까지도 많은 사람들의 사랑을 받고 있는 그림이죠. 하지만 당시 마네가 이 그림을 살롱전에 출품했을 때만 해도 많은 비판을 받았다고 하네요. 마네는 늘 존경받는 예술가가 되고 싶어 했어요. 하지만 그런 그의 바람과는 달리 그림이 발표될 때마다 언제나 논란의 대상이 되었어요. 도대체 왜일까요? 마네가 무슨 큰 잘못이라도 한 걸까요? 그 이유가 무척이나 궁금해집니다.

에두아르 마네에 대해 알아가 보는 여정을 막 시작하려는데 주은이가 저에게 이런 말을 했어요.

"엄마, 모네 아니고 마네인 거지? 내가 좋아하는 모네가 아니고 마네! 난 두 사람이 너무 헷갈려. 둘이 혹시 형제는 아니겠지? 근데 왜 이렇게 이름이 비슷한 거야? 모네 하면 딱 떠오르는 그림들이 꽤 많은데 마네 그림은 잘 모르겠어... 마네도 모네처럼 유명한 예술가였어?"

마네와 모네. 물론 두 사람은 형제가 아닙니다. 하지만 비슷한 이름 탓에 헷갈릴 수도 있겠네요. 모네의 그림들을 무척 좋아하는 주은이는 마네보다는 모네를 훨씬 더 친근하게 느꼈어요. 그러면서 마네의 그림들은 특별히 떠오르는 게 없다고 하더라고요. 몇 해 전 프랑스 여행 중에 미술관에서 봤던 마네의 그림들이 잘 생각이 나질 않았나 봅니다. 그때 겨우 8살이었으니 뭐 당연히 그럴 수 있죠. 실제로 마네는 모네와 이름만 비슷한 것이 아니라 같은 시대를 살았던 화가이면서 같은 프랑스 출신이라는 공통점이 있어요. 하지만 성격은 많이 달랐다고 하네요. 많은 화가들이 가난하고 힘든 시절을 보낸 것과는 달리 마네는 부유한 가정에서 태어났어요. 부잣집 도련님에 사교성도 좋았던 마네에게는 늘 주변에 사람들이 많았다고 해요.

"근데 이 그림 꼭 나 얼마 전에 학교에서 찍은 year book 사진 같아. 그 사진 배경이 딱 이렇거든. 진짜 비슷하지 않아? 그리고 내가 사람 그리는 스타일하고도 비슷해. 나도 그림이 깔끔하게 보이도록 마지막에 검은색으로 아웃라인을 그리거든. 아, 자세히 보니깐 아웃라인이 아니라 바지 줄무늬구나. 난 처음에 테두리인 줄 알았네. 근데 어쨌든 이것 때문에 그림이 더 깔끔하고 선명하게 보이는 건 사실이잖아. 그리고 배경이 없는 것도 그렇고. 나는 보통 배경을 칠할 때 내가 그림에서 사용하지 않은 색을 주로 쓰거든. 그래야 그림이 한눈에 더 잘 보이는 것 같아서. 혹시

마네도 그림을 그릴 때 그런 생각을 했을까?"

평소 그림을 즐겨 그리는 주은이는 마네의 그림 〈피리 부는 소년〉을 보고 자신의 그림 스타일과 공통점을 찾아냈어요. 만화 캐릭터나 귀여운 디자인을 좋아하는 아이는 종종 그림을 그린 후에 검은색 펜으로 테두리를 그려 주곤 하거든요. 삐뚤빼뚤한 선과 깨끗하지 않게 칠해진 색들을 깔끔하게 마무리하기 위한 것이기도 하고, 그린 대상이 보다 더 선명하고 두드러지게 보이도록 하기 위함이죠. 배경을 한 가지 색으로 칠하는 것도 바로 그런 이유예요. 주은이는 마네의 그림에서 이 같은 공통점을 발견하곤 매우 반가워했어요. 하지만 바로 이런 점들 때문에 마네의 그림들은 많은 논란과 비판을 불러일으켰다는 사실을 혹시 알고 있나요?

"계속 보니깐 디지털 아트 같아 보이기도 하네. 요즘에 그린 그림들처럼 말이야. 아, 어떻게 보면 또 스티커 같아 보이기도 하고. 그림이 배경하고 잘 연결되어 있지 않고 남자아이만 앞으로 튀어나와 보여서 그런 것 같아. 저 검은줄 때문에 그런가? 스티커처럼 그림이 되게 선명하잖아."

마네가 활동했을 당시에는 그림을 되도록이면 실제처럼, 가능하면 보다 입체감 있게 그리는 것을 중요하게 생각했어요. 그림의 주제 또한 신화나 역사 이야기가 대부분이었죠. 그런데 마네의 그림은 어떤가요? 전통적으로 중요하게 여겨왔던 원근법이나 사실적인 묘사를 거부하고 있음을 볼 수 있어요. 〈피리 부는 소년〉을 보면 배경이 사라지고 한 가지 톤으로 색이 칠해져 있죠. 마치 주은이가 해마다 찍는 학교 앨범 사진처럼 말이죠. 이러한 배경에서는 입체감을 느낄 수 없고 그림이 매우 평면적으로 보입니다. 이런 이유로 주은이는 자신에게 익숙한 디지털 아트나 스티커를 떠올린 것 같아요. 이 같은 화풍은 예술이 현실 세계를 드러내야

한다고 주장한 사실주의 화가들의 영향을 받은 것이었어요.

고정관념을 깨는 이러한 마네의 도전은 당시 많은 비판을 몰고 왔어요. 그렇다면 주제 면에서도 한번 살펴볼까요? 종교적이고 역사적인 주제를 다뤘던 기존의 그림들과는 달리 마네는 자신이 보는 것, 실제의 세계를 그리고 싶어 했어요. 그 당시 파리 미술계에서는 일본에서 건너온 목판화 '우키요에'가 유행을 하고 있었어요. '속세를 그린 그림'이라는 뜻과 같이 당시 일본 서민들의 다양한 생활 모습을 담고 있는 우키요에는 원근법과 고전적 화풍을 무시하고 뚜렷한 윤곽선 안에 원색들을 채워 단순미를 강조했죠. 이러한 화풍은 과거의 역사나

종교가 아닌 지금을 살아가는 사람들의 모습을 담고 싶어 했던 마네의 생각과 딱 맞아떨어졌지요. 우키요에를 통해 더욱 생각이 확고해진 마네는 동시대를 살아가는 평범한 인물들을 주인공으로 등장시켰고, 당시 파리 시민들의 생활상을 사실적으로 화폭에 담았어요.

"나는 우키요에 좋아. 심플하고 색도 알록달록하고. 내가 좋아하는 스타일의 만화 같은 느낌이 들거든. 나는 파도 그림만 알고 있었는데 우리 그때 우키요에 전시에서 여러 가지 그림 봤었잖아. 미디어 전시여서 막 움직이고 비도 막 직선으로 내리고 하니깐 더 재밌었어. 나도 몰랐어. 내가 그런 그림을 좋아하는 줄은. 마네도 그런 스타일의 그림에 영감을 받은 거였구나!"

이같이 '보이는 그대로'를 그리려고 했던 마네의 도전과 실험은 우리가 잘 알고 있는 모네, 르누아르, 드가 등의 예술가들에게 지대한 영향을 미쳤으며 새로운 미술사조인 인상주의가 탄생하는 데 큰 역할을 하게 되죠. 이것이 바로 마네가 '인상주의의 아버지' 혹은 '근대미술의 선구자'로 불리는 이유입니다. 그런데 참 아이러니하게도 이런 타이틀과는 달리 실제로 마네는 스스로를 인상주의자라고 생각하지 않았다고 해요. 이런 이유로 인상주의 전시에 한 번도 참여 하지 않았고요. 그는 자신을 프랑스 전통 미술의 계보를 잇는 화가라고 생각했어요. 전통을 거부하며 끊임없이 새로운 시도와 실험을 했는데도 말이죠. 그래서 마네는 혹평과 비난에도 굴하지 않고 전통적인 미술계로부터 인정을 받기 위해 계속해서 살롱전에 출품을 하게 된 것이랍니다.

"자기를 스스로 인상주의자라고 생각을 안 했는데 자기가 인상주의의 아버지라고 불리는 걸 알았다면 마네는 어떤 기분이 들었을까? 좋아했을까? 아니면 황당해했을까? 어쨌든 인정받으려고 그렇게 열심히 노력했는데 나중에라도 인정을 받았다니까 다행이다."

비록 당시에는 마네의 도전적인 그림들이 기존의 미술계로부터 큰 인정을 받지는 못했지만 마네가 전통과 변화 사이를 잇는 중요한 다리 역할을 한 것만은 분명합니다. 이러한 마네의 업적은 후에 높이 평가되었고, 1882년 그가 그토록 염원하던 살롱전에 입상을 하고 프랑스에서 가장 높은 상 중 하나인 레지옹 도뇌르 훈장(Legion d'Honneur)을 받기도 해요. 하지만 너무 안타깝게도 그로부터 1년 후에 마네는 세상을 떠나게 돼요. 논란과 찬사를 동시에 불러일으켰던 마네의 그림들. 조금만 더 일찍 인정을 받았더라면 얼마나 좋았을까라는 아쉬움이 남지만 또 한편으로는 세상을 떠나기 전에 그의 빛나는 예술적 가치를 인정받아 정말 다행이라는 생각이 들기도 합니다.

에두아르 마네를 위한 요리

달�걀찜보다 더 맛있을 걸? '아스파라거스 프리타타'

마네의 그림 중 아스파라거스 한 줄기가 그려진 그림이 있어요. 〈아스파라거스, 1880〉라는 그림에는 재미있는 이야기가 담겨 있답니다. 어느 날 마네는 아스파라거스 다발을 그린 정물화를 당시 유명한 컬렉터에게 팔게 되는데, 그 그림이 무척이나 마음에 들었던 컬렉터는 원래보다 더 가격을 얹어 마네에게 보내게 되죠. 고객이 자신의 그림을 마음에 들어 한 데다가 웃돈까지 받게 된 마네는 감사의 표시로 아스파라거스 한 줄기를 그려 그 컬렉터에게 보냈다고 해요. "당신이 가져간 다발에서 한 줄기가 떨어졌습니다."라는 메시지와 함께요. 평소 매너 좋고 재치 있기로 소문난 마네 다운 행동이네요. 아스파라거스는 마네뿐 아니라 많은 예술가들의 작품에 영감을 주는 소재이면서 실제로 영양 풍부한 좋은 식재료이기도 하죠. 아이들에게는 그다지 환영을 받지 못하는 식재료이기도 하지만 만들어주면 항상 환영받는 메뉴가 있어요. 바로 아스파라거스 프리타타죠. 프리타타는 이탈리아식 오믈렛인데 달걀찜과 비슷한 맛이 나서 아이들이 아주 좋아하는 메뉴에요. 즐거운 마음으로 아스파라거스 한 줄기를 그렸을 마네를 떠올리며 맛있고 영양 풍부한 브런치를 준비해 보도록 할게요.

준비물 *지름 약18cm 1개 분량

재료 아스파라거스, 방울토마토 3-4개, 소시지, 달걀 3개, 파마산 치즈

필요한 도구 모양틀, 빨대

1. 아스파라거스를 깨끗이 씻어 질긴 밑 부분을 잘라 준비해요.

 (tip. 아이들이 먹기 좋게 반을 잘라 준비하면 좋아요.)

2. 방울 토마토는 반으로 자르고 소시지는 모양틀과 빨대 등을 이용해 꽃 모양으로 준비

 해요.

3. 후라이팬에 준비한 재료를 소금 간을 살짝만 해서 볶아요.

 (tip. 아스파라거스를 먼저 넣어 볶은 후, 토마토와 소시지를 함께 볶아요.)

4. 후라이팬에 달걀물을 부어 약한불에 익혀요.

5. ④의 달걀 표면이 몽글몽글해지면 아스파라거스를 올려요.

 (tip. 아스파라거스의 길이를 다양하게 올려주세요.)

6. ⑤에 토마토와 소시지를 올리고 후라이팬에 뚜껑을 덮어 마저 익혀 완성합니다.

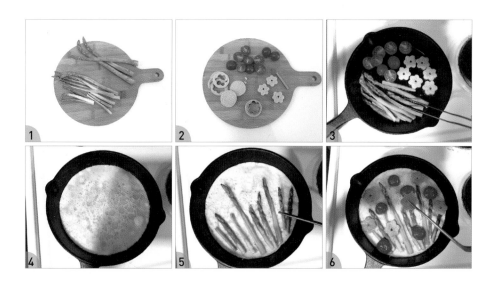

Edvard Munch 에드바르드 뭉크 (1863-1944)

"난 내 영혼까지도 자연에 담고 싶어!"

에드바르드 뭉크 **절규** (1893)

붉은 노을이 마치 파도처럼 무섭게 휘몰아치고 있는 배경을 뒤로 한 사람이 비명을 지르고 있습니다. 솔직히 사람이라기보다는 해골에 가까운 모습이죠. 작가의 이름이나 그림의 탄생 배경까지는 모르더라도 어디선가 한 번쯤은 봤을 법한 그림인데요. 패러디가 많기로 유명한 레오나르도 다빈치의 〈모나리자, 1503-1506〉 만큼이나 이 그림 역시 다양한 패러디들을 만들어내며 우리에게 꽤나 익숙한 그림이 되었어요. 그림을 보고 있는 우리에게까지 그 요란한 비명 소리가 들려오는 듯한 이 그림은 바로 에드바르드 뭉크의 〈절규, 1893〉입니다. 이 그림을 보면 가장 먼저 드는 생각은 무엇인가요? 아마도 그림 속 이 사람은 왜 이렇게 절규를 하고 있을까 하는 것이겠죠. 엄청난 두려움에 떨고 있는 것 같아 보이기도 하고요. 이 사람에게 도대체 어떤 일이 일어나고 있는 걸까 궁금해지네요. 웬만큼 놀라거나 괴로운 게 아니면 이 정도로 절규하지는 않을 텐데 말이죠. 현실인지 아닌지조차 분간이 안되는 독특한 분위기의 이 그림에 담긴 이야기를 알아가 볼까 합니다.

노르웨이 출신의 표현주의 화가 뭉크. 표현주의란 눈에 보이는 세상 그대로를 그리는 것이 아니라 느껴지는 대로 그리는 것을 말합니다. 뭉크는 이런 표현주의의 선구자였어요. 다른 화가들이 일반적인 자연풍경이나 타인의 일상을 바라볼 때 뭉크는 자기 자신의 깊은 내면을 들여다보았어요. 그리고 그 안에 숨어있는 다양한 감정들을 그림으로 옮겼죠.

"나, 이 그림 잘 알지. 엄마랑 예전에 캐릭터로 패러디도 해봤었잖아. 근데 이거 너무 웃기게 생겼어. 특히 코가 너무 웃겨. 약간 애니메이션 나오는 캐릭터 같기도 하고 또 어떻게 보면 좀 귀엽기도 하고. 웃기게 생긴 해골바가지 같아."

예전에 유치원 아이들과 뭉크의 〈절규〉로 명화 수업을 한 적이 있어요. 아이들이 보기에 혹시나 무섭지는 않을까 고민하며 수업을 시작하였는데 저의 걱정과는 달리 아이들은 매우 흥미로워했어요. 할로윈 때 본 캐릭터랑 닮았다고 하는 아이, 신나서 표정을 따라하는 아이, 깔깔거리며 웃기게 생겼다고 하는 아이. 참 예상 못한 반응이었죠. 이미 이 그림을 알고 있는 주은이 역시 이것이 무섭기보다는 웃기고 귀엽기까지 하다고 하였어요. 그런데 혹시 알고 있나요? 아이들 눈에 웃기고 재미있게 보이는 이 그림에는 사실 뭉크가 겪은 엄청난 공포와 불안이 담겨 있다는 사실을요.

"진짜 상상하기도 싫지만 내가 이렇게 비명을 지르고 있는 상황이라면 아마도 아이패드를 떨어뜨려서 액정이 다 깨져버린 순간일 거야. 진짜 최악이지. 생각만 해도 너무 끔찍한데? 아니면... 몇 시간 동안 편집한 동영상이나 그림 그린 걸 실수로 다 날려버렸다거나. 아, 그래도 그게 아이패드 떨어뜨린 것보다는 낫겠다. 아휴, 상상하는 것만으로도 나 지금 너무 괴로워."

뭉크의 〈절규〉와 같이 비명을 지를 만한 순간을 상상해 보자고 했더니 주은이는 이렇게 대답했어요. 아이한테는 무엇보다 소중한 아이패드가 박살이 나는 상황이 자기가 상상할 수 있는 최악의 상황이었나 봅니다. 그런데 이 그림 속에서 비명을 지르고 있는 대상은 사실 사람이 아니에요. 그렇다면 누가 비명을 지른 걸까요? 뭉크가 쓴 일기를 보면 여기서 비명을 지르는 대상은 사람이 아닌 자연임을 알 수 있어요. 길을 가고 있는데 갑자기 하늘 전체가 핏빛으로 물들더니 갑자기 자연을 뚫고 나오는 비명이 뭉크의 귀를 찢었다고 되어 있어요. 아, 자연으로부터 들려오는 엄청난 비명소리에 귀를 막은 것이었군요. 하지만 그 비명소리의 정확한 정체는 알 수 없어요. 뒤에 멀쩡하게 걸어오는 사람들을 보면 아마도 이것은 뭉크 내면에서 느낀 어떤 불안이나 공포를 표현한 듯하죠.

"뭉크의 그림들은 전반적으로 좀 이상해. 보면 기분이 좀 별로야. 〈절규〉는 그나마 웃기기도 하고 만화 같아서 괜찮은데, 다른 것들은 너무 어둡고 으스스 한 느낌이야. 왜 굳이 이런 그림을 그린 걸까? 만약 내가 화가라면 난 사람들이 봐서 기분 좋아지는 그림을 그릴 것 같거든. 밝고 환한 그림. 보면 기분이 좋아지는 예쁜 그림 말이야."

뭉크의 수많은 그림들은 주은이가 말한 것처럼 대부분 어둡고 거친 느낌입니다. 그 이유는 바로 작품을 통해 자신의 불안과 고독함을 표현하고 있기 때문이죠. 왜 뭉크는 평생 이런 그림을 그리게 되었을까요? 그 해답을 알려면 그의 어린 시절부터 살펴봐야만 합니다. 세상 근심 걱정 없이 마냥 즐겁고 천진하게만 보내야 할 어린 시절. 하지만 뭉크는 삶에 대한 기쁨과 즐거움을 채 알기도 전에 죽음을 먼저 경험하게 되죠. 이게 무슨 말일까요? 뭉크가 5살이었을 때 그의 어머니는 폐결핵으로 돌아가시게 돼요. 그리고 14살 때, 의지하던 누나마저 같은 병으로 죽게 되죠. 어린아이가 감당하기엔 너무 큰 고통이자 슬픔이었을 것 같아요. 이때부터 뭉크에겐 죽음이 더 이상 멀리

있는 것이 아니라 언제나 가까이에 와 있는 공포와 불안의 존재가 됩니다. 안타까운 것은 이게 끝이 아니라는 거죠. 우울증이 심했던 뭉크의 여동생도, 계속되는 괴로움을 이기지 못해 우울증으로 고통스러워하던 아버지도 그리고 남동생 역시 뭉크보다 먼저 세상을 떠나게 돼요. 이 이야기들을 나열하고 있는 저도 마음이 참 갑갑해집니다. 정말 이쯤 되면 제정신으로 산다는 게 오히려 이상할 정도지요.

"하… 엄마. 이 스토리 언제 끝나? 나 듣기만 해도 진짜 우울해지는 거 같아. 어떻게 그렇게 다들 죽는 거야. 듣고 나니깐 뭉크가 잘 살았던 거네, 진짜로. 그렇게 슬프고 힘들게 살면서 계속 그림을 그릴 수 있었다는 게 정말 대단하지 않아? 나라면 진짜 못 그랬을 거야. 왜 이렇게 어둡고 우울한 그림을 많이 그렸는지 이제 너무 이해가 돼. 밝고 기쁜 그림을 그릴 수가 없었겠네. 솔직히 뭉크가 그린 그림들을 보면 기분이 나빠지는 것들이 많았거든. 처음엔 '왜 저래?' 했는데 이제는 이해가 가고, 내가 뭉크의 마음을 오해한 것 같아서 미안하기도 해."

혹시 그렇다면 사랑하는 사람을 만나 행복한 시간을 보내며 상처를 치유받지는 않았을까 하는 기대를 하게 되는데요. 안타깝게도 뭉크에게는 사랑 역시 쉽지 않았어요. 사랑의 상처와 배신으로 인한 고통으로 뭉크는 죽을 때까지 결혼도 하지 않고 고독하게 혼자 살았다고 하네요. 참 쉽지 않은 인생입니다. 왜 이렇게 뭉크의 인생은 고통과 슬픔의 연속이었을까요.

뭉크의 삶에 대한 이야기들을 듣고 난 후 주은이는 뭉크에 대해 오해를 했던 것에 대해 미안함을 표현했어요. 그런 상황에서도 그림을 놓지 않은 그가 대단하다고 생각했죠. 태어날 때부터 병약했던 데다가 연이은 가족들의 죽음을 경험하며 뭉크에게는 늘 죽음에 대한 공포가 따라다녔어요. 하지만 그는 80세까지 살았고 쉬지 않고 그림을 그려 2만 5천여 점이 넘는 수많은 작품들을 남깁니다. 자신이 경험한 고통과 고뇌를

회피하지 않고 내면 깊숙한 곳에서 느끼는 감정들을 예술을 통해 솔직하게 드러낸 뭉크. 그것을 표현하는 방식이 너무 솔직하고 적나라해서 때로는 거부감이 느껴지기도 하죠. 처음 뭉크의 작품들을 보고 사람들이 싸늘한 반응을 보이고 불편해했던 이유도 바로 이 때문일 거예요. 하지만 그 안에 담고 있는 슬픔이나 외로움, 우울함, 고통과 같은 여러 가지의 부정적인 감정들은 사실 우리 모두가 경험하는 것이긴 합니다. 그리 낯설지 않은 감정들이고 어쩌면 살면서 꽤나 자주 느끼게 되는 감정들이죠. 그래서 뭉크의 그림을 천천히 들여다보고 있으면 빠져들게 되고 공감하게 됩니다. 그것은 결국 나의, 그리고 우리들의 이야기가 될 수 있으니까요.

■ 어디선가 비명 소리가 들리지 않나요? '에그 인 헬' ■

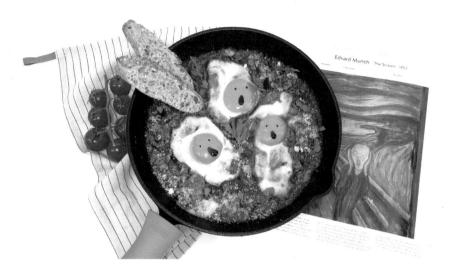

제가 좋아하는 브런치 메뉴 중에 '에그 인 헬'이라는 메뉴가 있어요. 참 독특한 이름이죠. 토마토 소스에 채소와 달걀을 넣어 만든 스튜인데 지중해와 중동지역에서 특히 즐겨먹는 브런치 메뉴에요. 푸짐한 아침을 먹고 싶을 때 자주 찾게 되는 메뉴죠. 달큰한 토마토소스와 고소한 달걀의 조화가 입맛을 돋아주기 때문에 아이들도 참 좋아하죠. '에그 인 헬'이라는 이름처럼 비주얼도 참 강렬하지 않나요? 뭉크를 위한 브런치 메뉴를 고민하다 이 메뉴가 떠올랐어요. 붉은 토마토소스에 달걀이 빠져 있는 모습이 꼭 뭉크의 〈절규〉와 비슷하다는 생각을 했기 때문이죠. 뜨거운 토마토소스에 빠진 달걀이 절규하듯 비명을 지를 것만 같았거든요. 평생을 죽음의 공포와 불안에 시달리며 힘들게 살았지만 자신의 감정을 회피하지 않고 예술로 승화시킨 예술가 뭉크. 그 어느 때보다도 정성스러운 마음으로 브런치를 준비하고 싶었어요. 가족들의 사랑과 애정을 제대로 경험해 보지 못한 뭉크에게 정성 가득 담긴 한 끼를 대접해 보려 합니다.

준비물

재료 달걀 3개, 방울토마토 한 줌, 베이컨 4-5줄, 가지 1개, 양파 1/2개,
토마토소스 200ml, 물 100ml, 마늘 3톨, 파마산 치즈가루, 파슬리 약간,
검은깨, 발사믹 글레이즈

필요한 도구 이쑤시개

1. 방울토마토, 가지, 양파, 베이컨을 작게 썰어요.
2. 팬에 기름을 둘러 준비한 재료를 볶아요.
3. ②에 토마토 소스와 물을 부어 끓여요.
4. ③이 바글바글 끓으면 달걀을 그대로 올리고 치즈가루를 뿌려요.
5. ④에 파슬리를 뿌려요.
6. 발사믹 글레이즈와 검은깨로 장식해 완성합니다.
 (tip. 발사믹 글레이즈 대신 김으로 표현해도 좋아요.)

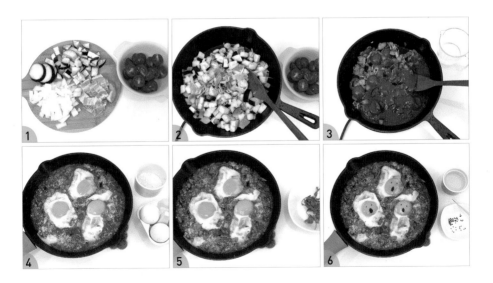

Andy Warhol 앤디 워홀 (1928-1987)

"세상에서 가장 비싼 수프를 보여줄까?"

앤디 워홀 **캠벨 수프 통조림** (1962)

서른두 개의 똑같은 모양의 수프 캔들이 줄지어 있습니다. 자세히 보니 각각 다 다른 맛의 수프들이네요. 맛이 어떨지 하나씩 골라 먹어보고 싶은 생각이 듭니다. 평소 식재료에 관심이 많은 저는 슈퍼마켓 가는 것을 정말 좋아해요. 특히 같은 품목의 상품들이 대량으로 쌓여있는 대형마트를 좋아하죠. 이 그림을 보니 마트 같은 곳에 줄 맞춰 진열되어 있는 상품들이 떠오르네요. 할인이나 새로운 상품을 알려주기 위해 마트 벽 여기저기에 붙어있는 포스터가 생각나기도 하고요. 미술작품이라기보다는 전단지나 광고 포스터에 가까워 보이는 그림이지만 이 그림의 가격을 알고 나면 아마도 깜짝 놀라게 될 거예요. 이 그림은 미국의 대표적인 팝 아티스트인 앤디 워홀의 그림 〈캠벨 수프 통조림, 1962〉입니다. 캠벨 수프는 미국에서 누구나 쉽게 사 먹을 수 있는 대중적이면서도 저렴한 깡통 수프에요. 어쩌다 이런 저렴한 깡통 수프는 미술작품으로 변신하면서 세상에서 가장 비싼 수프로 대접을 받게 되었을까요? 앤디 워홀은 하필 왜 이 깡통 수프를 그림의 주제로 삼았을까요?

미술작품들을 보다 보면 누구의 그림인지 한 번에 알아볼 수 있는 익숙한 그림들이 있죠. 하지만 그것을 그린 화가의 얼굴을 떠올리면 잘 기억나지 않는 경우가 많아요. 그런데 한번 보면 절대 잊히지 않는 얼굴이 있어요. 바로 눈부실 정도로 밝은 은빛 머리(이것은 가발이었다고 해요)와 폭 들어간 양 볼로 강한 인상을 남기는 앤디 워홀입니다. 그의 인상 깊은 외모만큼이나 작품 또한 한번 보면 잘 잊히지 않을 만큼 매우 독특하죠.

"진짜 특이하게 생긴 것 같아. 멋있다기보다는 뭔가 되게 아티스트 같은 느낌이야. 약간 크레이지한 면도 있었을 것 같고, 성격도 되게 독특했을 것 같아. 나는 외모만 봤을 때 제일 특이하다고 생각하는 게 바로 달리거든. 딱 봐도 달리는 보통 사람 같지 않잖아. 앤디 워홀은 그 정도까지는 아니지만 이 사람도 절대로 평범해 보이지는 않아."

미국 피츠버그에서 태어난 앤디 워홀은 가난한 이민자 가정 출신이었어요. 어려서부터 그림 그리기와 만화를 좋아했던 그는 대학에서 산업 디자인을 전공하고 유명한 잡지사에서 삽화 그리는 일을 하게 돼요. 그의 뛰어난 디자인 감각과 실력은 꽤 인정을 받게 되죠.

"나 앤디 워홀이 그린 일러스트는 처음 봐. 너무 내가 좋아하는 스타일인데? 특히 구두 디자인한 게 진짜 예쁘네. 요리책에 들어가는 그림도 귀엽고. 옛날에 그린 건데 하나도 촌스럽지 않고 세련되고 예뻐. 앤디 워홀이 되게 센스가 있는 사람이었네!"

앤디 워홀이 잡지사의 일러스트 디자이너로 일할 당시 그렸던 그림들을 주은 이는 매우 마음에 들어 했어요. 이렇게 디자이너로서의 실력을 인정받았지만 사실 그는 순수 예술에 대한 열망을 계속해서 품고 있었죠. 결국 그는 잡지사

를 그만두고 순수 예술가로서의 길로 들어서게 돼요. 그리고 그가 선택한 첫 번째 주제는 바로 어려서부터 좋아했던 만화였어요. 하지만 그보다 먼저 만화 이미지를 이용해 그림을 그리는 화가가 있다는 것을 알게 되고는 다른 길을 모색하게 되죠. 그는 시대를 상징하는 주제를 찾고 싶었어요. 그리고 고민 끝에 대중들에게 익숙한 상품 이미지를 주제로 택하게 돼요.

"엄마, 우리 이태리 도착해서 제일 처음 슈퍼마켓 갔을 때 생각나? 엄마랑 나랑 토마토소스 엄청 많은 거 보고 깜짝 놀랐었잖아. 나 세상에 토마토소스 종류가 그렇게 많은지 그때 처음 알았어. 엄마도 신기해서 막 사진 찍고 그랬었지. 이 그림 보니까 왠지 그때가 생각이 나."

처음 이탈리아에 도착해 들린 슈퍼마켓에서 진열대 하나를 꽉 채운 다양한 종류의 토마토소스를 보고 나름의 문화적 충격을 받았었던 기억이 있어요. 〈캠벨 수프 통조림〉 작품을 본 주은이는 색감이 비슷해서인지 아니면 줄지어 서있는 깡통들의 모습이 비슷해서인지 그때를 떠올리며 무척 반가워했지요. 꼭 토마토소스가 아니더라도 그의 작품들을 보면 일단은 반가움이 먼저 느껴집니다. 그 이유는 한눈에 알아볼 수 있는 익숙한 대상들을 주제로 하는 그림들이 많기 때문이죠. 어디서부터 어떻게 다가가야 할지 어렵고 망설여졌던 또 다른 미국의 대표작가인 잭슨 폴록의 그림과 비교해 보면 매우 다른 차이점이 느껴지네요. 앤디 워홀은 대중들이 익숙하고 쉽게 다가갈 수 있는 그림을 그리고 싶어 했어요. 이것이 바로 대중적인 미술 즉, 팝 아트(Pop Art)의 시작입니다. 그는 팝 아트의 가장 대표주자로 수프 캔, 코카콜라, 지폐, 당시 인기 있는 스타들과 유명인과 같은 친숙한 소재를 작품에 담아 대중들이 예술에 보다 쉽게 다가갈 수 있도록 했어요.

"근데 앤디 워홀은 좀 치사한 거 같아. 너무 쉽게 작품을 만든 거 아니야? 심지어 자기가 직접 다 하지도 않고 아이디어만 주고 조수들을 다 시켰잖아. 내가 만약에 그 조수들이었으면 좀 얄미웠을 것 같아. 한 번에 여러 개를 계속 찍어낼 수 있으니깐 한번 노력으로 작품도 많이 만들 수 있고. 그리고 사실 주제도 원래 있는 것들을 사용한 거잖아. 고생고생하면서 겨우 작품 하나를 만들어내는 다른 화가들이 볼 때 너무 얄미웠을 것 같지 않아?"

주은이가 앤디 워홀에 대해 '얄밉다'는 표현을 쓴 건 다름 아닌 그의 작품 제작 방식 때문이에요. 그는 실크스크린 기법으로 그림을 제작하였어요. 이것은 판화기법 중 하나로 색을 칠하고 싶은 부분은 비워두고 테두리를 남겨서 그 위에 잉크를 덧칠하는 기법을 말해요. 티셔츠나 에코백 등에 무늬를 찍어내는 것을 생각하면 이해가 쉽죠. 이러한 방법은 제작 과정이 복잡하지 않으면서 한번 판을 완성하면 같은 그림을 여러 번 찍어낼 수 있다는 장점이 있어요. 앤디 워홀은 자신의 작업실을 아예 'Factory(공장)'라고 이름 붙이고 조수들과 함께 작품을 대량 생산했어요. 다양한 색 조합이 특징인 그만의 독특한 작품들이 이 Factory에서 탄생하게 된 거죠. 혼자 오랜 시간을 고민하고 공을 들여 세상에 단 하나뿐인 작품을 내놓는 우리가 흔히 생각하는 예술가의 모습과는 사뭇 다르죠. 그래서인지 앤디 워홀하면 '예술가'보다는 '아티스트'라는 표현이 더욱 어울리는 것 같기도 해요.

"그런데 또 어떻게 보면 앤디 워홀은 오히려 정말 똑똑한 사람인 것 같기도 해. 결국 그런 방법을 사용해서 그렇게 돈도 엄청 많이 벌고 성공했으니깐. 나는 기왕이면 살아있는 동안 인정받는 게 더 좋은 것 같아. 살아있는 동안에 고생만 하고 죽은 다음에 유명해지면 사실 무슨 소용이야. 어쩌면 앤디 워홀이 진짜 똑똑한 아티스트였던 거지. 나도 만약 아티스트가 된다면 사람들이 쉽게 즐기고 좋아할 수 있는 걸 만들고 싶어. 아! 나도 앤디 워홀처럼 내 작업

실에 이름을 하나 만들어야겠다. 엄마, 혹시 뭐 좋은 아이디어 있어?"

사실 우리가 알고 있는 예술가 중에서 살아있는 동안 인정을 받아 돈과 명성을 모두 갖게 된 사람은 매우 드물어요. 그 두 가지를 얻어낸 가장 대표적인 사람이 바로 앤디 워홀이죠. 주은이가 처음 그를 얄밉다고 생각한 것 같이 그에 대한 의문을 제기할 수도 있어요. '그가 과연 스스로 창작한 것은 무엇인지? 과연 어디까지가 순수한 그만의 창작물이라 할 수 있는지?'에 대한 의문들 말이죠. 하지만 그가 자신이 살았던 시대의 분위기와 문화를 정확하게 읽어냈다는 것은 의심의 여지가 없죠. "예술은 쉽고 평등한 것이어야 하며 많은 대중들이 어렵지 않게 그것을 즐겨야 한다."는 생각을 가지고 있었던 앤디 워홀. 이러한 그의 생각은 대중들로부터 환영을 받았고 결국 그는 유명한 예술가를 넘어 대스타가 될 수 있었어요. 앤디 워홀의 작업실 'Factory'가 인상 깊었던 걸까요? 작은 창고 방을 자신의 아뜰리에로 꾸며 쓰고 있는 주은이는 갑자기 그곳에 자신만의 이름을 붙여봐야겠다고 했어요. 그 작은 공간에서 펼쳐질 아이의 상상의 세계를 한번 기대해 봐도 될까요?

앤디 워홀을 위한 요리

햄버거 공장 풀가동~ 한 입 쏙쏙 '미니 햄버거'

지금은 한 시대의 아이콘이 되어 버린 전설과도 같은 아티스트 앤디 워홀. 처음 상업 디자이너로 일을 하다가 순수 미술계로 들어오게 된 그는 미국적이면서도 일상의 풍요로움을 나타낼 수 있는 것들을 작품에 담아내고 싶어 했어요. 고민 끝에 그는 미국인들이 좋아하는 대중 스타와 미국을 대표하는 익숙한 상품들의 이미지를 작품의 소재로 삼았지요. 그리고 실크스크린이라는 기법을 사용해 작품을 대량생산했죠. '미국적인 것', '대량생산', '대량 소비문화'라는 키워드를 생각하니 저는 햄버거가 가장 먼저 떠올랐어요. 미국의 상징과도 같은 음식이면서 대량생산의 대표주자이기 때문이죠. 가끔은 패스트푸드점에서 사 먹기도 하지만 그보다는 엄마의 정성이 가득 들어간 홈메이드 버거를 아이들도 정말 좋아해요. 앤디 워홀을 위한 메뉴로 한입에 쏙쏙 들어가는 미니 햄버거를 만들어 볼까 합니다. 팝 아트의 거장을 위해 준비하는 브런치, 어느 때보다도 비주얼에 신경을 써야 할 것 같죠? 〈캠벨 수프 통조림〉 작품에 나오는 깡통 수프들처럼 줄지어 서있는 햄버거들을 재미있게 표현해 보려 해요. 자, 그럼 햄버거 공장 풀가동을 한번 시켜볼까요?

준비물

재료 모닝빵 12개, 갈은 소고기 500g, 토마토 3개, 방울토마토 6개, 적양파, 상추,
슬라이스 치즈 6장, 감자튀김, 바베큐소스, 빵가루

필요한 도구 꼬치, 둥근 모양 틀(혹은 빨대)

1. 갈은 소고기에 소금, 후추 간 하고 빵가루 2큰술, 바비큐 소스 2큰술을 섞어요.
 (tip. 갈은 돼지고기를 섞거나 달걀 노른자를 넣으면 좀 더 부드러운 패티를 만들 수
 있어요.)
2. ①을 잘 치대 동그랗게 빚어 후라이팬에 구워요.
3. 토마토와 적양파는 얇게 썰고 상추는 깨끗이 씻어 물기를 빼 준비해요.
4. 모닝빵은 살짝 구워 한쪽 면에 마요네즈를 바르고 상추 → 고기 패티 → 슬라이스 치
 즈 → 토마토 → 적양파 순으로 올리고 케첩이나 바베큐 소스를 뿌려요.
5. 꼬치에 방울토마토나 감자튀김을 끼워 햄버거에 꽂아요.
6. 치즈와 김으로 다양한 눈 모양을 만들어 장식해 완성합니다.

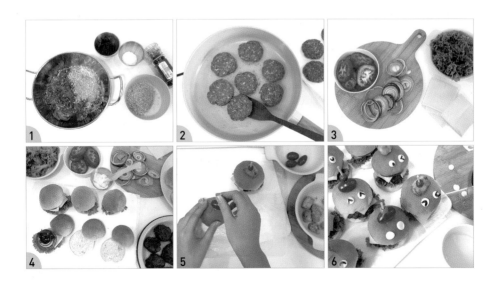

Brunch with Artists

Ch5.

달콤한 브런치
Sweet Brunch

01

Joan Miro 호안 미로 (1893-1983)

"너의 상상을 그림으로 표현해봐"

호안 미로 어릿광대의 사육제 (1924-1925)

여기 아주 흥미로운 그림이 하나 있네요. 알록달록 정체를 알 수 없는 존재들이 그림에 가득해요. 어떻게 보면 곤충이나 벌레들 같기도 하고 또 어떻게 보면 작은 괴물들 같기도 하죠. 이 그림은 대표적인 초현실주의 화가 중 하나인 호안 미로의 대표작 〈어릿광대의 사육제, 1924-1925〉입니다. 요란스러운 파티의 현장 같아 보이기도 하고 복잡한 실험이 한창 중인 실험실 같아 보이기도 합니다. 이 그림에 나온 대상들이 정확하게 어떤 존재인지 알아볼 수 있는 것은 하나도 없어요. 무엇을 하고 있는지도 도통 모르겠고요. 하지만 재미있고 바쁜 일들이 일어나고 있는 것 같아 자꾸만 들여다보게 되네요. 보면 볼수록 독특한 매력에 빠져들게 되는 그림입니다. 정확하게 어떤 상황을 나타낸 건지 그림에 나온 이들은 누구인지 추측하긴 어렵지만 보고 있으면 기분 좋아지고 활기가 느껴지는 그림, 그래서 아이 방에다 하나 걸어주고 싶은 마음이 드는 그림. 도대체 이런 독특한 그림을 그린 화가는 어떤 사람일까요?

호안 미로의 그림들을 보고 있으면 아이들 어렸을 때가 생각납니다. 두 아이 모두 그림 그리는 것을 워낙 좋아해 온 집안이 하루에도 몇 장씩 쏟아져 나오는 그림들로 가득했었죠. 삐뚤삐뚤, 사람인지 동물인지, 형태조차 분간하기 힘들었던 그때의 때 묻지 않은 아이들의 그림들. 이제 더 이상은 볼 수 없는 제 기억 속에 소중히 자리 잡은 그림들입니다. 아이들의 이런 순수한 그림들과 호안 미로의 그림은 참 많이 닮아있어요.

"나의 두 번째 픽, 호안 미로네! 호안 미로 그림들 너무 귀엽지 않아? 색깔들도 알록달록해서 내가 좋아하는 스타일이고. 근데 이 많은 그림들 중에 뭘 그린 건지 알아볼 수 있는 게 하나도 없다는 게 진짜 신기해. 뭔지는 모르는데 보면 신나고 재밌어."

꿈꾸는 듯한 동화 같은 천진함을 담은 그림. 그만의 독특하고 창의적인 상상력을 지닌 호안 미로는 어려서부터 남달랐을 것만 같은 생각이 드네요. 문득 그의 어린 시절이 궁금해집니다. 호안 미로는 스페인 바르셀로나 출신의 화가예요. 바르셀로나 하면 혹시 떠오르는 인물이 있지 않나요? 바로 세계적인 천재 건축가 가우디죠. 대학생이 되어 바르셀로나를 여행하며 처음으로 가우디의 건축물을 마주했을 때가 생각나요. 그때의 감동과 놀람, 과연 인간이 만든 것인가 싶을 정도의 경외감마저 들었던 기억이 20년이 훌쩍 지난 지금도 생생합니다. 이런 가우디의 건축물을 보고 자란 호안 미로는 그로부터 얼마나 많은 영향과 영감을 받았을까요? 실제로 미로는 가우디에 대한 존경심을 담아 훗날 '가우디를 위한 모형' 시리즈를 그리기도 했답니다. 호안 미로의 가족 환경은 어땠을까요? 아버지는 시계 장인이자 금 세공인이었다고 해요. 아무래도 이런 환경에서 자란 미로는 어렸을 때부터 다양한 조형들이나 특이한 소재들을 많이 접해봤겠죠. 이런 경험들이 훗날 미로의 작품에 많은 영향을 미쳤으리라 생각됩니다.

"엄마, 나는 이 그림을 보면 영화 〈토이 스토리〉가 생각이 나. 내가 잠든 사이에 내 장난감들이 깨어

나서 한바탕 파티를 벌이면서 시끄럽게 놀고 있는 것 같은 느낌말이야. 나 사실 그런 상상을 가끔 하거든. 만약에 진짜 그런 일이 일어나게 되면 나는 계속 자는 척을 하면서 장난감 친구들이 노는 모습을 지켜볼 거야. 너무 재미있을 것 같지 않아?"

호안 미로의 대표작 중 하나인 〈어릿광대의 사육제〉를 보고 주은이는 너무 재미있게 봤던 영화 〈토이 스토리〉를 떠올렸습니다. 무슨 느낌을 이야기하는 건지 바로 알 것 같네요. 그림에 나오는 작은 생명체들의 정확한 정체는 알 수 없습니다. 하지만 가만히 들여다보고 있으면 여기저기서 왁자지껄 떠드는 소리와 함께 한바탕 축제가 벌어지고 있는 것처럼 느껴지죠. 축제의 흥을 돋우기 위해 요란한 악기 연주가 들려오는 것 같기도 하고요. 어떤 상황이 벌어지고 있는 것인지 확실하게는 모르겠지만 여하튼 덩달아 신이 나는 것만은 분명하네요. 시끌벅적 신나는 공연이나 파티에 다녀온 후에는 한동안 그 들뜬 기분이 쉽사리 가라앉지 않죠. 주은이는 그런 날이면 평소보다 그림을 더 많이 그려요. 아마 그 신났던 기분을 그림으로 이어가고 싶기 때문이 아닌가 싶어요. 미로도 어느 날 신나는 축제에 다녀와 흥분되고 들뜬 마음을 그대로 그림에 옮겨 담은 것 같아 보이네요.

"호안 미로는 성격이 되게 밝고 긍정적인 사람이었을 것 같아. 나처럼 음악도 좋아하고, 친구들하고 노는 것도 좋아하고. 이 그림도 막 신나는 날 그리지 않았을까? 음악을 크게 틀어놓고 그렸을 것 같기도 하고. 나는 기분 좋은 날은 자기 전에 딴 거 안하고 음악 들으면서 그림 그리면서 마무리하는 걸 제일 좋아하는데. 호안 미로도 나랑 비슷했을 것 같아."

과연 그럴까요? 〈어릿광대의 사육제〉도 그렇게 신나고 들뜬 마음으로 탄생된 그림일까요? 사실은 좀 달라요. 주은이와 저의 생각과는 다르게 이 작품은 미로가 가장 힘들었던 시기에 그린 그림이라고 해요. 호안 미로는 많은 유명한 작품들로 지금까지도 사

람들에게 큰 사랑을 받고 있지만 이 그림을 그렸을 당시만해도 그는 유명하지도 않았을뿐더러 심지어 끼니를 제대로 챙기기도 힘들 정도로 형편이 매우 어려웠어요. 제대로 된 식사도 하지 못해 정신이 혼미해진 어느 날, 침대에 누웠더니 천장에 이상한 형체들이 둥둥 떠다녔다고 해요. 배고픔에 지쳐 헛것을 보게 된 거죠. 그것들은 마치 자기들끼리 축제를 하고 있는 것처럼 보였고 미로는 이것을 캔버스에 옮겼어요. 신나는 축제 후의 들뜬 기분으로 그려졌을 거라는 예상과는

달리 극심한 배고픔이 만들어낸 환상을 표현한 것이었네요.

"생각도 못 했어. 너무 그림이 활기차고 재밌어서 호안 미로에게 그런 또 슬픈 스토리가 있을 줄은 몰랐네. 배고픔에 지친 상태에서 그려진 그림이라는 게 너무 놀랍다. 아, 또 짠하네. 참... 예술가들은 정말 대단해!"

우리가 알고 있는 살바도르 달리나 르네 마그리트와 함께 호안 미로 역시 대표적인 초현실주의자였어요. 그런데 호안 미로의 그림은 달리나 마그리트의 그림과는 사뭇 다른 느낌이죠. 살바도르 달리가 이성의 저 편에 존재하는 '꿈'이라는 '무의식'의 세계를 표현하고, 르네 마그리트가 익숙한 것들을 새롭게 때로는 과하게 강조함으로써 '낯설게 하기(데페이즈망)'를 시도했다면, 호안 미로는 논리적으로 생각하기보다는 떠오르는 대로, 상상되는 대로 그림을 그렸어요. 이것을 '자동기술법(automatism)'이라고 합니다. 말 그대로 붓이 가는 대로, 그저 손이 움직이는 대로 그리는 것을 말해요. 전화

통화를 하거나 누군가와 이야기를 하면서 나도 모르는 사이 앞에 있는 노트에 알 수 없는 끄적임을 해 본 적 있나요? 쉽게 말해 의식하지 않은 채로 한 낙서 같은 것 말이죠. 미로는 처음부터 철저하게 계획을 세우고 그림을 그린 게 아니라 이처럼 무의식의 상태에서 자유롭게 이미지들을 상상한 다음 캔버스에 옮기는 작업을 했다고 해요.

호안 미로의 작품을 보면 빨강, 파랑, 노랑의 삼원색을 주로 사용한 것을 볼 수 있어요. 빨강, 파랑, 노랑의 삼원색이라... 누군가 떠오르지 않나요? 맞아요. 바로 추상화가 몬드리안이죠. 하지만 호안 미로가 표현한 방식은 몬드리안과는 달랐어요. 정리되고 차분한 느낌의 몬드리안과는 대비되는 유쾌하고 리듬감 있는 호안 미로의 그림. 호안 미로는 동시대 유행했던 야수주의, 입체주의의 영향도 받았어요. 그래서인지 그의 작품에는 마티스와 피카소의 느낌도 물씬 묻어나죠. 이것이 주은이가 호안 미로의 그림을 특히 좋아하는 이유이기도 합니다.

"나는 호안 미로 그림이 마음에 들어. 내가 마티스 다음으로 좋아하는 화가가 바로 호안 미로잖아. 왜 좋으냐고 물어보면 사실 이유는 잘 설명 못하겠어. 그냥 호안 미로의 그림들을 보면 기분이 밝아져. 여러 가지 색들이 많아서 그런 것 같기도 하고, 또 귀여운 캐릭터 같은 그림들도 많아서 좋기도 하고. 나는 좀 숨이 쉬어지는 그림이 좋거든. 그림들이 너무 빽빽하게 그려져 있거나 너무 자세하게 그려져 있으면 좀 답답한데 이 그림들은 그런 게 없어서 좋아."

평생을 아이와 같은 순수한 마음으로 예술 활동을 한 호안 미로는 90세의 나이에 크리스마스 날 동화처럼 홀연히 우리의 곁을 떠났어요. 자신과 마찬가지로 많은 사람들이 천진난만한 어린이와 같은 눈으로 세상을 바라보길 바랐던 그의 따뜻한 마음은 지금도 다양한 작품들 속에 고스란히 남아 우리에게 큰 위안과 기쁨을 주고 있답니다.

호안 미로를 위한 요리

■ 상상 속 친구들을 표현해봐! 새콤달콤 '과일피자' ■

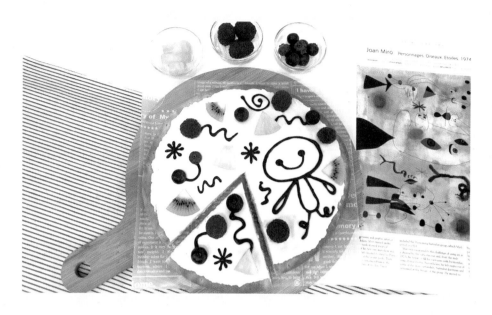

특유의 상상력과 유쾌함으로 우리를 즐겁게 만드는 호안 미로의 그림. 그의 그림에는 활기가 느껴지는 다양한 기호와 상징들, 빨강, 파랑, 노랑 원색의 조화와 함께 여백의 미가 있어요. 이런 이유로 주은이는 호안 미로의 그림이 '이유 없이 기분이 밝아지는 그림', 그리고 '숨이 쉬어지는 그림'이라고 표현한 것 같아요. 그림에 대한 아이의 진심 어린 애정이 느껴지는 표현이네요. 호안 미로를 위한 메뉴로 뭐가 좋을까 고민하다 과일피자를 떠올렸어요. 치즈를 올려 구워 먹는 일반적인 피자와 달리 과일피자는 새콤달콤하게 먹는 아이들이 정말 좋아하는 피자에요. 바삭하게 구운 피자빵 위에 크림치즈로 하얀 배경을 표현하고 초코펜으로 자유롭게 그림을 그린 후, 알록달록 각종 과일을 얹어 만들어보려 해요. 세상에 단 하나뿐인 새콤달콤한 과일피자를 호안 미로가 마음에 들어 했으면 하는 바람입니다. 순수한 어린아이의 마음으로 돌아가서 말이죠.

준비물

재료 피자 브레드, 초코펜, 크림치즈, 블루베리, 라즈베리, 키위, 파인애플 등 각종 과일

필요한 도구 오븐팬, 오븐

1. 피자 브레드를 오븐에 바삭하게 구워요.

 (tip. 피자 브레드 대신 토르띠아를 사용해도 좋아요.)

2. ①위에 크림 치즈를 발라요.

 (tip. 크림치즈 대신 생크림을 사용해도 좋아요.)

3. 초코펜으로 그림을 그려요.

4. 블루베리, 라즈베리로 장식해요.

5. 키위나 파인애플을 적당히 잘라 장식해 피자를 완성합니다.

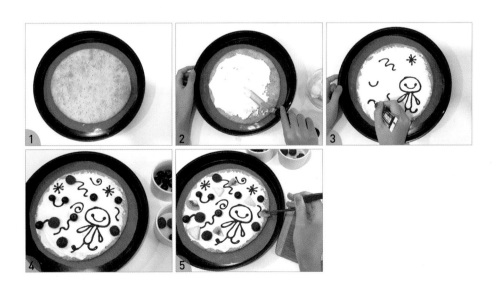

Georges Seurat 조르주 쇠라 (1859-1891)

"점 하나하나에 담긴 나의 진심이 보이니?"

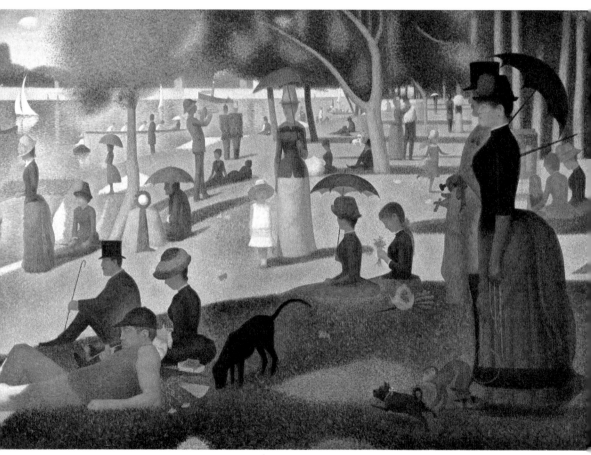

조르주 쇠라 그랑드 자트 섬의 일요일 오후 (1884-1886)

눈부신 햇살이 내리쬐는 화창한 오후의 풍경입니다. 한가로운 오후의 여유로움이 물씬 풍기는 그림이죠. 간단한 도시락과 돗자리를 챙겨 어서 밖으로 나가 이 따사로운 햇살을 만끽하고 싶은 기분이 드네요. 평화롭고 따뜻한 느낌을 주는 이 그림은 신인상주의 화가인 조르주 쇠라의 대표작 〈그랑드 자트 섬의 일요일 오후, 1884-1886〉입니다. 그랑드 자트 섬은 파리 인근에 있는 섬으로 당시 사람들이 많이 모이던 휴양지예요. 많은 사람들이 주말 오후만 되면 이곳으로 와서 휴식을 즐겼다고 하네요. 그런데 그림을 계속 들여다보고 있자니 그림 속 인물들이 지나치게 차분해 보이기도 합니다. 그림 가득 쏟아지는 따스한 햇살에 몸이 나른해진 탓일까요? 그러고 보니 다들 정지되어 있는 것 같기도 하고, 아무도 서로 말 한마디 안 걸고 입을 꾹 다물고 있는 것 같기도 하네요. 피크닉을 즐기러 나와 모두들 묵언수행 중인 것은 아닐 텐데 말이죠. 굉장히 편안하고 따뜻해 보이지만 그 안에 알 수 없는 정적이 흐르는 그림이네요. 활기가 느껴지지는 않지만 독특한 매력으로 시선을 사로잡는 이 그림에 대한 궁금증이 커집니다.

조르주 쇠라의 작품 〈그랑드 자트 섬의 일요일 오후〉를 보자마자 주은이는 손사래를 치며 말했어요.

"내가 그림 그리는 걸 정말 좋아하지만 진짜 쇠라처럼 점을 찍어서 하는 건 도저히 못할 것 같아. 아마 나는 한 작품도 못 끝냈을걸? 엄마, 쇠라는 'J'였을 것 같지 않아? 엄마처럼 말이야. 엄마는 꼼꼼하니깐 어쩜 할 수 있을지도 모르지만. 아휴, 나 같은 'P'는 정말 상상도 할 수 없어!"

어렸을 때 면봉이나 도트물감을 이용해 미술놀이를 자주 했던 주은이는 이미 조르주 쇠라의 그림에 대해 알고 있었어요. 이것이 한 땀 한 땀 아니, 한 점 한 점씩 찍어서 완성한 작품이란 것을요. 평소 저랑 MBTI 성격유형에 대해 이야기하는 것을 좋아하는 주은이는 쇠라의 작품을 보자마자 대뜸 그의 성격유형을 유추해 냈어요. 그러면서 자기 같은 성격은 절대 이런 꼼꼼한 작업을 해낼 수 없다며 고개를 절레절레 저었죠. 쇠라의 정확한 성격유형을 알 길은 없지만 아이의 말대로 그의 그림 방식은 꼼꼼함과 끈기를 필요로 하는 작업인 것만은 분명합니다. 이처럼 색을 점으로 하나하나 찍어 표현하는 기법을 '점묘법'이라고 해요. 쇠라는 이러한 점묘법의 대표적인 화가죠. 쇠라는 어쩌다 이렇게 점을 찍어 그림을 그리게 되었을까요? 결코 쉽지 않은 작업이었을 텐데 말이에요.

"그림이 일단 밝아서 좋아. 반짝거리는 것도 예쁘고, 내가 좋아하는 모네 그림하고도 느낌이 비슷해. 그런데 그것보다는 더 또렷하다고 해야 하나? 아웃라인을 그린 것 같지는 않은데 좀 더 또렷해 보이는 느낌? 모네 그림은 색이 막 퍼지는 것 같잖아. 쇠라 그림은 번지는 거 같으면서도 흐릿하지는 않은 것 같아. 그림이 반짝반짝하는 것 같아서 그런지 일단 뭔가 예뻐 보여."

쇠라의 그림을 보고 주은이는 모네의 그림들을 떠올렸어요. 비슷하면서도 다른 느낌이 있다면서요. 조르주 쇠라는 신인상주의에 속하는 화가에요. 신인상주의란 무엇일까요? 말 그대로 새로운 인상주의라 할 수 있어요. 인상주의와 비슷하면서도 다른 독특함이 있어 붙여진 이름이죠. 쇠라도 인상주의 화가들처럼 빛과 색을 중요시했어요. 그런데 쇠라는 보다 실제에 가까운 색을 표현하고 싶었어요. 인상주의 화가들은 투명한 빛을 나타내기 위해서 물감을 서로 섞지 않고 바로 캔버스에 칠하는 방법을 썼죠. 이것은 물감이 섞이면서 색이 점점 탁해져 버리는 것을 막고 좀 더 밝은 분위기를 내기 위함이죠. 그런데 쇠라는 여기서 만족하지 않고 작은 색점들 하나하나를 찍어 보다 밝은 빛을 표현했어요. 작업 방식에서도 차이점을 발견할 수 있어요. 인상주의 화가들은 빛을 따라 시시각각 변하는 형체를 순간적으로 잡아내야 했죠. 따라서 빛을 쫓아 오랜 시간 밖에서 작업할 수밖에 없었어요. 이와 달리 쇠라는 밖에서 세심하게 관찰을 하고 재빨리 스케치만 했죠. 그리고는 작업실로 돌아와 오랜 시간을 들여 나머지 작업을 했다고 해요. 주은이가 쇠라의 그림을 보며 자신이 좋아하는 모네의 그림을 떠올린 이유가 바로 이것이었네요.

"쇠라 그림을 보면 내가 하는 픽셀 아트랑도 비슷한 것 같아. 재밌긴 한데 그거 진짜 눈 빠지거든. 알갱이가 반짝반짝하는 게 색 모래의 느낌도 나고. 나는 밝은 그림을 좋아하잖아. 쇠라 그림은 밝고 반짝거리는 느낌이 있어서 너무 예뻐. 근데 약간 기운이 없어 보이기도 해. 여기 그림에 있는 사람들 말이야. 지금 즐거운 거 맞지? 피크닉을 나와서 왜 이렇게 다들 조용한 거야. 그렇다고 어둡고 우울해 보이는 건 아닌데 그렇다고 또 즐거워 보이지도 않아. 그냥 말을 안 하고 다 속으로만 생각하고 있나 봐. 다들 무슨 생각을 하고 있는 걸까? 사람들마다 지금 생각하고 있는 것들을 그림에 말풍선으로 적어보면 재밌을 것 같지 않아?"

밝은 색감으로 반짝거리는 느낌을 주는 쇠라의 그림을 주은이는 '예쁜데 좀 기운 없어 보이는 그림'이라고 표현했어요. 비슷한 주제로 야외에서의 주말 풍경을 담은 르누아르의 그림 〈물랭 드 라 갈레트의 무도회, 1876〉에 비하면 생동감과 활기가 떨어지는 것은 사실이네요. 쇠라는 색 표현에 아주 진심이었어요. 그는 인상주의를 보다 과학적인 방법으로 발전시키려고 노력했는데, 그 결과 일정한 크기의 색점으로 고르게 표현을 하는 점묘법을 발전시키게 된 거죠. 그리고 인상주의자들의 즉흥적이고 빠른 붓터치 대신 꼼꼼하게 인물을 표현하고자 했어요. 그는 한 점의 그림을 위해 수십 점의 드로잉과 수많은 습작을 했다고 해요. 이러한 노력은 바로 완벽한 구도와 그림의 안정감을 위한 것이었죠. 독특한 매력을 풍기는 그의 작품 〈그랑드 자트 섬의 일요일 오후〉는 이 같은 쇠라의 철저한 계획하에 이루어진 것이에요. 그러다 보니 아이가 느낀 것처럼 그림이 매우 정돈되어는 있지만 뭔가 생동감이 떨어지고 기운 없어 보이는 느낌을 받게 되는 거죠.

"진짜 대박이다. 난 이 그림이 그렇게 큰 줄 몰랐어. 어떻게 그렇게 큰 그림을 점으로 다 채울 수 있었을까? 심지어 액자까지… 눈도 엄청 나빠졌을 것 같아. 너무 고생을 해서 몸이 빨리 아팠던 건 아닐까? 그림을 좀 작게 그렸으면 덜 힘들었을 텐데… 그림은 너무 멋지지만 이런 그림을 그리느라 쇠라가 너무 고생을 했을 것 같아."

쇠라는 이 작품을 무려 2년에 걸쳐 작업을 했어요. 얼마나 점 하나하나에 공을 들였을지 짐작이 되죠. 높이 2m, 너비 3m가 넘는 거대한 크기의 작품을 완성해 나가는 그 과정이 얼마나 힘들고 외로웠을까요. 시간이 오래 걸릴 수밖에 없는 '점묘법'의 방식으로 그림을 그린 데다가 안타깝게도 32살이라는 젊은 나이에 병으로 세상을 떠나게 되어 우리는 쇠라의 그림들을 많이 볼 수는 없어요. 하지만 그 짧은 생애 동안 이런 걸작들을 남겼다는 것이 정말 대단하기만 하네요.

쇠라가 사망하자 그의 어머니는 쇠라의 최고 걸작인 〈그랑드 자트 섬의 일요일 오후〉를 프랑스 정부에 기증하려고 했어요. 하지만 당시만 해도 이 그림의 엄청난 가치를 몰라봤던 정부는 이를 거절했다고 해요. 몇년이 흘러 이 그림의 가치를 알아본 한 미국인 수집가가 작품을 매입하여 시카고 미술관(The Art Institute of Chicago)에 기증하게 됩니다. 그리고 그때부터 지금까지 시카고 미술관의 가장 대표적인 소장품으로 사랑 받고 있어요. 너무 '귀하신 몸'으로 대접을 받는 이 작품은 다른 미술관에 대여가 되지 않아 쇠라의 이 작품을 보기 위해서는 반드시 시카고에 가야만 한답니다. 진작에 이 그림의 가치를 몰라본 프랑스 정부는 얼마나 땅을 치고 후회했을까요? 책을 통해 미술작품들을 보다 보면 이것만큼은 꼭 실물 영접을 하고 싶다 하는 작품들이 있는데요. 쇠라의 이 그림은 기회가 된다면 정말 직접 마주해보고 싶다는 생각이 들었어요. 오랜 기간을 걸쳐 완성된 집념의 결정체 같은 그림을요. 점 하나하나에 온 마음과 정성을 쏟았을 쇠라의 진심을 언젠가 꼭 가까이에서 느껴보고 싶네요.

조르주 쇠라를 위한 요리

▪ 입안에서 톡톡! 물놀이가 생각나는 '치아 씨드 밀크 푸딩' ▪

색 표현에 너무나 진심이었던 조르주 쇠라. 그는 물감을 직접 섞지 않고 무수히 많은 점들을 찍어 색을 표현하는 독창적인 방법을 생각해 내요. 이것은 엄청난 노력을 필요로 하는 작업이었어요. 그의 끈기와 인내로 완성된 작품은 우리에게 큰 감동을 줍니다. 쇠라를 위한 브런치 메뉴로 뭐가 좋을지 조금 오랜 시간을 고민했어요. 금방 아이디어가 떠오르지 않기도 했지만 긴 시간 인내를 가지고 점 하나하나를 찍어가며 그림을 완성했을 쇠라를 위해서는 보다 신중하게 메뉴를 선택하고 싶었거든요. 그러다 아이들에게 가끔 만들어주는 치아 씨드를 넣은 밀크 푸딩이 생각났어요. 치아씨드 한 알 한 알이 마치 작은 점들처럼 느껴졌기 때문이죠. 치아씨드는 다양한 영양소를 담고 있는 슈퍼 푸드의 일종인데, 우유나 요거트에 불려 과일이나 견과류를 올려 먹으면 식감도 영양도 정말 최고랍니다. 치아씨드를 이용해 쇠라의 작품 중 제가 가장 좋아하는 〈아스니에르에서 물놀이하는 사람들, 1883-1884〉을 표현해 보려 해요. 푸른 해변은 바다의 해초로 만든 또 다른 슈퍼푸드인 블루 스피룰리나를 이용해 볼 거예요. 온 마음을 담아 그림을 그렸을 쇠라를 생각하며 정성을 가득 담아 준비해 보도록 할게요.

준비물

재료 우유 1/2컵, 치아씨드 2큰술, 메이플시럽 1큰술, 코코넛가루, 라즈베리, 블루베리,
통밀쿠키 2개, 젤리, 블루 스피룰리나 파우더 1작은술
필요한 도구 밀대, 파라솔 이쑤시개

1. 우유에 치아씨드, 메이플시럽, 블루 스피룰리나 파우더를 넣어 잘 섞어 냉장고에 1시
 간 이상 넣어요.
 (tip. 블루 스피룰리나 파우더 대신 파란색 식용색소를 사용해도 좋아요.)
2. 치아씨드가 잘 불려졌으면 볼에 담고, 지퍼백에 통밀쿠키를 넣어 밀대로 밀어 잘게
 부숴요.
 (tip. 밀대로 밀다가 지퍼백이 터질 수 있으니 지퍼백을 살짝 열어 주세요.)
3. ②를 볼에 담아 모래를, 코코넛 가루로 하얀 파도를 표현해요.
4. 젤리를 올려 모래사장을 표현해요.
5. ④에 과일을 올려 장식해요.
6. 파라솔 이쑤시개를 올려 완성합니다.

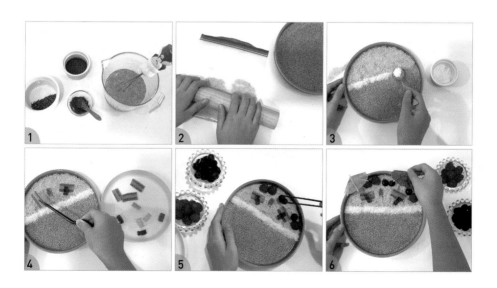

Jackson Pollock 잭슨 폴록 (1912-1956)

"내 그림에서 뭐가 느껴지니?"

잭슨 폴록 넘버5 (1948)

커다란 캔버스 가득 여기저기 물감이 뿌려져 있네요. 당황스러울 정도로 매우 독특하면서도 이해하기 어려운 그림입니다. 미술작품이라기보단 얼핏 보면 커다란 사이즈의 낙서 같아 보이기도 하는데요. 이 작품에서 무엇이 보이나요? 그리고 무엇이 느껴지나요? 글쎄요. 솔직히 저는 혼란스러움과 정신없음이 느껴질 뿐입니다. 혹시 저만 그런 건가요? 이 작품은 미국을 대표하는 추상표현주의 화가인 잭슨 폴록의 작품 〈넘버5, 1948〉입니다. 추상표현주의란 알아볼 수 있는 어떤 구체적인 형상이 존재하지 않으며 화가 개인의 내적 감정 표출에 중점을 둔 미술사조를 말해요. 사실 저에게 혼란만 가져다준 이 작품은 2006년 당시 세계에서 가장 비싼 그림으로 최고가에 낙찰되었던 작품이에요. 보통 추상화를 마주하게 되면 처음에는 당혹감이 들기 마련인데요. 무엇을 그린 건지 첫눈에 알아볼 수 없는 경우가 대부분이기 때문입니다. 하지만 가만히 들여다보면 안 보였던 것들이 보이기도 하고, 저마다의 상상을 통해 이야기를 만들어 나가게 되기도 하죠. 그런데 잭슨 폴록의 그림들은 '난해함의 끝판왕' 같다는 느낌만 드네요. 과연 이 난해함을 어떻게 풀어가야 할까요?

저는 보통 미술작품을 볼 때 작품의 가격에 대해 궁금해 하는 편은 아닙니다만 가끔 그것을 알고 났을 때 깜짝 놀라게 되는 경우가 있어요. 도대체 이 그림이 왜 그렇게 비싸다는 걸까? 이 엄청난 가격을 줄만큼 그렇게까지 가치가 있는 그림인걸까? 하는 의문이 들기 때문이죠. 솔직히 저한테 있어서 이런 의문을 품게 하는 가장 대표적인 작품이 바로 잭슨 폴록의 그림들입니다.

"일단 엄청 정신없고 지저분하게 느껴져. 거미줄이 막 쳐져 있는 것 같기도 해. 한 가지 색이 아닌 컬러풀한 거미줄. 그리고 뜨개질 하는 실 있지? 그게 막 엉켜있는 것 같기도 하고. 아마 그건 평생 풀어도 못 풀겠지. 계속 보니깐 카펫 같기도 하네. 얼룩덜룩한 무늬가 있는 카펫에 케첩이랑 머스터드소스를 여기저기 잔뜩 흘린 것 같지 않아? 만약 진짜 그랬다면 엄마가 엄청 화를 냈겠지?"

카펫에 케첩과 머스터드소스를 여기저기 흘린 것 같다는 아이의 표현이 너무 재미있었어요. 정말 상상만 해도 화가 날 것 같네요. 저는 이 그림을 보면 대청소를 하고 싶어져요. 지저분하게 쌓인 묵은 때를 말끔히 씻어내고 싶은 마음이 들기 때문이죠. 서로 연상되는 것들은 각각 달랐지만 정신없고, 복잡하게 엉켜있는, 심지어 지저분하게 느껴진다는 것이 저와 아이의 공통된 감상평이었어요.

"그런데 진짜로 뭘 그린 걸까? 제목들도 다 번호로 붙인 거 보니깐 특별한 주제가 있는 것 같지는 않아. 그냥 막 그때그때 기분대로 그린 거 같아. 지난번에 본 칸딘스키 그림도 복잡하긴 했지만 그래도 그건 뭔가 상상할 수 있었거든. 이렇게까지 빽빽하게 꽉 차게 그리지도 않았고. 근데 이건 좀... 너무 심한 거 아니야? 도대체가 상상을 할 수가 없어. 계속 보니깐 머리도 아픈 것 같고 기침도 나올 것 같아..."

너무 심한 것 아니냐며 불만을 표현할 정도로 난해한 잭슨 폴록의 그림. 그의 난해한 그림을 이해하기 위해서는 먼저 작품이 담고 있는 내용보다는 그 표현방식에 집중을 할 필요가 있어요. 그는 이전에 예술가들이 했던 것과는 전혀 다른 방식으로 작업을 해 사람들을 놀라게 했기 때문이죠. 보통 화가들은 이젤에 캔버스를 올려놓고 그 앞에 앉거나 서서 그림을 그리잖아요. 하지만 폴록은 달랐어요. 그는 바닥에 캔버스를 눕혀놓고 작업을 했지요. 마치 우리나라 동양화를 그릴 때나 서예를 쓸 때와 비슷한 것 같죠. 게다가 붓으로 캔버스에 물감을 칠하는 것이 아닌 물감을 붓고 뿌리고 떨어뜨리는 방법을 사용했어요. 그는 캔버스 사방을 왔다갔다하며 온몸으로 작업했어요. 이처럼 손으로 그린 것이 아닌 몸 전체를 이용해 그림을 그렸기 때문에 그의 그림을 '액션페인팅'이라고 불렀어요.

"나 예전에 엄마 수업에서 잭슨 폴록 따라잡기 했던 거 기억나. 구슬에 물감을 묻혀서 상자에 놓고 막 굴렸잖아. 구슬이 굴러가면서 희한한 모양이 나오고, 구슬을 빨리 굴리려고 다들 의자 위에 올라서서 했던 거 엄마도 기억나지? 그거 너무 재밌었어. 똑같이 했는데도 서로 다른 그림이 나와서 신기했는데... 그리고 미술관 체험할 때, 물총에 물감 넣어서 종이에 쏘는 것도 했었고."

주은이가 기억하는 구슬을 굴리고 물총을 쏘며 그림을 그리는 행위들 역시 액션페인팅에 해당하죠. 이처럼 폴록은 그림을 그리는 과정까지도 예술로 만들어 버렸고 이 같은 새로운 방식은 큰 주목을 받게 되었어요. 그가 유명해진 데에는 이 같은 독특한 표현방식과 함께 시대적인 상황도 한몫했다고 할 수 있어요. 우리가 알고 있는 유명한 화가들을 한번 떠올려볼까요? 피카소, 마티스, 고흐, 모네 등등... 이들은 모두 유럽 출신의 화가들이죠. 사실 잭슨 폴록

이전에는 이렇다 할 유명한 미국의 화가들이 없었어요. 제2차 세계대전이 일어난 후 많은 예술가들은 예술의 중심이었던 프랑스 파리를 떠나 미국 뉴욕으로 이주해 오게 되었죠. 그런 상황에서 미국은 자신들을 대표할 만한 예술가가 필요했어요. 미국 하면 가장 먼저 떠오르는 것은 무엇일까요? 그것은 바로 '자유'죠. 어떤 틀에도 얽매이지 않고 캔버스 사방을 돌아다니며 물감을 뿌려 자신의 감정과 기분을 캔버스에 자유롭게 표현하는 잭슨 폴록은 너무나 미국이 원하던 예술가의 모습이었어요. 자유롭다 못해 파격적이기까지 한 그의 모습에 사람들은 열광하게 된 거죠.

사실 그가 처음부터 이런 스타일의 그림을 그렸던 것은 아니에요. 초기에는 피카소의 영향으로 추상화를 그리긴 했지만 그다지 인정을 받지는 못했어요. 하지만 이때 그의 재능을 한눈에 알아본 여인이 있었어요. 추상화가였던 그녀는 폴록이 유명해질 수 있도록 많은 노력을 했고 이후에 둘은 결혼을 하게 돼요. 그녀의 도움으로 폴록은 유명한 후원자를 만나 전시도 하게 되고 당시 최고였던 평론가의 눈에 띄어 그로부터 칭찬도 받게 돼요. 미디어 또한 그를 위대한 화가로 소개해 주어 그는 미국 예술계에서 굉장한 스타로 떠오르게 되죠. 당연히 그의 그림 값도 엄청나게 치솟게 되었고요. 마치 한 사람을 성공시키기 위해 하나의 드림팀을 이뤄 진행되는 '슈퍼스타 만들기 프로젝트'

같다는 느낌이 들지 않나요?

"잭슨 폴록은 엄청 럭키한 사람이었네. 아무리 열심히 하고 실력이 좋아도 인정 못 받는 화가들도 많잖아. 주변에서 그렇게 열심히 도와준 사람도 많았고. 그리고 성공도 했고. 그런데 사진들을 보면 그렇게 행복해 보이는 것 같지가 않아. 인상을 쓰고 있어서 그런가? 잭슨 폴록의 그림은 화가 났을 때 그린 그림들 같아. 나 막 화나고 짜증 날 때 낙서하는 거랑 비슷하거든. 잭슨 폴록 그림들을 보면 솔직히 행복함이 느껴지진 않아. 오히려 분노가 느껴지지. 기분이 좋고 차분할 때 그린 그림들은 아닌 것 같아."

아이의 말대로 잭슨 폴록은 실력뿐 아니라 꽤나 운이 좋았던 사람이었어요. 하지만 미래가 보장되어 있던 그의 인생은 안타까운 끝을 맞이하게 됩니다. 폴록은 이전부터 심한 알콜중독과 우울증에 시달렸어요. 잭슨 폴록의 그림에서 아이가 느꼈던 분노는 아마도 그의 불안정하고 우울한 마음 상태가 작품에 담겨 있기 때문이겠죠. 그는 어느 날 술이 취한 채로 운전을 하다 그만 사고로 사망하게 돼요. 44세의 나이에 미래가 촉망받던 젊은 화가는 너무나도 허무하게 세상을 떠나게 되죠. 행복하지 않았던 어린 시절, 10대에 경험한 학교 퇴학 그리고 계속되는 우울증과 알콜중독. 이 같은 경험들이 고스란히 담겨있는 그의 그림이 복잡하고 혼란스러운 건 어쩌면 당연한 건지도 모르겠네요. 게다가 전쟁이라는 시대적인 혼돈과 슬픔까지 더해졌으니 말이죠. 여전히 그의 그림을 마주하면 복잡하고 난해한 느낌입니다. 하지만 굳이 그의 그림을 이해하려고, 그 안에서 무엇인가를 찾아내려고 애쓰지 않으려고 해요. 그저 느껴지는 대로, 있는 그대로 감상하는 걸로 충분한 건 아닐까 하는 생각이 드네요.

잭슨 폴록을 위한 요리

▪ 신나게 뿌려볼까? 달콤 쌉싸름 '브라우니 No.1' ▪

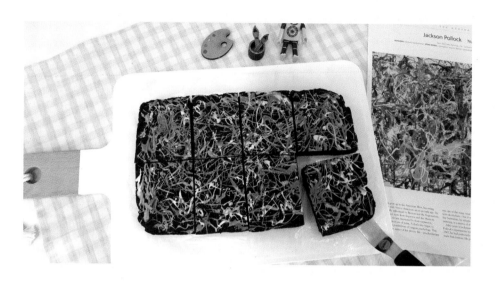

잭슨 폴록의 그림을 실제로 처음 본 건 오래전 뉴욕에 있는 현대미술관(MOMA)에서
였어요. 하도 유명한 작품이라기에 큰 기대를 가지고 봤던 기억이 나네요. 일단은 생
각보다 너무 큰 캔버스 크기에 놀랐고 그다음으로는 얼기설기 정신없이 뿌려진 물감들
이 도대체 뭘 나타내는 걸까 의아해했었죠. 솔직히 어떤 감흥을 느꼈다기보다 이해할
수 없는 '엄청난 크기의 낙서'같다고 생각했어요. 최대한 복잡하게 하지만 꽤나 정성스
럽게 한 낙서 말이죠. 그는 물감을 붓으로 칠하는 대신 캔버스에 물감을 흘리고 뿌리고
붓는 방식을 사용하였어요. 그래서 그의 그림을 '드립 페인팅'이라고도 불렀죠. 잭슨 폴
록을 위한 메뉴로 이 같은 '드리핑(dripping)' 방법을 이용해 보면 어떨까 하는 생각이 들
었어요. 브런치 카페에 가면 디져트로 자주 시켜 먹는 메뉴 중 하나가 바로 브라우니에
요. 진한 초코향의 브라우니를 만들어 그 위에 다양한 색의 초콜릿을 뿌려 장식해 볼까
합니다. 최대한 정신없게 말이죠. 왠지 특유의 인상을 쓰며 브라우니를 먹는 잭슨 폴록
의 모습이 상상이 되지 않나요?

준비물

재료 다크초콜릿 150g, 버터 130g, 설탕 120g, 밀가루 80g(박력분), 달걀 2개, 코코아
파우더 30g, 화이트초콜릿 100g, 식용색소
필요한 도구 사각오븐용기, 오븐, 이쑤시개(또는 나무젓가락), 체

1. 분량의 다크초콜릿과 버터를 함께 넣고 중탕으로 녹여요. (tip. 뜨거운 물이 담긴 큰
 그릇에 초콜릿과 버터가 담긴 그릇을 넣고 잘 저어주면 돼요.)
2. 큰 볼에 달걀 2개, 설탕 120g을 넣고 섞은 후, ①을 넣어 골고루 잘 섞어요.
 (tip. 마지막에 초콜릿을 뿌려줄 것이므로 설탕의 양을 조절해 주셔도 돼요.)
3. 밀가루와 코코아 파우더를 체에 곱게 쳐서 ②에 넣고, 가루가 안보일 때까지 섞어요.
4. 사각 오븐 용기에 반죽을 담아 170℃로 예열한 오븐에 25-30분 구워요.
5. 구워진 브라우니를 식히는 동안, 중탕으로 녹인 화이트 초콜릿에 식용색소를 넣어 다
 양한 색을 만들어요.
6. 이쑤시개(또는 나무젓가락)로 초콜릿을 신나게 뿌려 브라우니를 완성합니다.
 (tip. 다양한 색의 초코펜을 이용하는 것도 좋아요.)

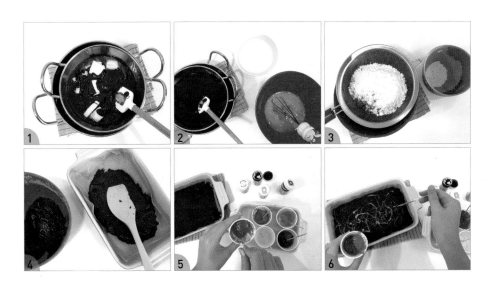

04

/

Paul Cézanne 폴 세잔 (1839-1906)

"내가 없었다면 피카소도 마티스도 없었을 거라고!"

폴 세잔 **사과와 오렌지** (1900)

울긋불긋한 색의 사과와 오렌지를 그린 그림이 보이죠. 이같이 여러 가지 일상생활의 사물들을 주제로 그린 그림을 정물화라고 합니다. 과일 가득한 이 정물화에서 뭔가 특별한 점이 발견되나요? 글쎄요, 아직은 잘 모르겠네요. 이 그림은 '현대 회화의 아버지'라 불리는 폴 세잔의 〈사과와 오렌지, 1900〉입니다. '현대 회화의 아버지'라는 타이틀을 갖고 있다면 미술사에서 매우 중요한 위치를 차지하고 있다는 것만은 분명한데 말이죠. 우리가 천재화가라고 하면 가장 먼저 떠올리는 사람이 누가 있을까요? 바로 피카소죠. 그런 피카소가 "나의 유일한 스승은 세잔이다."라고 말했다고 해요. 그 자신감 넘치는 천재화가가 그런 말을 했다니 도대체 세잔은 얼마나 그림을 잘 그렸던 걸까요? 하지만 이런 기대를 안고 세잔의 그림들을 마주하게 된다면 약간의 실망감을 느끼게 될지도 모릅니다. 왜냐하면 세잔의 그림이 유명한 것은 대단히 잘 그린 그림이기 때문이 아니라 오히려 '못 그린 그림', '좀 이상한 그림'이기 때문이에요. 무슨 말인지 잘 이해가 안 된다고요? 그럼 차근차근 그 이유를 한번 알아가 보도록 할게요.

폴 세잔에 대한 이야기를 하기에 앞서 항상 빠지지 않는 질문이 하나 있죠. 그것은 바로 인류의 역사를 바꾼 3대 사과에 관한 것입니다. 그 첫 번째는 성경에 나오는 아담과 이브의 사과이고, 두 번째는 중력을 발견한 뉴턴의 사과죠. 그렇다면 세 번째 사과는 무엇일까요?

"그야 당연히 스티브 잡스의 사과지! 이것보다 더 유명한 사과가 어디 있겠어? 너무 당연한 거 아니야?"

한 치의 망설임도 없는 아이의 대답입니다. 그렇네요. 우리의 삶을 바꾼 가장 중요하고도 유명한 사과는 바로 스티브 잡스의 사과겠네요. 아마 주은이뿐 아니라 현재를 살고 있는 대부분의 사람들은 이렇게 대답할 것 같죠. 그런데 그에 앞서 중요한 의미를 갖는 사과가 또 있어요. 그건 바로 '폴 세잔의 사과' 입니다.

"엄마, 이 그림을 보니깐 내가 제일 좋아하는 사과가 생각난다. 내가 honeycrisp apple 을 제일 좋아하잖아. 빨갛고 아삭한 사과. 한입 딱 물면 안에 꿀이 싹 들어있는 거 같은. 뭔지 알지? 나는 푸석한 사과 진짜 싫어하거든. 세잔도 나처럼 그 사과를 제일 좋아했을까? 근데 사과랑 오렌지를 너무 정신없이 놓은 것 같지 않아? 그림을 그리기 전에 좀 정리를 하면 좋았을 걸 말이야. 저 하얀 식탁보를 빼서 다시 깔은 다음 과일들을 정돈해서 제대로 잘 놓아주고 싶어."

세잔의 대표작 중 하나인 〈사과와 오렌지〉를 본 후 주은이는 자신이 가장 좋아하는 종류의 사과를 떠올렸어요. 군침 도는 새빨간 색에 아삭한 느낌의 사과 말이죠. 그러고는 정신없이 놓여있는 과일들이 못마땅한지 다시 정리해

주고 싶다고 했어요. 저는 이 그림을 보자마자 가장 먼저 든 생각은 사과가 맛있어 보인다는 것이었어요. 얼른 하나 집어 한 입 베어 물고 싶더라고요. 먹어보지 않아도 눈에서부터 맛있게 느껴지는 그런 과일 있잖아요.

세잔의 그림 속 화사한 빨강, 주황, 노랑의 사과와 오렌지는 마치 화면 밖으로 튀어나와 보일 만큼 매우 입체적으로 보입니다. 게다가 눈으로만 봐도 아삭함이 느껴질 것만 같은 단단한 질감까지 느껴지죠. 그런데 좀 이상한 점이 느껴지지 않나요? 그림 속 과일들은 금방이라도 우르르 쏟아질 것만 같이 불안해 보이네요. 마치 한 사람이 아닌 여러 사람이 각각 다른 방향에서 그림을 그린 다음 한곳에 합친 것처럼 말이죠. 정돈되지 않은 어색한 그림입니다. 만약 미술시간에 이렇게 그렸다면 큰 칭찬은 못 받았을 것 같은데 말이죠. 주은이가 이 그림을 보고 제 마음대로 널려 있는 과일들을 다시 정리해 주고 싶은 마음이 들었던 게 이해가 가네요. 세잔은 왜 이런 그림을 그린 걸까요? 기본적인 그림 실력이 부족해서 일까요? 아니면 뭔가 의도한 바가 있었던 걸까요? 이제부터 그 이유를 한번 살펴보도록 하겠습니다.

"나는 근데 이게 왜 그렇게 유명한 그림인 건지는 잘 모르겠어. 사실 이것보다 훨씬 더 잘 그린 그림들도 많잖아. 보자마자 와~하고 감탄 나는 그런 그림은 아닌 것 같아. 엄마는 어떻게 생각해?"

세잔은 초기에는 인상주의의 영향을 받아 인상파적인 느낌이 강한 그림을 그렸어요. 하지만 곧 인상주의가 가진 한계점을 깨닫게 되죠. 인상주의는 시시각각 변하는 빛에 의해 달라지는 찰나의 색을 포착하는 데 집중하죠. 그러다 보니 모든 사물의 형태가 녹아 없어지고 사라지고 있는 것처럼 보이게 됩니

다. 대표적인 인상파 화가 모네의 그림들을 떠올려보면 이해가 갈 거예요. 그런데 세잔은 이같이 시시각각 변하는 자연 속에서도 변하지 않는 자연의 '본질'을 추구하고자 했어요. 카메라 렌즈를 통해 바라보는 세상이 아닌, 실제 인간의 눈으로 바라보는 세상을 표현하고 싶었던 거죠. 그는 우리가 바라보는 세

상은 구, 원통, 원뿔의 구조로 바라봤을 때 비로소 그 본질을 볼 수 있다고 생각하고 점차 형태와 구도를 단순화시켜가며 자신만의 개성이 담긴 그림을 그려나갔어요. 세잔은 전통적인 원근법에서 벗어나 정물의 본질을 가장 잘 나타낼 수 있는 방향에서 관찰을 했고, 그 결과 그림에서 본 것처럼 여러 개의 시점이 하나의 그림 안에 나타나게 된 것이에요. 그러니 우리가 그림을 봤을 때 뭔가 어수선하고 정돈되지 않은 느낌이 들 수밖에요. 세잔의 그림이 '못 그린 그림', '좀 이상한 그림'이었기 때문에 유명해졌다는 것이 이제 조금은 이해가 가나요? 사과 하나에 이렇게 심오한 의미들이 담겨있다니... 세잔의 그림 속 사과는 단순히 예쁘고 맛있어 보이는 사과가 아니라 알면 알수록 신비함이 담겨있는 사과네요.

"솔직히 나는 세잔의 그림이 그렇게까지 유명하다는 게 아직도 이해는 좀 안 가. 아, 얼마 전에 내가 아이패드로 과일들 그리고 있었을 때 혹시 기억나? 그거 보고서 이거 너무 세잔 스타일 같다고 엄마가 칭찬해 줬었잖아. 근데 나 사실 그거 그냥 막 그린 거였거든. 난 세잔 스타일

이 뭔지도 몰랐어. 혹시 세잔도 사실은 꼼꼼하게 계획한 게 아니고 그냥 자기 마음대로 그리다가 유명해진 거 아닐까? 사람들이 인정해 주니깐 얼떨결에 말이야. 나도 어떨 땐 진짜 아무 생각 없이 그냥 그린 건데 너무 잘했다고 엄마나 친구들한테 칭찬받을 때가 있거든."

세잔의 그림이 세상을 바꿀 만큼의 위대한 것이었다는 게 좀 납득이 안 되었는지 주은이는 세잔이 '어쩌다 보니 유명해진 것' 아니냐는 약간의 의심 섞인 의문을 제기하였어요. 이렇게까지 미술사에 남을 위대한 그림이 되리라고는 세잔 스스로도 예상을 못 했을 수는 있겠죠. 하지만 그가 이룬 업적은 수십 년간의 끊임없는 연구와 노력의 결과라는 것은 의심할 여지가 없을 것 같네요. 그리고 의도하였건 의도하지 않았건 전통적 방법에서 벗어난 세잔의 이러한 새로운 예술관은 후에 마티스나 피카소 같은 위대한 후배 예술가들이 탄생하는데 큰 밑거름이 되어주었어요. 현대 미술의 발전에도 많은 영향을 미쳤고요. 이런 이유로 '현대 회화의 아버지'라는 타이틀도 거머쥘 수 있었던 거죠.

그의 그림에 대한 뜨거운 열정과는 달리 국립미술학교의 연속적인 입학 실패와 살롱전에서의 계속되는 낙선으로 젊은 시절 세잔은 끊임없는 실패와 좌절을 맛보았어요. 하지만 세잔은 이러한 어려움 앞에서도 끝까지 포기하지 않고 자신만의 스타일을 찾기 위해 노력하고 또 노력했어요. 그러고는 50세가 훌쩍 넘어서야 비로소 사람들로부터 인정을 받게 되었지요. 사람들의 비난과 무시에도 흔들리지 않고 오직 하나의 목표를 위해 평생을 애쓴 세잔. 그가 어렵게 이뤄낸 성공은 어쩌면 당연한 것일지도 모른다는 생각이 드네요.

▪ 사과 장미꽃이 피었습니다~ 시나몬 향 가득한 '애플 갈레트' ▪

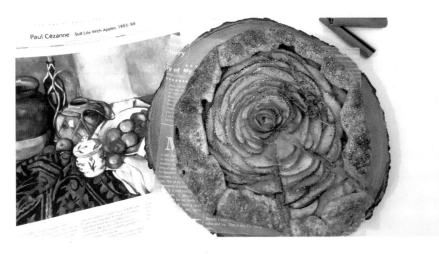

알면 알수록 알쏭달쏭 심오함이 담겨 있는 세잔의 사과. 세잔은 미술공부를 위해 파리로 떠나며 "나는 사과 한 알로 파리를 깜짝 놀라게 할 것이다."라는 말을 남겼다고 해요. 그리고 실제로 그의 말대로 사과 하나로 파리뿐만 아니라 세상을 뒤집어 놓았고 미술사의 흐름 또한 바꿔 놓았어요. 그렇다면 세잔을 위한 요리에 사과가 빠질 순 없겠네요. 세잔의 그림 속 사과는 매우 입체적일 뿐 아니라 보는 것만으로도 그 단단한 질감이 느껴지는 게 특징이죠. 사과를 이용한 많은 요리 가운데서 아삭아삭한 식감과 싱그러운 색상을 살릴 수 있는 요리가 어떤 게 있을까 고민을 하다 저희 아이들이 좋아하는 애플 갈레트가 생각났어요. 애플 갈레트는 프랑스식 애플파이인데, 사과의 색감을 살려 장미꽃 모양으로 한번 만들어 볼까 합니다. 시판용 파이지를 사용해도 되지만 긴 세월 하나의 목표에 몰두해온 예술가를 위해서 조금은 번거롭더라도 반죽부터 직접 준비하고 싶었어요. 활짝 핀 장미꽃으로 변신한 사과 요리에 세잔은 과연 어떤 반응을 보일까요? 사과 파이 하나로 위대한 예술가를 깜짝 놀라게 만들 수 있었으면 좋겠네요.

재료 파이 반죽: 밀가루 130g(박력분), 버터 80g, 달걀 30g, 설탕 10g, 소금 한꼬집,

사과 필링: 사과 2~3개(약400g), 설탕 20g, 시나몬 파우더, 옥수수전분 5g,

레몬즙 2작은술, 바닐라엑스트랙(옵션)

필요한 도구 스크래퍼(또는 푸드 프로세서), 밀대, 오븐팬, 오븐

1. 밀가루, 설탕, 소금을 체에 받쳐 내린 후, 조각낸 버터를 스크래퍼를 이용해 자르듯이 섞어요.

 (tip. 반드시 차가운 상태의 버터를 사용해 주세요.)

2. 달걀을 ①에 넣어 섞은 후, 한 덩어리로 뭉친 반죽을 랩으로 감싸 냉장고에 1시간 이상 넣어 주세요.

 (tip. 달걀은 한꺼번에 넣지 말고 반죽의 상태를 보며 양을 조절해 주세요.)

3. 얇게 슬라이스 한 사과에 설탕, 옥수수 전분, 시나몬 파우더, 바닐라 엑스트랙(생략가능)을 넣어 잘 버무려요.

 (tip. 색감을 위해 색이 빨간 사과를 사용하면 좋아요. 시나몬 파우더의 양은 기호에 맞게 조절할 수 있어요.)

4. 냉장고에서 꺼낸 반죽을 지름 약 20cm, 두께 3mm 정도로 밀대로 동그랗게 밀어 편 후, 반죽을 오븐

 팬으로 옮겨 냉장고에 잠시 넣어요. (tip. 반죽을 밀 때 밀가루를 바닥과 밀대에 뿌려 반죽이 달라붙

 지 않게 해주세요.)

5. ③에서 준비한 사과를 냉장고에서 꺼낸 반죽 위에 장미꽃 모양으로 동그랗게 겹쳐 올려요. (tip. 마지막에

 장미꽃의 가운데 부분은 사과를 그림과 같이 길게 겹쳐 놓은 후, 한 방향으로 돌돌 말아 표현해 주세요.)

6. 파이의 가장자리를 접어 올린 후, 달걀물을 발라 175℃로 예열한 오븐에 40~45분 가량 구워 완성합니

 다. (tip. 파이 반죽 위에 설탕과 시나몬을 약간 뿌려주면 더욱 먹음직스러운 파이를 만들 수 있어요.)

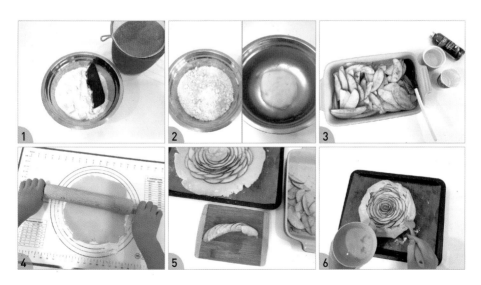

Piet Mondrian 피에트 몬드리안 (1872-1944)

"난 수평과 수직선만 있으면 충분하다고!"

피에트 몬드리안 **빨강, 파랑, 노랑의 구성** (1930)

검은색의 수평과 수직선. 그리고 그 선들이 만나 생기는 네모반듯한 공간을 채우고 있는 빨강, 파랑, 노랑의 삼원색. 한번 보면 머릿속에 명확하게 각인될 만큼 매우 강렬한 느낌의 그림이죠. 너무 단순하고 간단해 보여서 몇 분이면 바로 따라 그릴 수 있을 것만 같은데요. 군더더기 하나 없이 너무나 잘 정돈되어 있는 모습에 이게 과연 무엇을 그린 건지, 무엇을 표현하려고 한 건지에 대한 생각은 아예 들지도 않습니다. 다른 그림들과는 확실히 구분되는 매우 독특한 화풍의 이 그림은 바로 네덜란드 출신의 추상화가인 피에트 몬드리안의 그림입니다. 우리가 보기에도 매우 간단해 보이는 이 그림을 화가인 몬드리안은 얼마나 빨리, 그리고 얼마나 쉽게 그렸을까요? 이 단순한 그림을 통해 몬드리안이 표현하고 싶었던 것은 과연 무엇일까요? 이토록 쉬워 보이는 그림이 왜 미술 역사에서 중요한 위치를 차지하고 있는 걸까요? 그림은 매우 정돈되어 보이지만 이 그림을 마주한 우리의 머릿속은 그림만큼 명확하게 정돈이 되지는 않는 것 같네요.

"Simple is the best" 광고카피 등에서 많이 등장하는 문구죠. 화려하고 복잡한 것보다는 깔끔하고 단순한 것을 선호하는 제가 참 좋아하는 문장이기도 합니다. 그런데 이 한 문장을 그대로 그림에 표현해낸 화가가 있어요. 바로 네덜란드 출신의 추상화가 몬드리안입니다. 아이에게도 꽤나 익숙한 그의 그림은 사실 한번 보면 그 인상이 굉장히 강하게 남아 금방 잊히지 않죠.

"엄마, 이거 몬드리안 그림이지! 나 이거 알아. 이걸로 엄마하고 요리랑 미술도 많이 했었잖아. 미술관에서도 많이 봤고. 그림마다 조금씩 다르긴 하지만 딱 보면 몬드리안 그림인 줄 한 번에 알겠어. 근데 몬드리안은 물감 값이 많이 안 들었겠다. 여러 가지 색을 쓸 필요가 없으니깐. 게다가 흰색은 칠할 필요도 없고. 설마 고흐처럼 물감 살 돈이 없어서 일부러 이런 그림을 생각해낸 건 아니겠지? 그렇다면 진짜 천재 아니야?"

물감 값을 아끼려고 세 가지 색만 쓴 게 아니냐는 생각지도 못한 아이의 말. 설마, 그럴 리가요. 몬드리안이 이 말을 들었다면 너무나 억울해 할 것만 같은데요. 사실 몬드리안은 초기에는 고향 풍경을 담은 풍경화를 주로 그렸어요. 하지만 새로운 미술에 대한 필요성을 느끼게 되고 다양한 방식을 시도하게 되죠. 그러던 중 피카소의 입체파 그림을 보게 되고 새로운 미술에 대한 가능성을 발견하고는 파리로 향합니다. 그는 그림을 이루는 본질을 계속해서 탐구하였는데 그 결과, 기본적인 요소인 선과 면이 중요하다는 것을 깨닫게 돼요. 그리고는 추상적인 실험을 하게 되죠. 이때 그가 그린 나무

연작을 보면 얼마나 많은 고민과 시도를 했는지를 엿볼 수 있어요.

"와, 신기하다. 보통 나무를 그릴 때는 뼈대를 먼저 그리고 점점 살을 붙여 그리는데 몬드리안은 반대로 했네? 점점 그림이 심플해지고 나중엔 아예 뭘 그린 건지도 모르게 됐잖아. 처음 그림을 안 보고 마지막 것만 봤다면 절대 나무라고 생각 못 했을 거야. 마지막 그림은 꼭 가뭄에 땅이 말라서 막 갈라지는 것 같지 않아? 이걸 보고서 누가 나무라고 생각하겠어."

하지만 그는 곧 입체파의 한계를 깨닫고 변화하는 자연 속에서도 변치 않는 보편적인 본질을 담아낼 수 있는 방법을 계속해서 고민하게 됩니다. 그리고 결국 완벽한 본질을 담아내기에는 가장 기본적인 조형요소들만으로 충분하다는 결론을 내리게 되죠. 즉, 수평선과 수직선 그리고 빨강, 파랑, 노랑의 삼원색이면 세상의 본질을 담아낼 수 있다고 믿었어요.

"엄청 간단해 보여서 쉽게 쉽게 그린 줄 알았는데 고민을 굉장히 많이 한 거였구나. 엄마, 몬드리안의 그림은 되게 깔끔하잖아. 근데 너무 딱딱 정돈이 되어 있어서 그런지 나는 좀 답답하게 느껴져. 흐트러뜨리거나 어지럽게 해놓으면 막 혼날 것 같은 느낌이 들거든. 몬드리안의 진짜 성격도 엄청 깔끔하고 정확하고 그랬을 것 같지 않아? 집도 책상도 다 깔끔하게 정리되어 있을 것 같고. 몬드리안이 내 방에 와보면 아마 기절할지도 모르겠다. 난 오히려 몬드리안보다는 칸딘스키 그림이 더 내 스타일인 것 같아. 어지럽혀도 될 것 같고. 그래서 좀 더 자유롭고 편하게 느껴져."

한 치의 어긋남도 없이 너무나 잘 정돈되어 보이는 그림이 편안한 자유로움을 좋아하는 아이에게는 좀 갑갑하게 느껴졌나 봅니다. 그러면서 칸딘스키의 그림이 본인에게 더 맞는 것 같다고 하네요. 그런 주은이와는 달리 저는 몬드리안의 그림을 보면 오히려 마음이 너무 편해집니다. 복잡했던 머릿속 생각들도 정리가 되는 것 같고, 마음도

보다 차분해지는 것 같아요. 저 반듯한 네모 하나하나가 마치 서랍처럼 느껴져 그 안에 복잡한 물건들뿐 아니라 걱정거리들도 집어넣어 정리할 수 있을 것만 같은 느낌이 들기도 하고요. 주은이의 예상대로 실제 몬드리안은 자신의 그림처럼 매우 엄격하고 깔끔한 성격이었다고 해요. 몬드리안의 작업실 사진을 본 적이 있는데 마치 커다란 그의 그림 안에 살고 있는 것 같은 느낌이 들 정도로 직선 구조로 이루어진 가구들과 삼원색의 사각형들이 여기저기 가득했어요. 당연히 곡선은 어디에서도 찾아볼 수 없었고요. 정말 지독한 직선 마니아라 인정하지 않을 수가 없네요.

수평과 수직만으로 우주의 질서를 캔버스에 담아내고자 했던 몬드리안. 그러던 그의 말년에 어떤 변화가 찾아오게 됩니다. 바로 2차 세계대전을 피해 뉴욕으로 가게 되면서부터죠. 유럽과는 달리 위로 쭉쭉 뻗은 빌딩들이 들어선 반듯한 도시 뉴욕에 몬드리안은 완전히 매료되어 버립니다. 그는 뉴욕의 활기찬 분위기와 함께 당시 유행하던 재즈 음악에도 푹 빠지게 되는데 이

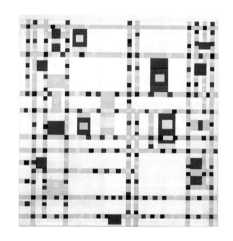

는 작품에도 큰 영향을 미치게 되죠. 그의 말년 작품인 〈브로드웨이 부기우기, 1942-1943〉를 보면 이전과 사뭇 달라진 점을 찾아볼 수 있어요. 검은색 대신 노란색 선이 그려져 이전보다 밝고 경쾌한 느낌을 주죠? 리듬감이 더해진 그림. 하지만 여전히 그 안에는 어떤 질서정연함이 존재함을 느낄 수 있어요.

"엄마, 이거 무슨 게임 같지 않아? 장애물 피해 다녀야 하는 옛날 컴퓨터 게임 같은 거 있잖아. 아, 어떻게 보면 지하철 지도 같기도 하고 또 어떻게 보면 픽셀 아트 같기도 하네. 어쨌든 이전에 그림 보다는 확실히 밝고 신나는 느낌이야. 난 오히려 처음 그렸던 그림들보다 지금 이 스타일이 더 맘에 드는데? 덜 답답하고 더 재미있어. 움직임도 느껴지고. 그래도 여전히 꾸불꾸불한 선은 없네. 진짜 변하지 않는 몬드리안의 성격도 대단하다!"

컴퓨터 게임, 지하철 노선 혹은 픽셀 아트를 떠올리게 하는 몬드리안 말년의 그림. 저는 이 그림을 보니 빽빽하게 늘어선 노란 택시들 사이로 한 손에 커피를 들고 바삐 움직이는 말끔한 정장 차림의 뉴요커들이 떠올랐어요. 그림 하나를 놓고 저마다 이렇게 다양한 상상을 펼쳐볼 수 있다는 것. 이것이 바로 추상화를 감상하는 재미이자 그것이 가진 매력이 아닐까요?

마지막까지 독창적인 표현으로 자신만의 예술세계를 펼친 몬드리안은 72세의 나이에 그가 그토록 사랑했던 도시, 뉴욕에서 생을 마감하게 돼요. 그가 남긴 세련되면서도 깔끔한 그림의 이미지는 지금까지도 디자인이나 패션, 인테리어 등 많은 곳에서 쉽게 찾아볼 수 있어요. 오직 수평과 수직선만이 사물의 본질을 표현할 수 있다 굳게 믿으며 심지어 대각선을 그려 넣었다는 이유로 친구와 절교까지 한 그의 지독한 예술가적 집착과 한 가지에 대한 몰입. 이 같은 고집스러운

열정과 몰입의 끝판왕 같은 면모가 있었기에 미술사에 한 획을 긋는 예술작품을 탄생시킨 게 아닌가 하는 생각이 드네요.

가로 세로 달콤 쌉싸름한 '초콜릿 퐁듀' ▪

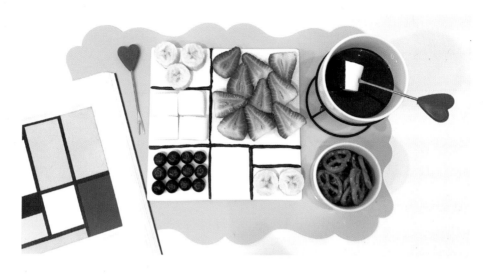

위대한 예술가로서 오래도록 우리에게 사랑받는 이들을 보면 그들만이 가지는 예술가로서의 고집과 엄격함을 엿볼 수 있어요. 그런 가장 대표적인 예술가 중 하나가 바로 몬드리안이 아닐까요. 그는 세상과 자연의 가장 보편적인 본질을 담아내기 위한 끊임없는 노력을 했어요. 그 결과, 가장 기본이 되는 조형 요소인 선과 면 그리고 삼원색만으로 절제미와 균형미를 갖춘 그만의 결과물을 만들어 내죠. 누군가는 그런 몬드리안을 고집불통에 융통성 없는 성격의 소유자라고 할 수도 있겠지만 저는 그런 면이 무척이나 멋있어 보였어요. 몬드리안을 위한 브런치 메뉴로 뭐가 좋을지 고민하던 중 그가 사용한 삼원색을 보니 알록달록한 과일들이 떠올랐어요. 다양한 색감의 과일들을 달콤 쌉싸름한 다크초콜릿에 찍어 먹는 초콜릿 퐁듀를 한번 만들어 볼까 합니다. 아 참, 한 가지 잊지 말아야 할 게 있어요. 몬드리안은 꽃병에 꽂힌 튤립의 잎사귀를 흰색으로 덧칠할 정도로 초록색은 좋아하지 않았다고 하니 과일의 초록색 잎은 꼭 잘라 준비하는 게 좋겠죠? 깔끔한 것을 좋아했던 몬드리안을 위해 깨끗하게 집 청소를 해놓는 것도 잊지 말아야 할 것 같네요.

준비물

재료 다크초콜릿 100g, 딸기, 블루베리, 바나나, 마시멜로우, 과자(옵션), 초코펜

필요한 도구 퐁듀 그릇

1. 접시에 초코펜을 이용해 가로, 세로 직선을 그려 냉장고에 넣어요.

2. 다크초콜릿을 중탕으로 녹여 퐁듀 그릇에 담아요.

3. 딸기는 깨끗이 씻어 꼭지 부분을 잘라 준비해요.

4. 바나나는 먹기 좋게 썰고, 블루베리는 깨끗하게 씻어 준비해요.

5. ①의 접시 위에 준비한 과일들을 올려요.

6. 마시멜로우나 과자 등을 곁들여 완성합니다.

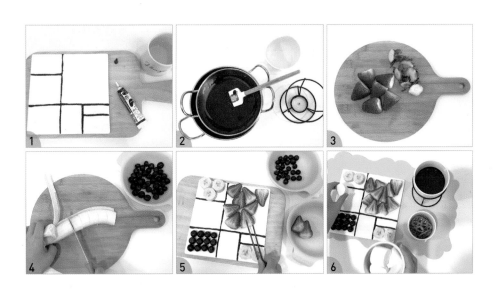

Gustav Klimt 구스타브 클림트 (1862-1918)

"나에 대해 알고 싶니? 그럼 내 그림을 봐!"

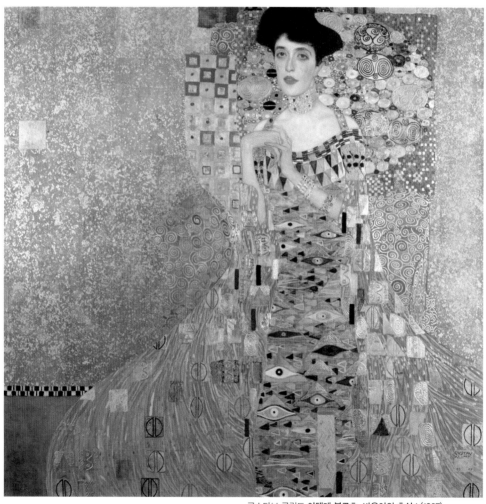

구스타브 클림트 **아델레 블로흐-바우어의 초상 I (1907)**

황금으로 뒤덮여 있는 여인. 눈이 부실 정도로 화려한 색채와 반짝이는 황금빛이 우리의 시선을 단번에 사로잡습니다. 이제껏 봐온 미술작품들과는 확실히 구분되는 독특함이 느껴지는 그림이죠. 이 그림은 '황금의 화가'라 불리는 구스타브 클림트의 걸작 〈아델레 블로흐-바우어의 초상I, 1907〉입니다. 일단 작품을 보니 그에 딱 걸맞은 별명인 것 같기는 하네요. 구스타브 클림트는 오스트리아를 대표하는 화가로서 현재까지도 많은 사랑을 받고 있는 스타 예술가죠. 우리가 보통 매스컴을 통해 보는 스타들은 대부분 긴 무명시절이나 고된 연습생 기간을 거치기 마련인데요. 지금은 위대한 예술가로 인정받는 많은 화가들 역시 그들의 실력을 인정받기까지는 꽤 오랜 시간이 걸렸던 경우가 많습니다. 그런데 클림트는 본격적으로 그림을 시작하자마자 그 실력을 인정받았어요. 서러운 무명 시절 없이 바로 데뷔하자마자 스타가 된 것처럼 말이죠. 운도 따랐겠지만 그만큼 실력이 대단했나 봅니다. 그렇게 시작된 화가로서의 클림트의 인생은 어땠을까요? 그는 어쩌다 이렇게 황금빛으로 가득 찬 그림을 그리게 되었을까요? 그리고 황금빛으로 뒤덮인 이 여인은 또 누구일까요? 여러 질문들이 하나둘씩 쏟아지기 시작하네요.

구스타브 클림트 하면 화려하고 찬란하게 빛나는 황금빛 그림으로 유명하죠? 하지만 처음부터 그런 그림을 그렸던 것은 아니에요. 어려서부터 그림에 특별한 재능이 있었던 클림트는 14세에 응용미술학교에 입학하게 돼요. 집안 형편이 어려웠던 탓에 안정적인 수입을 얻고자 한 것이었죠. 그리고 고전적 스타일의 벽화들을 그려 '실력자'로서 인정받게 됩니다.

"이게 클림트가 그린 그림이라고? 정말 리얼하게 너무 잘 그렸다. 솔직히 피카소만큼 잘 그린 것 같아. 피카소가 추상화 그리기 전에 그렸던 그림들 있잖아. 클림트도 완전 천재네, 그림 천재. 근데 잘 그리긴 했는데 이건 내가 알고 있는 클림트 그림 같지 않은데? 금이 전혀 없잖아. 클림트 그림엔 황금이 있어야 되는데... 오히려 우리 이태리에서 봤던 근육 빵빵한 미켈란젤로 그림들 하고 비슷한 것 같은데?"

주은이는 클림트가 21살에 그린 〈목가, 1884〉를 보고 그 섬세함에 놀랐어요. 천재화가 피카소의 초기 작품들을 봤을 때처럼 말이죠. 이처럼 그림 실력과 손재주가 뛰어났던 클림트의 작품은 매우 인기가 있었어요. 졸업 후에는 동생과 친구와 함께 '예술가 컴퍼니'를 차려 돈

도 꽤 모으게 되었고요. 이때 주문받아 완성한 극장 천장화로 황제로부터 메달을 받기도 하죠. 그렇게 처음부터 실력을 인정받아 이미 30대 초반에 성공을 거두고 돈도 유명세도 얻게 된 클림트에게 예기치 못한 일이 일어납니다. 바로 아버지와 동생의 죽음을 동시에 겪게 된 거죠. 이후 클림트는 삶과 죽음에 대해 고민하게 되고 이러한 경험은 클림트 예술세계에도 큰 변화를 가져오게 됩니다. 더 이상 벽화나 건축 장식에 흥미가 없어진 클림트는 변화를 찾게 돼요. 그리고 자신만의 독창적인 그림을 그리기 시

작하죠. 하지만 매우 보수적이었던 당시 오스트리아 빈의 미술계는 이 같은 클림트의 새로운 시도를 좋아하지 않았어요. 결국 클림트는 폐쇄적이고 전통적인 빈 미술계로부터 분리한다는 의미로 '빈 분리파'를 만들어 새로운 미술을 추구하게 돼요.

"그냥 원래 하던 대로 계속했으면 인기도 얻고 돈도 잘 벌고 유명해졌을 텐데... 하긴, 그러니깐 대단한 예술가가 된 거겠지. 만약에 원래대로 그냥 머물렀으면 지금처럼 클림트가 유명해지지 않았을지도 모르지. 그럼 그 유명한 황금 그림들도 우리가 못 봤을 거고."

그렇게 빈 분리파를 결성해 새로운 미술을 추구하던 클림트에게 또 하나의 결정적인 터닝 포인트가 찾아옵니다. 바로 이탈리아를 여행하던 중 비잔틴 미술의 모자이크와 금박을 입힌 성인들의 그림을 보게 된 것이죠. 그리고는 이에 큰 감명을 받아 자신의 그림에 이것을 적용하게 돼요. 우리가 알고 있는 클림트의 눈부신 황금시대가 열리는 순간입니다.

"아, 나 여기 기억나는 거 같기도 해. 근데 나 이때 너무 다리가 아파서 계속 성당 의자에 앉아서 천장만 바라봤었잖아. 나 사실 이태리에 있는 동안 이런 그림들을 많이 봐서 이게 그렇게 특별하다고 생각을 못 했었어. 클림트는 이런 황금 모자이크를 보고 나서 그렇게 유명한 그림들을 그리게 된 거였구나. 그때 좀 더 열심히 봐둘걸... 나 너무 힘들어서 빨리 나가서 젤라또 먹고 싶다는 생각만 했던 것 같아."

클림트가 영감을 받았던 라벤나의 산 비탈레 성당에서 찍은 사진을 보여주니 주은이는 그날의 기억을 어렴풋이 떠올렸어요. 걷고 또 걸어야 하는 이탈리아 여행에 지칠 대로 지쳤던 타라 황금빛 가득한 모자이크들을 제대로 감상하지 못한 게 이제 와 못내 아쉬웠나 봅니다. 이 같은 황금 모자이크를 접한 후 클림트는 자신의 그림에 황금 금박을 사용하게 되는데, 이때 금세공사였던 아버지로부터 배운 기술들이 많은 도움이 되었다고 해요.

라벤나 산 비탈레 성당의 천장화

"우리 그때 이 그림들 미디어 전시로 봤잖아. 편하게 누워서 보니깐 진짜 좋았어. 하늘에서 막 황금가루가 떨어지는 것 같았고. 미술관에서 직접 보는 것도 좋지만 이렇게 미디어 아트로 보는 것도 좋은 것 같아. 언제 또 가고 싶다. 그런데 엄마, 이 여자 꼭 황금 모래에 덮여 있는 것 같지 않아? 해변가에서 모래 덮어놓고 누워 있는 거 있잖아. 꼭 황금 모래에 뒤덮여서 꼼짝 못하고 있는 것 같아. 황금 드레스를 입은 것 같기도 하고. 저기 좀 징그러워 보이는 눈 패턴들이 꼭 이집트 벽화에 나오는 것들 같지 않아? 그런데 그림에 금을 얼마나 많이 쓴 걸까? 이게 다 진짜 금이면 그림을 진짜 비싸게 팔아야 하지 않을까?"

한때 세상에서 가장 비싼 작품이기도 했던 〈아델레 블로흐-바우어의 초상I, 1907〉은 〈키스, 1907-1908〉와 함께 클림트의 대표작으로 손꼽히는 작품이죠. 주은이는 몇 달 전에 다녀온 클림트 미디어 전시에서의 기억을 떠올리며 다시 가고 싶어 했어요. 황금 가루가 머리 위로 떨어지는 듯한 황홀함이 좋았던 모양입니다. 제가 이 작품에 대해 처음 관심을 가지게 된 것은 〈우먼 인 골드, 2015〉라는 영화를 통해서였어요. 이 그림의 주인공은 클림트의 후원자였던 페르디난트 블로흐의 부인이에요. 황금빛 가득한 화려함과 신비로운 느낌의 이 그림은 작품에 얽힌 역사적 비하인드 스토리가 더해져 더욱 많은 사랑을 받고 있죠. 황금 모래에 파묻혀 꼼짝 못하고 있는 것 같다는 아이의 표현이 마음에 드네요.

"클림트는 왜 자신에 대한 것을 하나도 남기지 않았을까? 비밀이 엄청 많았나 보네. 보통 나중에 사람들이 더 잘 알고 오래 기억해 줬으면 해서 일부러 더 많이 뭔가를 남기려고 할 텐데… 어쩌면 사람들이 더 궁금해하도록 일부러 알려주지 않은 걸 수도 있어. 말을 안 해주면 더 물어보게 되고 궁금해하게 되잖아."

황금빛 가득한 많은 작품들 외에도 그만의 신비롭고 독특한 화풍의 그림을 완성시킨 클림트는 56세의 나이로 사망해요. 자신의 사생활이 알려지는 것을 좋아하지 않았던 탓에 작품에 대한 자세한 설명도, 화가라면

누구나 하나쯤은 남기는 자화상도 남기지 않고 말이죠. 평생의 정신적 동반자였던 에밀리 플뢰게는 클림트가 죽자 그의 아틀리에에 남아있던 편지와 자료들을 모두 불태웠다고 해요. 그 바람에 그나마도 우리는 클림트에 대해 더 깊이 알 수 있는 기회를 잃어버렸지요. 하지만 주은이의 말대로 어쩌면 그렇기 때문에 오히려 궁금증을 가지고 그의 그림들을 더욱 자세히 들여다보게 되는지도 모르겠네요. 그림을 통해 한참 전에 살다간 한 예술가의 인생을 궁금해하고, 비록 그것이 정답이 아닐지라도 그의 생각과 마음을 짐작하고 상상해 볼 수 있는 것. 그러면서 현재 내가 머물고 있는 시간과 공간을 넘어서 어떤 신비로운 경험을 해볼 수 있다는 것. 그것이 바로 우리가 명화를 보는 이유가 아닌가 하는 생각을 해봅니다.

▪ 황금빛의 달콤함, 고양이 러버를 위한 '스페셜 펌킨 파이' ▪

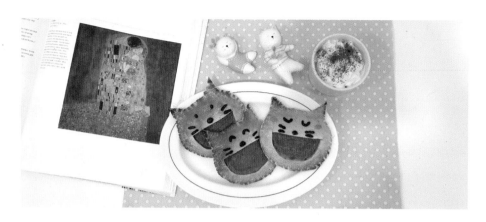

'황금의 화가' 구스타브 클림트. 그는 캔버스를 가득 채운 화려한 황금빛 그림으로 우리에게 신비로움과 황홀감을 맛보게 해주죠. 그래서인지 클림트의 그림들을 보면 마치 꿈을 꾸는 것 같은 느낌을 받게 됩니다. 저는 선선한 가을바람이 불기 시작하면 유독 생각나는 메뉴가 하나 있어요. 노릇노릇하게 구워진 펌킨 파이인데요. 이상하게 클림트의 그림과 펌킨 파이가 어울린다는 생각이 들었어요. 아마도 황금빛의 그림과 먹음직스러운 골든 브라운의 펌킨 파이의 색감이 비슷하게 느껴졌기 때문인 것 같아요. 클림트를 위한 메뉴로 펌킨 파이를 하면 어떨까라는 말에 시나몬 향을 좋아하는 주은이는 신이 났어요. 하지만 좀 더 특별함이 있었으면 좋겠다고 하네요. 주은이는 고양이를 무척이나 좋아하는데 클림트 역시 생전에 고양이를 매우 사랑했던 것으로 유명해요. 그의 작업실에는 늘 많은 고양이들이 살고 있었는데 적어도 6마리 이상의 고양이를 키웠던 것으로 알려져 있어요. 고양이를 사랑했던 예술가를 위한 스페셜한 펌킨 파이를 한번 만들어 보려 합니다. 고양이 러버였던 클림트가 자신만을 위해 만든 귀여운 펌킨 파이를 앞에 두고 그동안 숨겨왔던 비밀스러운 이야기들도 하나씩 풀어놓게 되진 않을까요?

준비물

재료 식빵 8쪽, 단호박 1/4개, 설탕 1큰술, 물엿(또는 꿀)1큰술, 시나몬 파우더 1작은술,
　　달걀 1개, 초코펜

필요한 도구 밀대, 포크, 오븐팬, 오븐

1. 단호박은 작게 잘라 물을 자작하게 부어 삶아요.

2. 삶아진 단호박을 주걱으로 으깨고 설탕, 물엿, 시나몬 파우더를 넣어 퓌레를 만들어
　요. (tip. 설탕과 시나몬 파우더의 양은 기호에 맞게 조절해 주세요.)

3. 식빵을 밀대로 최대한 얇게 밀어 고양이 모양 틀을 올려 모양대로 잘라요.
　(tip. 종이에 원하는 모양을 그려 자른 후 모양 틀로 이용해 주세요.)

4. 모양 낸 식빵 위에 단호박 퓌레를 올리고, 다른 식빵은 입 모양을 잘라 위에 덮은 후
　포크로 가장자리를 눌러주세요.

5. ④에 달걀 노른자를 바르고 180℃로 예열한 오븐에 15-20분 구워요.
　(tip. 오븐 사양에 따라 온도와 시간이 달라질 수 있어요.)

6. 노릇하게 구워진 파이를 초코펜으로 장식해 완성합니다.

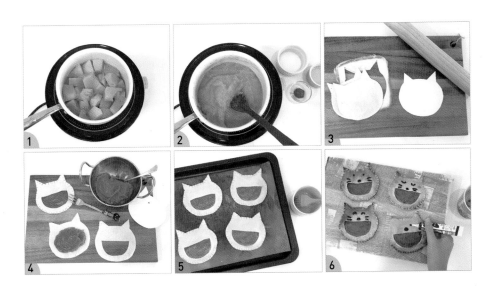

참고도서

강은진, 〈예술의 쓸모〉, 다산초당, 2020

글공작소, 〈공부가 되는 세계명화〉, 아름다운사람들, 2010

김영숙, 〈1페이지 미술 365〉, 빅피시, 2021

김영숙, 〈연표로 보는 서양 미술사〉, 현암사, 2021

김영숙, 〈유럽 미술관에서 꼭 봐야 할 그림〉, 휴머니스트, 2016

김찬용, 〈김찬용의 아트 네비게이션〉, 아르테, 2021

김태진, 〈아트인문학 : 보이지 않는 것을 보는 법〉, 카시오페아, 2017

널 위한 문화예술 편집부, 〈널 위한 문화예술〉, 웨일북, 2021

노성두, 〈10대를 위한 서양미술사1,2〉, 다른, 2016

도병훈, 〈청소년을 위한 서양미술사〉, 두리미디어, 2006

레오나르도 다빈치 지음, 김현철 옮김, 〈레오나르도 다빈치의 요리노트〉, 노마드, 2019

마이클 버드 지음, 케이트 에번스 그림, 박재연 옮김, 〈모두의 미술사〉, 이마주, 2021

뮤지엄교육연구소, 〈어린이 서양 미술사〉, 내인생의책, 2015

박갑영, 〈이야기 청소년 서양 미술사〉, 아트북스, 2014

박우찬, 〈한권으로 읽는 청소년 서양미술사〉, 이룸, 2004

빈센트 반 고흐 지음, 신성림 옮김, 〈반 고흐, 영혼의 편지〉, 위즈덤하우스, 2017

서정욱, 〈1일 1미술 1교양 2: 사실주의~20세기 미술〉, 큐리어스, 2020

심성림, 〈클림트, 황금빛 유혹〉, 다빈치, 2002

양민영, 리베르스쿨 인문사회연구원, 〈서양미술사를 보다2〉, 리베르스쿨, 2013

양정무, 〈벌거벗은 미술관〉, 창비, 2021

에른스트 H. 곰브리치 지음, 백승길, 이종승 옮김, 〈서양미술사〉, 예경, 2017

유경희, 〈클래식 클라우드 030-반고흐: 오베르쉬르우아즈 들판에서 만난 지상의 유배자〉,
 아르테, 2022

이다 프렌티스 위트콤 지음, 박일귀 옮김, 〈청소년을 위한 친절한 서양미술사〉, 문예춘추
　　　사, 2020

이소영, 〈미술에게 말을 걸다〉, 카시오페아, 2019

이소영, 〈초등학생을 위한 서양미술사〉, 살림어린이, 2022

이수, 〈어린이를 위한 서양미술사 100〉, 이케이북, 2018

이연식, 〈클래식 클라우드024-드가: 일상의 아름다움을 찾아낸 파리의 관찰자〉, 아르테,
　　　2020

이유민 지음, 김초혜 그림, 〈어린이를 위한 세계 미술관〉, 이종주니어, 2019

이주헌, 〈이주헌의 루브르 박물관〉, 21세기북스, 2012 (eBook)

이주헌, 〈이주헌의 오르세 미술관〉, 21세기북스, 2012 (eBook)

이주헌, 〈이주헌의 우피치 미술관〉, 21세기북스, 2012 (eBook)

장세현, 〈한눈에 반한 서양 미술관〉, 거인, 2007

전원경, 〈클래식 클라우드021-페르메이르: 빛으로 가득 찬 델프트의 작은 방〉, 아르테,
　　　2020

전원경, 〈클래식 클라우드003-클림트: 빈에서 만난 황금빛 키스의 화가〉, 아르테, 2018

진병관, 〈기묘한 미술관〉, 빅피시, 2021

진병관, 〈위로의 미술관〉, 빅피시, 2022

최내경, 〈고흐의 집을 아시나요?〉, 청어람, 2011

최혜진, 〈우리 각자의 미술관〉, 휴머니스트, 2020

캐롤 스트릭랜드 지음, 김호경 옮김, 〈클릭, 서양미술사〉, 예경, 2012

파트리시아 프리드카라사 지음, 김은희, 심소정 옮김, 〈회화의 거장들〉, 자음과 모음,
　　　2011

프랑수아즈 바르브 갈 지음, 이상해 옮김, 〈엄마의 미술관〉, 미디어샘, 2013

허나영, 〈클래식 클라우드014-모네: 빛과 색으로 완성한 회화의 혁명〉, 아르테, 2019

Amy Guglielmo, 〈The Met Claude Monet : He saw the world in Brilliant Light〉, DK Children, 2022

Angela Wenzel, 〈13 Artists Children Should Know〉, prestel, 2009

Bruno Santi, 〈The Great Master of Art Raphael〉, Scala, 2019

Chistina Acidini, 〈Michelangelo〉, Giunti, 2018

DK, 〈Children's Book of Art〉, DK Children, 2009

Editors of Phaidon Press, 〈The Art Book for Children〉, Phaidon Press, 2005

Gloria Fossi, 〈Uffizi Guide〉, Giunti, 2019

Heather Alexander, 〈A Child's Introduction to Art: The World's Greatest Paintings and Sculptures〉, Black Dog & Leventhal, 2014

Jacob Baal-Teshura, 〈Chagall〉, Taschen, 2008

Marcel Paquet, 〈Magritte〉, Taschen, 2021

엄마의 아트 레시피

Brunch with Artists

2023년 8월 14일 초판 발행

지 은 이 | 최인영·최주은

펴 낸 이 | 김수홍
편 집 | 김수홍, 김설향
디 자 인 | 사라박
펴 낸 곳 | 도서출판 하영인
등 록 | 제504-2023-000008호
주 소 | 포항시 북구 삼흥로411
전 화 | 054) 270-1018
블 로 그 | https://blog.naver.com/navhayoungin
이 메 일 | hayoungin814@gmail.com
인스타그램 | https://www.instagram.com/hayoungin7

ISBN 979-11-92254-07-4(03600)

값 17,000원

※ 도서출판 하영인은 (주)투웰브마운틴즈의 출판 브랜드입니다.
※ 낙장 · 파본은 교환해 드립니다.